羅浮宮給世界的藝術課

細品20件必看珍寶的經典美學
更讀懂法國與古典歐洲

Musée du Louvre →

程珺——著

原點 UYP-BOOKS

序言 帶你去逛羅浮宮

目錄

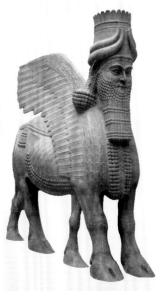

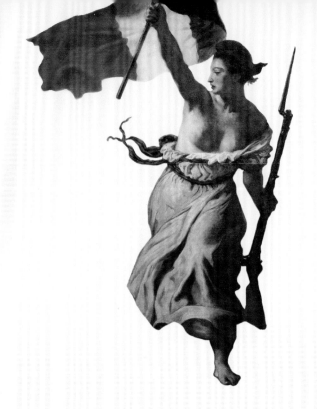

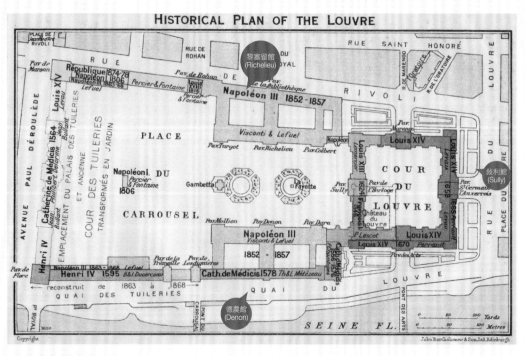

● 羅浮宮平面示意圖
◎ 佚名，1927 年
© Antiqua Print Gallery/Alamy/TPG

帶你去逛羅浮宮

你好，我是程珺，歡迎來到《羅浮宮給世界的藝術課》。

羅浮宮的名氣真是太大了。這些年，每年參觀羅浮宮的人數已達到 1000 萬。很多人都會將它列為「這輩子一定要去一次的博物館」。然而，正是因為它的名氣，很多人去羅浮宮都直接衝到「鎮館三寶」那裡，打個卡就走了。在我看來，如果一輩子只能去一次羅浮宮的話，以這種方法去看它未免太可惜了。

羅浮宮的規模很大，藏品又多，而你的時間又很有限，如果真的到了那裡，除了「鎮館三寶」，其他還有什麼要看的呢？

這本書的內容是我用了十幾年的時間，去了上百次羅浮宮，看遍每一個展廳之後，為你精選出來的「羅浮宮必看清單」。有了這份清單，即便你是第一次去羅浮宮，也可以迅速讀懂這座頂級的藝術博物館。

──羅浮宮的江湖地位

如果上網搜尋「世界十大頂級博物館」，羅浮宮肯定名列其中，其他能夠搭上這個級別的博物館，還會有大英博物館、大都會博物館和北京故宮博物院等等。即便你把搜尋範圍縮小到全世界四大博物館，羅浮宮也一定還在裡面，而且它的排名還經常是第一。

羅浮宮這間頂級博物館的江湖地位，一方面是由它的歷史、規模和藏品的數量來決定；另一方面，也是由它的行銷能力、藝術水準，以及在文物保護方面所做的貢獻來確立的。

首先，從藏品的角度來看，羅浮宮的館藏不但數量驚人，而且類型也豐富。在近 38 萬件的藏品裡，上至 5000 年前的美索不達米亞雕塑，下至 19 世紀的浪漫主義畫作，每一個歷史時期，幾乎都能找到相應的藏品。

其中，歐洲古典藝術的作品最為突出，在這一點上，哪怕大英博物館和大都會博物館也無可比擬。一方面，羅浮宮有 14 世紀以來的皇室收藏，匯聚了大量來自歐洲各地的精品。另一方面，19 世紀以後，巴黎取代羅馬，成為新的西方藝術中心。全歐洲的藝術家都會帶他們的作品來羅浮宮參加沙龍大展。很多新的美學風格和理念，就是從這裡誕生，走向世界的。

除了館藏之外，羅浮宮在考古和文物保護方面也有著非常深遠的影響。比方說，破解古埃及象形文字的人叫商博良，他是羅浮宮埃及館的第一任館長，也正是由於他的貢獻，「埃及學」這個近代人文學科才得以誕生。這同時也確立了羅浮宮作為頂級博物館的學術地位。

最後，羅浮宮還有一種呈現世界的雄心。很明顯，羅浮宮的藏品絕不是僅限於法國本土的。比如「鎮館三寶」：《蒙娜麗莎》、《斷臂維納斯》和《勝利女神像》，沒有一件來自法國。而羅浮宮存在的目的，也不單單是為法國人民提供精神資源或者歷史和審美教育，它的影響力是延伸到全世界的。

——羅浮宮的必看清單

其實我上面所講的這些都是為了告訴你：一趟真正有價值的羅浮宮之旅，不應該是糊裡糊塗地在網紅展品面前拍照留念，而是應該真正去讀懂它作為一個頂級博物館的價值所在。

為此，我特意在羅浮宮裡選了二十餘件非常重要的藏品。其中有最熱門的「鎮館三寶」，也有你可能沒那麼熟悉的作品，整本書分為三個單元：

第一單元裡，我會先用七件作品，讓你瞭解羅浮宮作為頂級博物館的江湖地位。「鎮館三寶」肯定要介紹，但我還會告訴你，羅浮宮身為幕後推手是如何讓它們獲得了全世界的關注。除了「三寶」之外，我還挑了四件來自古埃及和兩河文明的文物。

在第二單元，我會用六件作品幫助你讀懂法國。羅浮宮是法國的博物館，自然代表著法國的精神氣質。法國是個非常有趣的國家，它在世界上刷存在感靠的不是政治和軍事，而是藝術、哲學、奢侈品之類的軟實力。我挑的六件作品包含了讀懂法國的兩組關鍵詞：一組是自由、平等、博愛，這是法國大革命時期留下來的國家格言，也是他們的核心精神；另一組是優雅、浪漫、時尚，這些就是讓全世界都無比羨慕的法式生活哲學和審美情趣了。

最後一個單元，我會用五幅畫作，帶你理解古典歐洲的基本輪廓。從 14 世紀的文藝復興開始，直到 18 世紀的資產階級革命，這段時間是歐洲崛起的關鍵時期。由於人文精神的覺醒，世俗的力量不斷變強，而這股新的力量也表現在繪畫中。宗教聖人、皇室、權貴和商人，他們都是你瞭解歐洲歷史和藝術的關鍵人物。

這三個單元串起了一條從羅浮宮到法國，再到整個歐洲的漸進線索，有了它，即便羅浮宮再大，你也不會轉暈。而且，看完這本書你還能舉一反三，掌握一套看博物館的基本方法。以後你再去別的歐洲國家，逛起博物館來也都會很輕鬆。

──帶你認識羅浮宮

羅浮宮是一座非常特別的博物館，因為它並不是專門為收藏藝術品而建的。從 14 世紀開始，羅浮宮就一直是法國的皇宮，歷代的皇室們都在那裡留下了他們居住過的痕跡。你現在去逛羅浮宮，都可以看見天花板上留有字母的裝飾，比方說，H 代表的就是亨利二世，N 代表的則是拿破崙，還有著名的「阿波羅藝廊」──它其實是路易十四的傑作，這是身為太陽王的他向太陽神阿波羅的獻禮。

最初，羅浮宮不過是一座有著防禦功能的小城堡，現在你來到博物館的地下樓層，都還能看見當初城堡的地基。在 14 世紀時，國王查理五世（Charles V）搬進羅浮宮居住，從此這座防禦性城堡上位成皇宮。之後幾個世紀的法國君主們一直都在不停地擴建和裝飾羅浮宮，這才有了我們今天看到的壯觀模樣。

羅浮宮一共收藏了近 38 萬件作品，長期展出的就有 35000 件，而且藏品的時間跨度非常大，上至 5000 年前的美索不達米亞，下至 19 世紀的浪漫主義，可以說覆蓋了人類近 7000 年的藝術史。羅浮宮裡最初的藏品，大部分都是皇室收藏（《蒙娜麗莎》就是法王法蘭索瓦一世的收藏），也從不對外開放，它是在法國大革命時才變成了公共博物館。因為皇室的收藏都成了人民的公共財產，大家就決定在羅浮宮裡公開展出這些藏品。

羅浮宮的館藏在法國大革命之後得到了很大的擴充，主要來源有三個管道：拿破崙的殖民掠奪，兩河流域和古埃及的考古大發現，以及 19 世紀的巴黎沙龍展。一直到現在，羅浮宮仍在不停地收藏文物，但最主要的方式變成購買和私人捐贈。

從屬性上說，羅浮宮是一個「帝國博物館」。「帝國」這兩個字，在廣義上指的是某一地區強盛一時的國家，它的根本特徵就是地廣人多、海納百川，極具包容性。所以從某種意義上來說，帝國博物館反映的就是這個國家在全世界的影響力。所收納的藏品，並非以本國的文物為主，而是全球性的。羅浮宮、大英博物館、美國的大都會博物館從本質上來講，都屬於帝國博物館。

從館藏的數量上看，羅浮宮和大英博物館都比大都會博物館更厲害一點。但如果要比展品的全面性，那羅浮宮就略勝一籌了，因為大英博物館只展出歷史文物，是沒有油畫這一大類別的。

羅浮宮現在有三個館：敘利館（Sully）、黎塞留館（Richelieu）和德農館（Denon）。敘利和黎塞留是法國歷史上非常有名的宰相，也是對羅浮宮擴建做出很大貢獻的人，而德農則是羅浮宮的第一任館長。

如果你留給羅浮宮的時間只有一天，那我還是建議先看我書裡提到的這二十餘件藏品，在這裡提供你一條遊覽路線參考：

德農館：《勝利女神像》（地面樓大盧階梯）——《聖方濟接受聖痕》（1 樓 708 號展廳）——《聖母子與施洗者約翰》（1 樓大畫廊）——《蒙娜麗莎》、《迦拿的婚禮》（1 樓 711 號展廳）——《自由引導人民》、《梅杜莎之筏》（1 樓 700 號展廳）——《拿破崙加冕禮》、《大宮女》（1 樓 702 號展廳）

敘利館：《發舟塞瑟島》（2 樓 917 號展廳）——《書記官坐像》（1 樓 635 號展廳）——《路易十四》（1 樓 602 號展廳）——《斷臂維納斯》（地面樓 346 號展廳）/《丹德拉黃道帶》（地面樓 325 號展廳）

黎塞留館：《拉瑪蘇》（地面樓 229 號展廳）——《漢摩拉比法典》（地面樓 227 號展廳）——《錢商和他的妻子》（2 樓 814 號展廳）/《瑪麗抵達馬賽港》（2 樓 801 號展廳）

需要特別說明的是，羅浮宮的展品經常會換地方，所以本書中提及的展品位置僅供參考哦。

最後，我簡單介紹一下自己。我叫程珺，是法國里昂中央大學的博士。在過去的十幾年中，我一直在法國工作和學習，這就給了我充分的時間去逛各種博物館。其中我最偏愛的就是羅浮宮，前前後後去了上百次，去的次數實在太多了，感覺就像回家一樣熟悉。回到中國以後，我做了一個藝術類的微信公眾號，也經常會收到美術機構的邀請去擔任他們的特邀講師。順便說一下，其實我的專業是半導體。因此，一個被藝術浸泡過的理工科大腦，可是能夠幫你最有效率地讀懂羅浮宮。

這些年，我帶過很多人去逛羅浮宮，是他們讓我開始相信，人類對藝術的感知力其實是與生俱來的。最關鍵的是，要有人幫他打開那扇重要的窗。所以，我非常希望這本書能夠成為打開你那扇窗的鑰匙，讓這座陪伴我那麼多年的羅浮宮，為你呈現一個全新的世界。

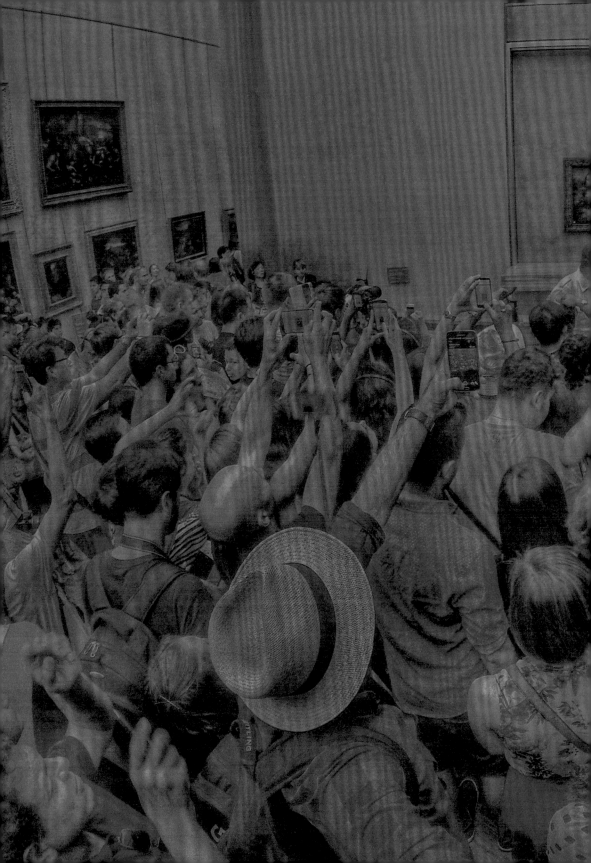

讀懂
羅浮宮

01

02

03

04

05

06

07

從這一單元開始，我會用七件重要的藏品，幫你對羅浮宮做一次快速的掃描，它們分別是「鎮館三寶」：《蒙娜麗莎》、《斷臂維納斯》和《勝利女神像》，剩下的四件，是來自古埃及和兩河文明的雕塑：《書記官坐像》、《丹德拉黃道帶》、《拉瑪蘇》和《漢摩拉比法典》。

羅浮宮常年展出的文物有三萬五千件，不要說遊客，就算是巴黎人也很難將所有的藏品都看一遍。你肯定會想問：「光憑這七件藏品就能瞭解羅浮宮？」

我先簡單地說說理由：第一是代表性。全世界那麼多博物館，有的是以藝術品收藏而聞名的，比方說義大利的烏菲茲美術館；有的是以歷史文物見長的，比方說大英博物館。而羅浮宮呢，在這兩方面都很強！

我選的這七件作品中，《蒙娜麗莎》、《斷臂維納斯》和《勝利女神像》作為羅浮宮的「鎮館三寶」，代表著羅浮宮在藝術收藏上的地位。而《書記官坐像》、《丹德拉黃道帶》、《拉瑪蘇》和《漢摩拉比法典》，則屬於羅浮宮的埃及和兩河文明館藏，它們是近代考古的重要成果，徹底改變了人類對自己歷史的瞭解程度。

第二點就是特殊性。這七件藏品，單憑它們的藝術和文物價值就能解釋它們今天的知名度嗎？當然不能。真正把這些藏品推到如今這個地位的，是它們背後的傳奇故事，是歷史的偶然性。在這裡面，羅浮宮扮演了至關重要的角色。這七件藏品沒有一件是來自法國，但它們的命運與羅浮宮緊緊地聯繫在一起。羅浮宮造就了它們，它們也成就了羅浮宮。

借勢行銷
《蒙娜麗莎》

La Joconde

蒙娜麗莎

達文西 繪

1503 - 1519，77 × 53 公分

德農館 1 樓 711 號展廳

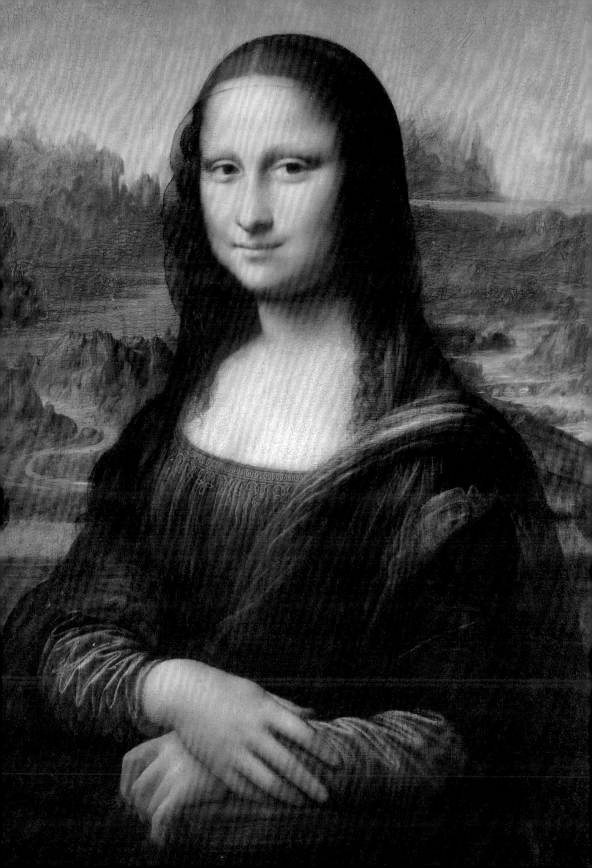

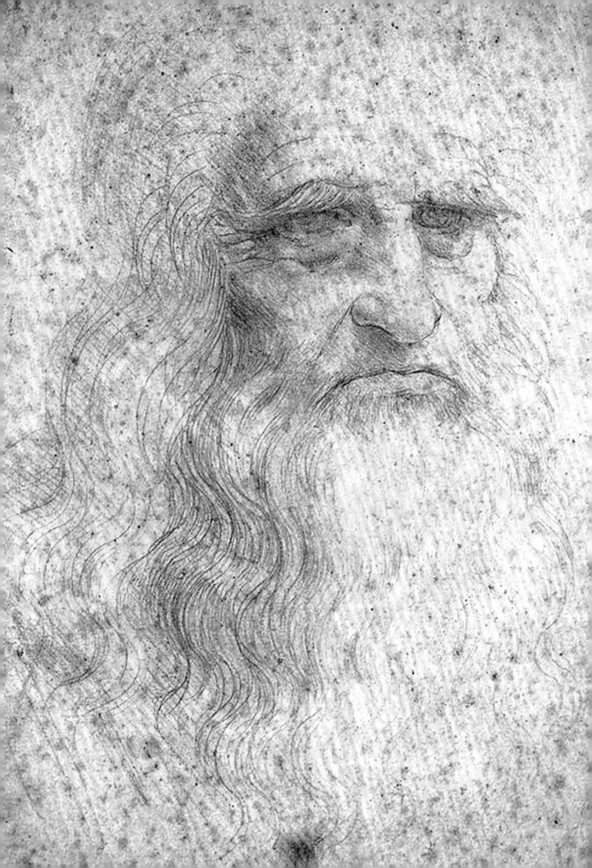

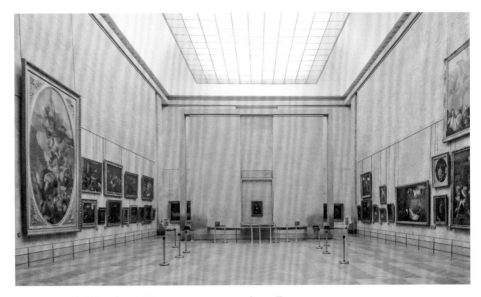

● 《蒙娜麗莎》所在展廳場景圖　◎ Shonagon，2016 年 10 月

　　達文西的《蒙娜麗莎》超級出名，說它是世界第一名畫也不為過。這幅畫是一個傳奇，而這個傳奇是由三個男人共同締造的。

　　羅浮宮存放《蒙娜麗莎》的展廳裡，常年都擠滿了人。不過，當你撥開重重的人群走到它跟前時，第一個反應可能是：這幅畫也太小了一點吧……

　　的確，高 77 公分、寬 53 公分的《蒙娜麗莎》，掛在大廳裡非常不起眼。實際上，這幅畫從 16 世紀開始就一直待在羅浮宮。直到 1911 年前，它都和其他畫作放在一起，還沒有今天這麼大的排場。

　　你不禁要問，在 1911 年《蒙娜麗莎》到底發生了什麼事呢？

　　這裡就要說到第一個男人了。

● 李奧納多・達文西（Leonardo da Vinci，1452 - 1519）自畫像
◎ 約 1512，33.3 × 21.3 公分
⊠ 都靈皇家圖書館（Royal Library of Turin）

　　　　　　　　　　　　　　　　　　　　　　　　借勢行銷《蒙娜麗莎》

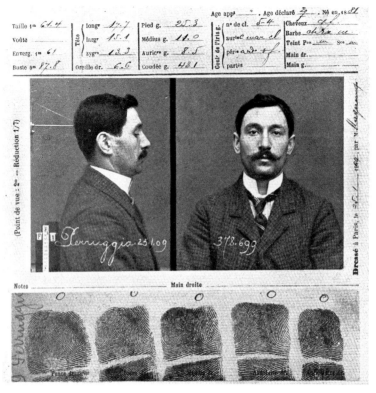

● 警方採集的佩魯賈相關情報

竊盜案成就名畫傳奇

　　這第一個男人其實是個義大利小偷，叫佩魯賈（Vincenzo Peruggia）。他做了一件非常不可思議的事情，就是獨自把《蒙娜麗莎》從羅浮宮偷走了！

　　《蒙娜麗莎》居然被盜了！這件事讓全法國人都震驚了，大家都猜這背後肯定有重大陰謀。但真相很搞笑，佩魯賈既不是江洋大盜，也不太懂藝術，他只是一名在羅浮宮幹活的普通工匠。作為一名義大利人，當他在羅浮宮看見那麼多來自義大利的藝術品，心裡有點不平衡，就決定把《蒙娜麗莎》偷了，送回祖國。

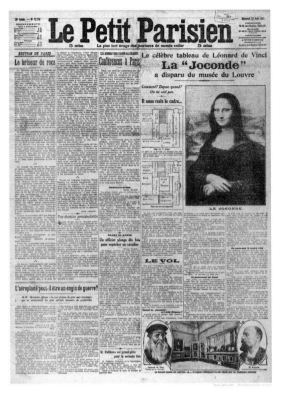

● 《小巴黎人報》對《蒙娜麗莎》的報導

實際上是怎麼偷的呢？佩魯賈挑了個週一，因為羅浮宮週一閉館。整個盜竊過程非常簡單，分三步驟：第一步，把畫摘下來；第二步，把畫框卸掉，將畫藏進大衣裡；第三步，走出去。

佩魯賈只是在走出去時出了點狀況，他本想從側門走的，結果那扇門居然打不開，最後他只能原路折返。當時的羅浮宮只有 13 位保全，沒有一個人發現《蒙娜麗莎》被偷了。另外，那個時期警方的破案手段也不太高明，真正抓到他，已是兩年後的事了。

那麼，這兩年中發生了什麼呢？請注意這個時間點，20 世紀初，是西方新聞報刊迅速發展的時期，媒體開始對人們的生活產生很大的影響。

《蒙娜麗莎》被偷後，各大報刊的反應是最快的。首先是《小巴黎人報》，那是當時世界上發行量最大的報紙，它在第一時間將「蒙娜麗莎的失竊案」登在頭條，還用了足足三個版面來報導這件事。

很快，其他報紙也都迅速跟上。接下來的三個星期，《蒙娜麗莎》幾乎天天上頭條，不光是法國人，全歐洲人都開始關注這條熱門。大家先是八卦它的失竊案，隨後慢慢地轉移到畫的藝術價值上，《蒙娜麗莎》的身價就是在那時開始日漲夜漲的。

文字報導是一方面，更重要的是《蒙娜麗莎》畫作的圖像也跟著印滿了大小報刊。它成為第一幅被大量複製的畫作，也成為人們心目中最能代表藝術的符號。

同時，羅浮宮在這件竊盜案上也展現了強大的公關能力。首先它明確承認了錯誤，還馬上加強了保全系統。但做得更漂亮的一點是，它保留了《蒙娜麗莎》的位置。雖然畫沒了，但用來掛畫的鉤子和那塊空蕩蕩的牆還在。竊盜案發生以後，來羅浮宮參觀的人反而比以前更多了，他們就是為了來看一眼這塊曾經掛著《蒙娜麗莎》的空牆。

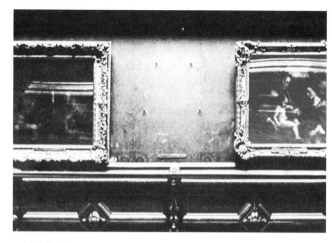
● 曾掛著《蒙娜麗莎》的牆面

兩年之後，佩魯賈在義大利被捕。當時他聯繫了一名畫商想將《蒙娜麗莎》出手，結果去交接時就被警察抓住了。佩魯賈覺得莫名其妙，他說：「法國人從義大利搶走的名畫，我把它偷回來了，難道我不應該算英雄嗎？」

其實，佩魯賈搞錯了。拿破崙在征服歐洲的時候，的確從義大利搶過不少東西，但這幅《蒙娜麗莎》並不是其中之一。至於它是怎麼來到法國的，這裡就要說到第二個男人了，他就是法國國王法蘭索瓦一世（François Ier）。

《蒙娜麗莎》成名之前

法蘭索瓦一世在達文西晚年的時候，特意將他接到法國養老，並一直精心照顧他，直到他去世。《蒙娜麗莎》就是達文西來法國養老的時候帶來的。在達文西的遺囑裡，《蒙娜麗莎》是留給他弟子的。

但法蘭索瓦一世很有眼光，馬上斥巨資將它買了下來。就這樣，這幅畫變成了皇室收藏，之後才被收進了羅浮宮。

現在你應該能明白，《蒙娜麗莎》的出名完全是個意外。假如沒有這個意外，我們又該如何去看這幅畫呢？請你先忘記它的名聲，試著用當年法蘭索瓦一世的眼光重新再來看看這幅畫。

它的尺寸很小，題材也不莊重，放在大廳裡不合適，那它適合掛在哪裡呢？臥室。

《蒙娜麗莎》是需要近距離欣賞的，拿破崙後來就是這麼做的。

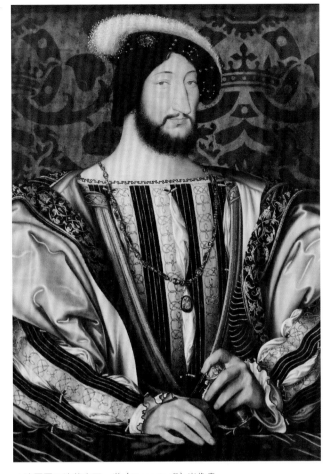

● 法國國王法蘭索瓦一世（François I^{er}）肖像畫
◎ 讓・克盧埃（Jean Clouet，1480 - 1541），
　1527 - 1530，96 × 74 公分
Ⅹ 羅浮宮

我們看畫裡人物的姿態，她是側坐著的，身體往右轉了大概四分之一，但眼睛直望著觀眾，這種畫法在當時是很少見的。

最迷人的部分還是她的表情，似笑非笑，眼神和嘴角裡都充滿了一種私密的親切感。也許正是這迷人的表情吸引了當年的法蘭索瓦一世吧。

借勢行銷《蒙娜麗莎》

達文西的繪畫實驗

那麼，這迷人的表情又是怎麼畫出來的呢？終於要說到第三個男人了。毫無疑問，他就是達文西先生。

1503 年，佛羅倫斯的一位貴族邀請達文西為他的夫人麗莎畫一幅肖像畫。這便是《蒙娜麗莎》的由來。正常情況下，達文西畫完之後是要交貨的，但他沒有。而且從他開始畫的那天起，就將這幅畫一直帶在身邊，從義大利帶到法國，一直到他去世，整整 16 年。

在這 16 年中，達文西有事沒事就把這幅畫拿出來，在上面塗了一層又一層，他為什麼要這樣做呢？因為達文西認為「輪廓」在大自然中是不存在的，所以他才會去反覆地「塗層」，這樣就可以讓人物的輪廓變得很模糊。這種畫法，我們稱之為「暈塗法」。

現代的 X 光檢測顯示，在最初的塗層上，這幅畫中蒙娜麗莎並沒有微笑。這個微笑，是達文西在反覆暈塗之後，慢慢修正出來的，所以她的笑容才那麼細微，讓人感到無比神祕。

達文西的暈塗法，在當時可是非常創新的。不信你去看和他同時代的畫家波提切利，他畫的人物輪廓線條就是非常清晰的。

現在你明白《蒙娜麗莎》的表情是怎麼畫出來的了，那麼達文西為什麼要用 16 年去畫它呢？我個人有一種解釋，僅供你參考：因為這幅畫並不是他的創作，而是他的實驗。

達文西曾給米蘭公爵寫過一封求職信，內容大致是這樣的，他說：「公爵大人，我其實是一個什麼都會一點的人，如果米蘭要打仗，我可以造大炮、挖地道，要是米蘭不打仗呢，我可以造宮殿、組樂團。噢，最後一點，我其實還會畫畫。」你看，達文西把「畫畫」放在最後一項，因為他從不把自己當成一個畫家。他是一個全能型的天才，一個充滿好奇心的科學家。

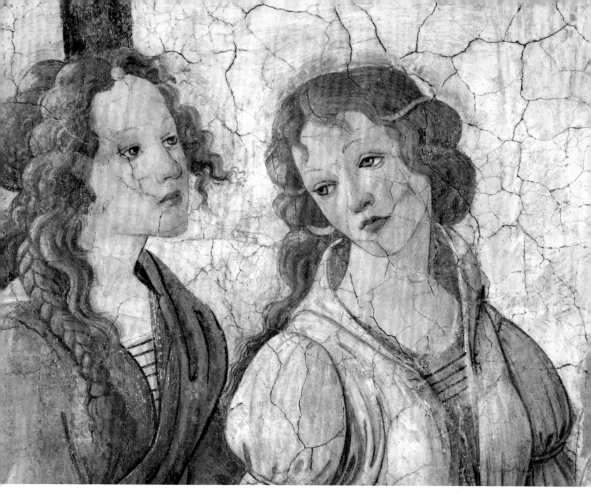

● 《維納斯和美惠三女神給一位年輕姑娘送禮物》（*Vénus et les Trois Grâces offrant des presents à une jeune fille*）局部
◎ 桑德羅・波提切利（Sandro Botticelli，1445 - 1510），約 1483 - 1485
⌛ 德農館 1 樓 706 號展廳

　　或許他花了 16 年時間去畫《蒙娜麗莎》，就想搞清楚，暈塗法被運用到極致會產生什麼樣的效果。

　　其實，畫微笑是很難的，這需要畫家對人物的唇部肌肉，還有面部神經，都非常瞭解。達文西畫的這個微笑，運用的不光是畫家的技法，還有深入的解剖學知識，以及他那強烈的科學探索精神。

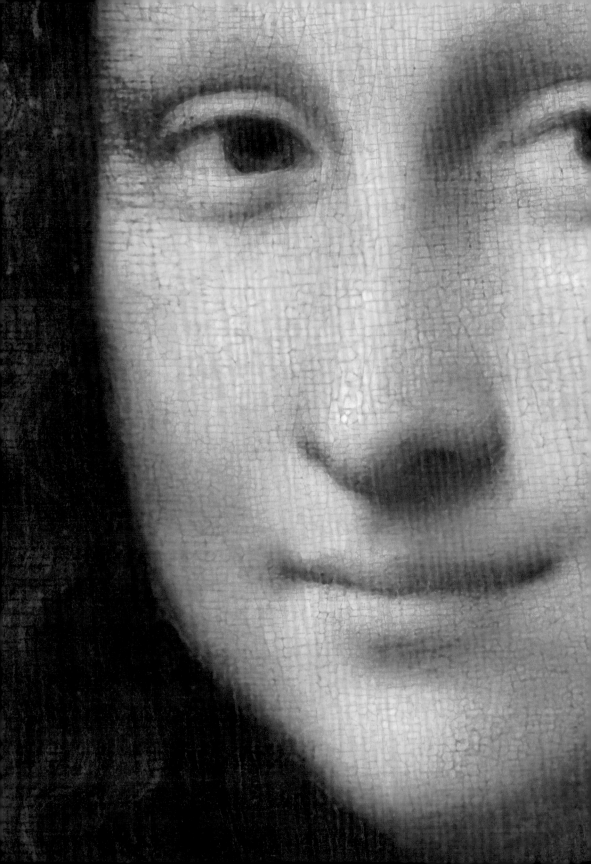

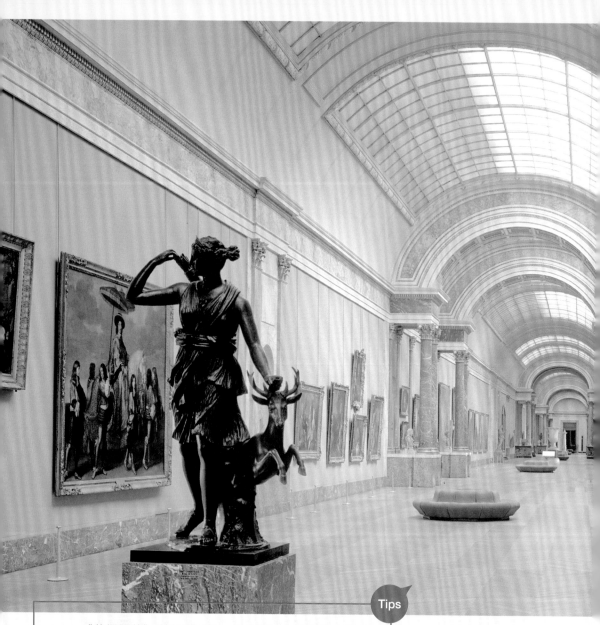

Tips

　　《蒙娜麗莎》所在的展廳，位於羅浮宮著名的大畫廊上，很多電影都會在這裡取景。

　　大畫廊是國王亨利四世在 1595 年下令建造的，為了連接當時的羅浮宮和國王居住的「杜樂麗宮」。很可惜，「杜樂麗宮」在法國大革命的時候被毀了，現在你能看到的也就是羅浮宮外的「杜樂麗花園」了。整個大畫廊長近 500 公尺，是沿著塞納河而建的，因此也被稱為「美麗的水邊畫廊」。

首先，成就《蒙娜麗莎》這幅名畫的，其實有三個男人，他們分別是：創造它的人、賞識它的人和偷走它的人。《蒙娜麗莎》是一幅極私密性的小尺寸畫作，達文西用「暈塗法」創造出她的神祕微笑，讓法蘭索瓦一世和後世的觀者都為之著迷。

第二，這幅畫之所以有今天的名聲，不光是因為它的藝術性本身，還和 1911 年的竊盜案有關。羅浮宮在應對這樁竊盜案時展現了強大的公關能力，再加上當時媒體發展的大環境，讓《蒙娜麗莎》這幅畫聲名大噪，也讓更多人認識了羅浮宮。

思考題

其實，100 個人看《蒙娜麗莎》是 100 種感覺，這完全取決於你是怎樣去感受這幅畫的。對於這個神祕的微笑，你有怎樣的感受呢？

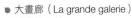
● 大畫廊（La grande galerie）
⊠ 德農館 1 樓
© Bridgeman Images/TPG

借勢行銷《蒙娜麗莎》

02

定義經典
《斷臂維納斯》

Vénus de Milo

米洛的維納斯（又稱斷臂維納斯）

約 100 B.C.，高 2.02 公尺

敘利館地面樓 346 號展廳

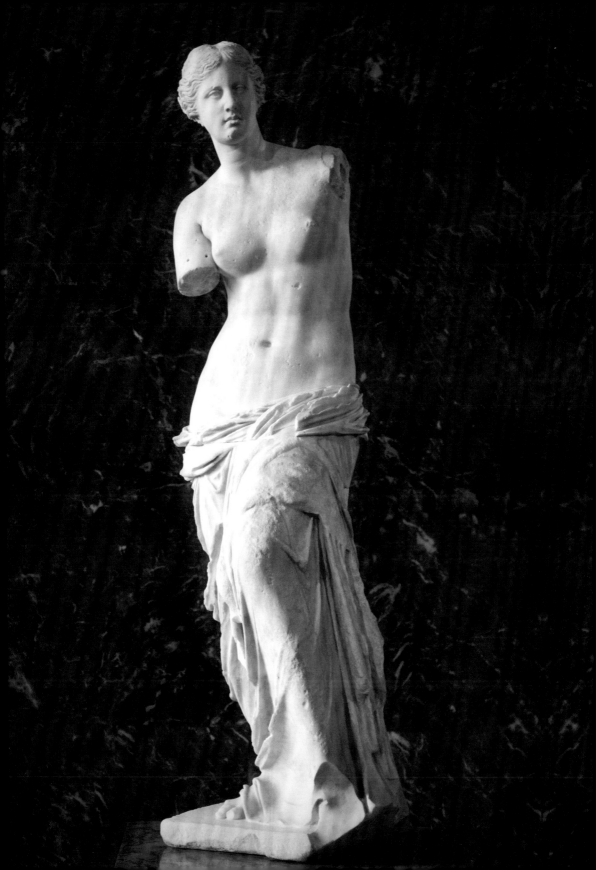

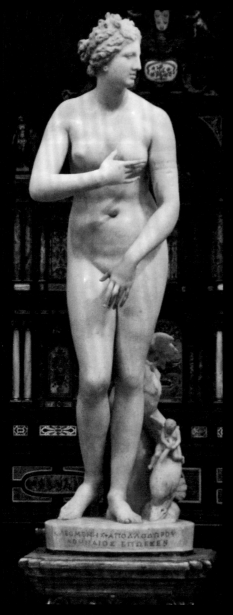

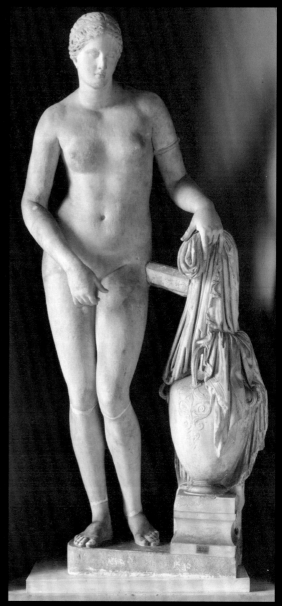

《麥第奇的維納斯》（*Venere de' Medici*）
約 100 B.C.
佛羅倫斯烏菲茲美術館（Galleria degli Uffizi, Firenze）

《科羅納的維納斯》（*Colonna Venus*）
梵蒂岡博物館（Musei Vaticani）
© Nimatallah /AKG/TPG

這一小節，我要接著為你介紹三寶中的第二件，它就是殘缺美人《斷臂維納斯》。

其實，全世界有很多座漂亮的維納斯雕塑。佛羅倫斯的烏菲茲美術館裡有一座《麥第奇的維納斯》，梵蒂岡博物館裡有一座《科羅納的維納斯》。這兩座我都去看過，憑良心說，論身材和相貌，這兩座維納斯一點都不輸給斷臂的這位，但它們沒那麼紅。你有沒有想過，這是為什麼呢？

透過上一小節的介紹，你大概能瞭解，像《蒙娜麗莎》這樣的作品，它的名氣不是光憑藝術價值就能解釋的，還需要一些別的推動力。那麼，《斷臂維納斯》背後的推動力又是什麼呢？

這一次，靠的可不是媒體的傳播力量。

憑「殘缺美」勝出的維納斯

我先來講講這尊維納斯的來頭。《斷臂維納斯》並不是第一件入駐羅浮宮的維納斯。它在 1820 年才出土，在那之前，我剛才說的烏菲茲美術館的《麥第奇的維納斯》才是經典的代表。1801 年拿破崙攻佔佛羅倫斯的時候，第一眼看見它時就被它迷倒了，二話不說，馬上打包扛回了羅浮宮。

《麥第奇的維納斯》在羅浮宮待了 12 年後，拿破崙倒台了，義大利就乘機將它討了回去。法國人雖然捨不得，但也沒辦法。幸運的是，沒過幾年《斷臂維納斯》就在希臘的米洛島（Milo）上被挖出來，因此它也被稱為《米洛的維納斯》。法國人立馬買下這座雕塑，把它請進羅浮宮並視為珍寶。

《斷臂維納斯》有什麼特殊嗎？說實話，我覺得沒有。這件維納斯有的優點，其他的維納斯也有。要說特殊，只有一點，是它出土的時候就沒有手臂。雖然當時的專家們提出了很多復原的方案，比方說，讓維納斯手裡拿個蘋果或者鏡子之類的，但羅浮宮依然決定不予修復，就讓雕塑呈現破損的狀態。

● 《斷臂維納斯》局部

　　這真的是羅浮宮很高明的地方。維納斯的斷臂留下了千古之謎，導致人們對
她過目難忘，而且還不斷惦記著。羅浮宮把這座雕塑的殘缺成功轉變成了優點。
《斷臂維納斯》無形中還推動了一種美學觀點的傳播，那就是「殘缺美」。

「殘缺美」這個詞，你聽了並不陌生。作為一個現代人，這個概念對我們來說很常見。但在 19 世紀，那可是一種全新的觀點，等於對維納斯進行了第二次藝術創造，而且非常成功。那麼，這種美學觀念是怎樣產生的呢？難道僅僅是因為羅浮宮說了幾句宣傳語？當然不是，這一切都是事出有因的。

19 世紀，法國經歷了啟蒙運動和大革命，無論在思想、政治還是文藝上，法國都已經進入了一個全新的階段，許多傳統觀念都受到了很大的衝擊。反映到藝術方面，那就是古典所重視的「完美」開始慢慢衰弱了。反而是殘缺，甚至是有點激烈的東西會更讓人觸動。

所以說，《斷臂維納斯》的出現真的是恰逢其時。她原本是一件古典的傑作，但雙臂的缺失讓她擁有了一種神祕、新鮮的美感。而羅浮宮在這時穩穩抓住了時代的脈搏，不做畫蛇添足的修復，便讓人們直接感受到這種全新的美學，結果大獲成功。

經典的維納斯形象

那麼，你可能會問，如果維納斯是因為斷臂才出名的，那就意味著「殘缺美」可以解釋一切，這是不是太單薄了？難道那時候所有的殘缺都是美的嗎？當然不是，光有殘缺而沒有美，只是譁眾取寵而已。下面我要告訴你的是，《斷臂維納斯》的美可是極有淵源的。

其實，《斷臂維納斯》出土的時候，大家並不知道它代表的是哪位女神。而最終羅浮宮將它判斷為「愛神維納斯」，是因為它的臉和站姿都比較符合古典維納斯的形象。而這個古典形象，就是由古希臘雕塑家普拉克希特列斯（Praxiteles）在西元前 4 世紀創造出來的。在當時可是非常轟動的，因為他的維納斯是古希臘時期第一座全裸的女性雕塑。

其實在古希臘女性的地位並不高，即便是女神的雕塑也都是全副武裝穿著衣服的。當時，大家覺得只有男人的身材是最健美的，他們的雕塑才能全裸著。

普拉克希特列斯打破了這個規則，第一次脫下了女神的衣服。可以說，他開創了一個時代，因為之後的維納斯，基本都是裸著的，而普拉克希特列斯也算是定義了維納斯形象的標準。在他之後，無論是哪個時代的雕塑家，在雕維納斯的時候，必然會借鑒「普拉克希特列斯」的風格，《斷臂維納斯》也不例外，最明顯的地方就是頭部。你可以去做比較，因為羅浮宮裡有一座叫「考夫曼」的維納斯頭像，它就是複製普拉克希特列斯的。

只要稍微比較一下就會發現，兩個女神的臉簡直是神一般的相似。它們有著相同的髮型，還都是鵝蛋形的小臉，但最像的還是氣質，都帶有一股簡約優雅。這也就是為什麼，羅浮宮敢說，這座沒有手臂的女神應該就是愛神維納斯。

● 《考夫曼頭像》（*Tête Kaufmann*）
◎ 約 150 B.C.，高 35 公分
Ⅹ 敘利館地面樓 344 號展廳

● 《斷臂維納斯》局部 – 頭部側面

古希臘的雕塑對人體的表現是極為精妙的。你從維納斯的站姿上可以看出，這座雕像有 2 公尺多高，但它身體的重心完全放在右腿上，左腿只是支撐而已。這讓人感覺她站得非常輕鬆，一點也不死板。這就是一個非常經典的古希臘站姿，叫做「旋動姿態（Contrapposto）」。

如果你再仔細看的話，會發現維納斯的肩膀和胯部的方向，一個向右，另一個卻向左。這讓她的身體形成了一個非常漂亮的 S 形曲線。這也是從普拉克希特列斯那裡傳承下來的，並且一直沿用到了今天。現在明星和模特兒拍照的時候，依然會擺出這個經典的姿勢。

上面我所講的這些都說明了，無論斷臂與否，這尊維納斯都毫無疑問是一件古典雕塑傑作。

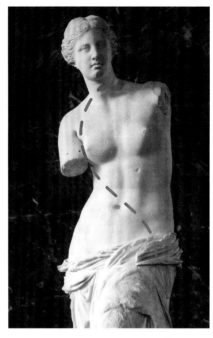

● 《斷臂維納斯》局部–維納斯的身體形成非常漂亮的 S 形曲線

● 現在模特兒拍照的時候，依然會擺出這個經典姿勢
◎ Sonia Moskowitz，紐約，2018 年 12 月
◎ Sonia Moskowitz/Globe Photos/TPG

定義經典《斷臂維納斯》

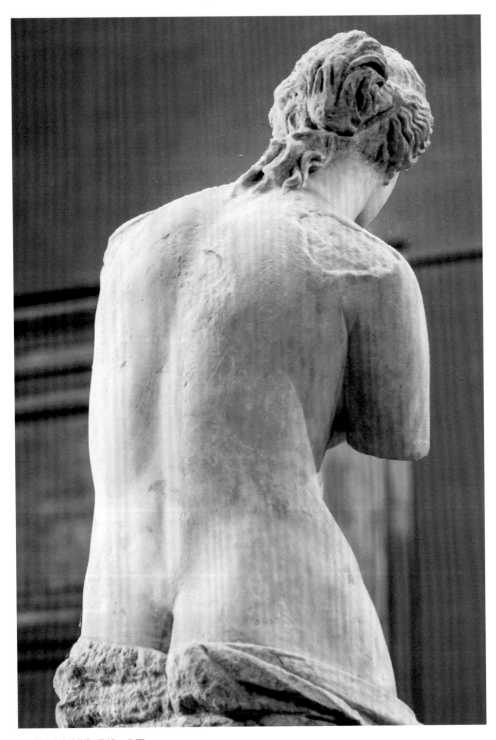

● 《斷臂維納斯》局部 – 背面

女神的動感瞬間

　　講到這裡，你對這座維納斯的理解已經超出常人一大截了，但我還想再給你個小小的附餐。請你再看一眼《斷臂維納斯》，還有另外那兩尊我一開頭就提到的「維納斯」，有沒有看出哪裡不同？

　　對了，是衣服！

　　《麥第奇的維納斯》和《科羅納的維納斯》身上都沒有穿衣服。而《斷臂維納斯》，她的上身雖然是裸著的，但是下半身還有條裙子掛在胯上，而且這條裙子搖搖欲墜，為這件雕塑又添了一分動感。

　　《斷臂維納斯》大概是於西元前 100 年被創造出來的，那時屬於希臘化時期，指的是亞歷山大大帝征服了全希臘，並且橫掃完亞、歐、非三大洲之後的年代。希臘化時期的藝術家，由於受到東方文化的衝擊，他們更加著眼於世俗的生活和享受，因此在他們的作品中，情緒和思想的表達會很強烈，作品往往充滿了動感。

　　我們回過頭再看《斷臂維納斯》，整個雕塑呈現出一種「螺旋式上升」的結構。女神的裙子好像正在往下掉，繞到背面看的話，都能看得見臀部的深溝，這些都營造出了一種非常強烈的動感。雕塑家彷彿捕捉的是一個瞬間：女神的裙子快掉下來了，她不得不將一條腿稍微往前挪一下，好去 hold 住那條裙子，讓它不要再往下掉。這也從另一個方面表現了這件雕塑自然、生動的特點。

　　維納斯本來就是代表美的女神，而羅浮宮的這座《斷臂維納斯》更是結合了各個時期的美於一身。她不但展現了古典雕塑的藝術水準，又包含了現代人的審美觀念，這裡面既有巧合，也有必然。所以她作為「維納斯的一姐」，當之無愧！

結語

首先，《斷臂維納斯》之所以能紅遍全球，羅浮宮是功不可沒的。它維持了這尊維納斯的斷臂形象，沒有去做畫蛇添足的修復。同時，它也推動了19世紀一種新的美學傳播，那就是「殘缺美」。

第二，這件雕塑出土時沒有確定身分，而羅浮宮經過一系列研究後將它判定為愛神維納斯，因為它非常符合維納斯雕塑的經典形象，從臉部神態到身體的站姿，再到衣袍的刻畫，每一處都展現著古典美的精妙。

思考題

在這一小節裡，我總共提到了三件維納斯。我個人比較偏愛的是《麥第奇的維納斯》，因為它給人的感覺比較豐滿、柔和。你最喜歡的是哪一件呢？

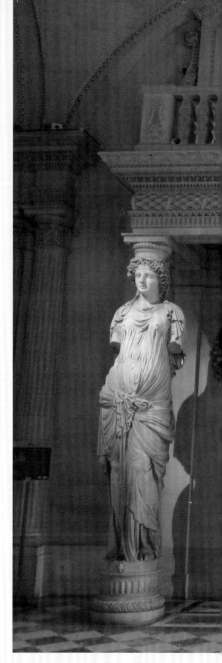

● 卡婭第德大廳（Salle des Caryatides）
◎ 古戎（Jean Goujon）
Ⅹ 敘利館地面樓 348 號展廳

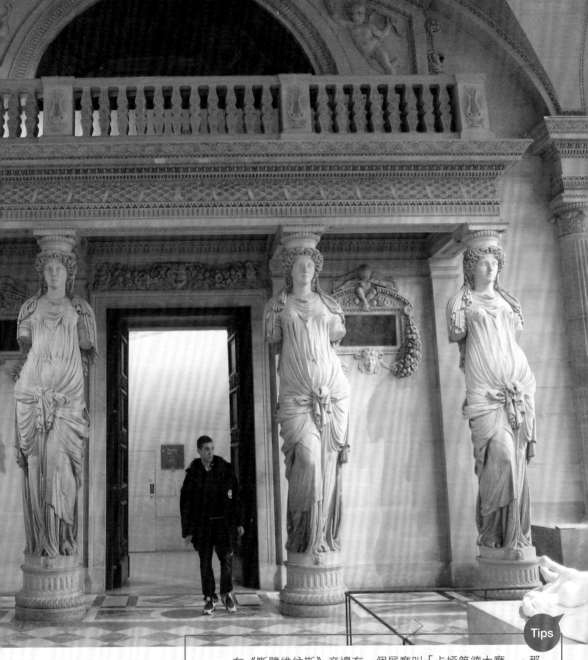

在《斷臂維納斯》旁邊有一個展廳叫「卡婭第德大廳」，那裡以前是國王舉行舞會的地方。1550 年，法國著名雕塑家古戎為這個空間製作了四件古希臘女神的雕像，他將女神的身體作為支撐的柱子建起了一個小看台，當時的演奏樂隊就是在看台上面表演的。現在這個展廳專門用來存放羅浮宮的古代精美雕塑。

定義經典《斷臂維納斯》

修復傑作
《勝利女神像》

La victoire de Samothrace

薩莫色雷斯島的勝利女神像

約 190 B.C.，高 3.28 公尺

德農館地面樓大盧階梯

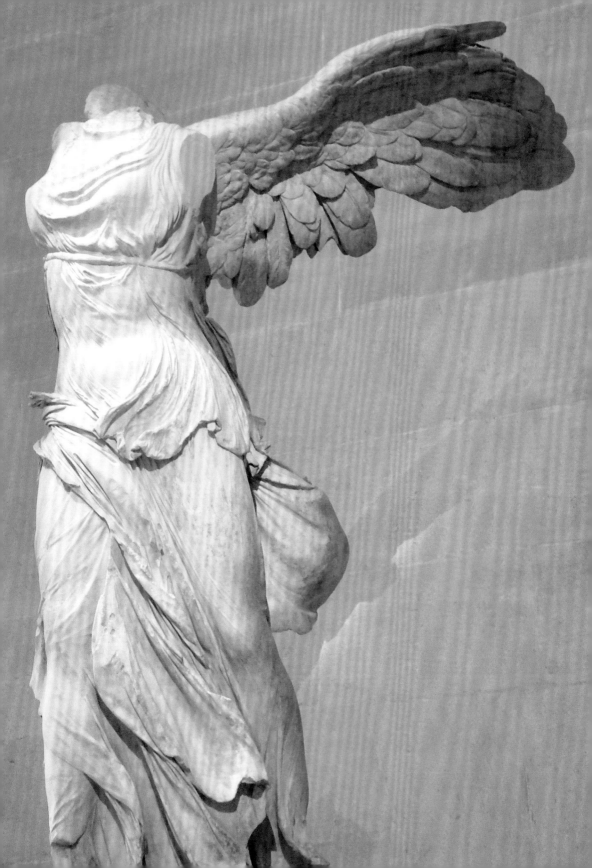

這一小節要説三寶的最後一件作品，那便是總給人感覺隨時會一飛升天的《勝利女神像》。目前它被放在德農館的大盧（Daru）階梯上，要知道，它可是羅浮宮裡唯一的一件在樓上展出的大型雕塑，由此可見它是多麼特殊。

勝利女神的名字叫「Nike」，著名運動品牌「Nike」的名稱就來自她。而耐基的 LOGO，那個小小的鉤子「√」，代表的就是勝利女神的翅膀。但羅浮宮的這座勝利女神大概在近 20 年的時間裡都是沒有翅膀的，而且一直和一堆其他雕塑放在一起，絲毫不引人注意。那麼，她是怎麼變成今天這個模樣的呢？

《勝利女神像》的發現和修復

其實，如果你有機會看見這尊雕塑，一定會覺得她位列羅浮宮三寶當之無愧。因為她的氣場真的超級強大。女神高 2.4 公尺，加上底座整體超過 5 公尺。雄健的翅膀向身體的側後方舒展開來。這種展翅欲飛的感覺真是氣勢逼人，展現出了一種勝利者的姿態，還有那凱旋的激情。

不過，她可不是一出土就這樣的。

這座雕塑的全稱是《薩莫色雷斯島的勝利女神像》，是 1863 年法國考古學家尚帕佐（Champoiseau）在希臘的薩莫色雷斯島（Samothrace）上挖神廟的時候，無意中將它挖出來的。當時雕塑破損得非常嚴重，碎成了近 200 塊的大理石殘片。尚帕佐將這些殘片統一打包，運回了羅浮宮。

説到這裡，就不得不稱讚一下羅浮宮那強大的文物修復能力了。在 19 世紀還沒有什麼高科技手段，但羅浮宮硬是把這些碎片都拼了起來。拼完以後，發現她是一個 2 公尺多高的勝利女神，但沒有頭，也沒有手臂。

最遺憾的是，雖然翅膀部分有找到相應的大理石殘片，但是損壞得太過屬害，完全裝不上去。

當時羅浮宮的決定是：不再貿然對這座雕塑做更多的修復，就保持著女神沒頭沒翅膀的形象，等到以後有新的考古發現再説吧。

這一等就是 12 年，事情才有了轉機：奧地利的考古學家們有了一個全新的發現。其實當時和勝利女神一起出土的，還有一批灰色的大理石殘片，尚帕佐並沒有留心，奧地利的考古學家這次也是無意中將它們拼接了起來，發現它是一艘海上戰船的船頭部分。

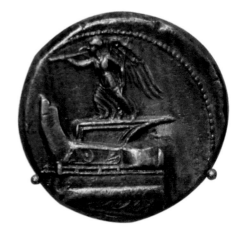

● 德拉克馬硬幣（Deachme）
◎ 301 - 292 B.C.，安提柯國王德米特里一世時期（Demetrius I）

這個船頭改變了《勝利女神像》的命運。因為有一枚古希臘硬幣，它上面的圖案就是勝利女神站在船頭，吹著小號，宣告勝利的到來。因此奧地利的考古學家們斷定，這個船頭就是羅浮宮這座《勝利女神像》的基座，他們甚至還根據硬幣的圖案，做出了一個女神的模型。

法國人知道這件事之後，立馬又派出尚帕佐殺去了薩莫色雷斯島。不得不説，這個男人真的有兩把刷子，因為他又再一次成功地將「船頭」這個底座弄到手，打包運回了羅浮宮。

● 奧地利考古學家復原的勝利女神模型

而此刻羅浮宮也開始意識到，這座《勝利女神像》肯定會成為一件無價之寶。他們開始斥巨資修復，首先為女神加上了「船頭」這個底座，隨後，按照奧地利人所做的模型，為女神插上了翅膀。但是，羅浮宮始終沒有為她添加頭和手臂。

在我看來，這又是羅浮宮很高明的地方了。他們有所為又有所不為。翅膀是一定要加的，這是勝利女神的標誌嘛，而且插上翅膀的女神，那種迎風飄揚的感覺一下子就冒出來了。但羅浮宮之所以選擇不去添加頭和手臂，或許是吸取了維納斯的修復經驗，他們不想畫蛇添足。

「勝利女神」修復完之後，算上底座和翅膀，整座雕塑的高度一下子就超過了 5 公尺，羅浮宮的地面樓是沒什麼展廳可以容得下它了。在 1884 年時，「勝利女神」被搬到了現在的大盧階梯上。這座階梯是以拿破崙手下的名將大盧將軍命名的，由一連串很高的圓拱連接而成，非常氣派。而《勝利女神像》就被放在階梯最中心的位子上，特別搶眼。

但這座雕塑的故事講到這裡，其實還沒有結束。1950 年時，美國的考古學家又在薩莫色雷斯島上挖出了女神的右手，而且發現右手的姿勢並不像硬幣上的圖案那樣握著一支小號，她的手上其實什麼都沒有，只是在做一個宣告勝利的姿勢而已。

這再次驗證了，當初羅浮宮選擇不去添加女神的手臂是多麼的明智！而這次挖出來的右手，現在也在羅浮宮，就被放在《勝利女神像》的旁邊。

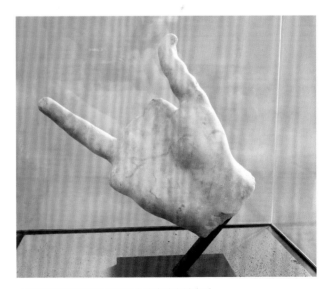

● 考古學家在薩莫色雷斯島上挖出的女神右手

修復傑作《勝利女神像》

古希臘雕塑的代表性細節：衣紋

《勝利女神像》大概是西元前 190 年被創作出來的，和《斷臂維納斯》一樣，都屬於希臘化時期的作品。我在上一小節提過，希臘化時期的作品會比以往更追求動感。像《斷臂維納斯》，它的動感就表現在螺旋形的結構，以及它那馬上要掉下來的裙子上。

那麼《勝利女神像》的動感又是如何呢？其實是透過女神身上的衣服皺摺來呈現的。

雕塑家刻畫的是女神剛剛從天上飛下來，降落在船頭的那一刻。女神下半身裙子的皺摺能讓你明顯感覺到海風的存在，想像一下：如果有大風正向你迎面吹來，那麼被吹起來的裙子肯定會在你身後形成一條長長的尾巴，而你的腿或多或少都會露出一部分來。所有這些細節，雕塑家都呈現出來了，而且刻畫得非常寫實。

而女神上半身的衣服，能讓你感受到的就是海浪了。因為衣服都被浪打濕了，而且風一直在吹，女神就等於穿著透視裝出場，因此你可以非常清楚地看見她身體的構造。即便是肚臍眼這種細小的部位，也能看得一清二楚。

像《勝利女神像》這種超級寫實的刻畫手法，又營造了怎樣的效果呢？是精確，還是逼真？

其實兩者都有，但你也明白，如果僅僅是寫實，那可不算是藝術。著名的美國藝術史學家詹森（H.W.Janson）對這座《勝利女神像》曾提出過一個很有啟發性的觀點，他說：這座雕塑最厲害的一點，就是它能充分調動人的想像力。

雕塑家圍繞著女神創造了一個想像的空間：風、船、海浪，這些東西你根本看不見，但由於女神的造型太過生動和逼真，以至於你看到她的時候，看見的不只是她一個人，還有她周圍的環境。那是一個完整的空間，甚至還充滿著凱旋的氣氛。這才是《勝利女神像》最了不起的地方。

● 《勝利女神像》（全稱《薩莫色雷斯島的勝利女神像》）
© Frederic REGLAIN / Alamy/TPG

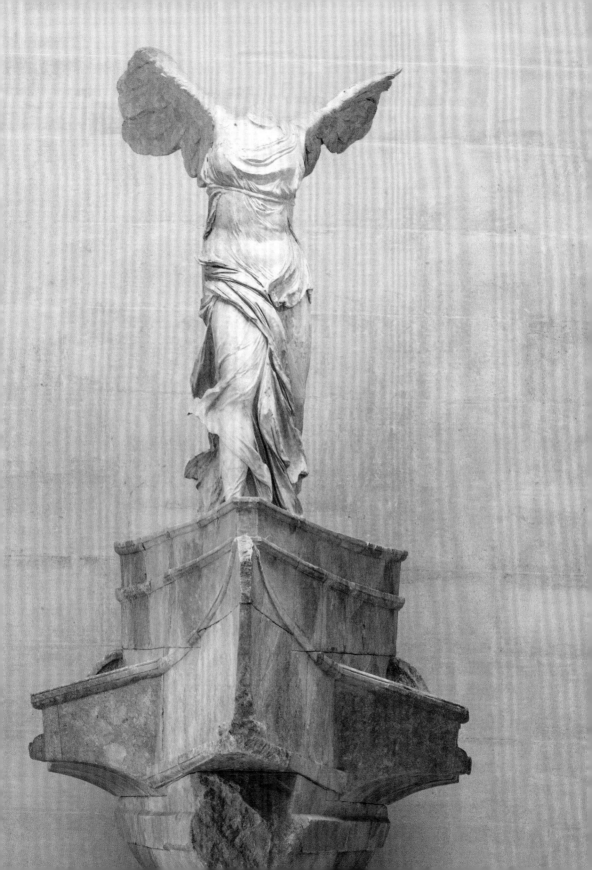

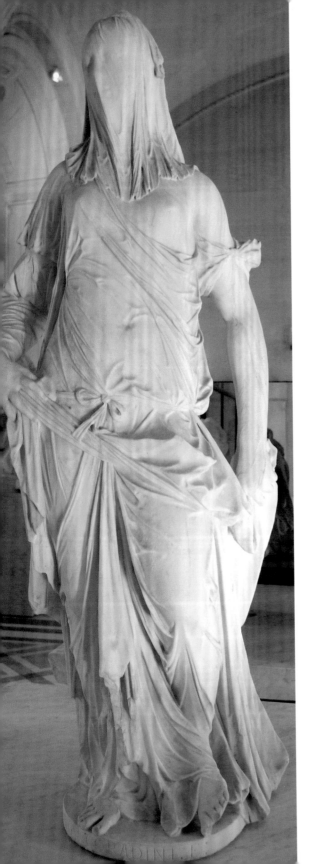

另外我再給你個小提示：對紡織品的雕刻，可以説是雕塑中一種非常炫技的手法。無論是衣服的褶皺，還是墊子的凸出或者凹陷等，雕塑家用堅硬的石頭去表現紡織物的那種柔軟，這種質感的鮮明對比總會令觀眾感到驚艷。

舉個例子，後來歐洲巴洛克和洛可可時期的藝術家們，也很擅長使用這種精美的手法。其中最具代表性的就是義大利的雕塑家科拉迪尼（Antonio Corradini），他最擅長的是刻畫披著面紗的人物。因為紗巾的質地很薄，就像勝利女神那沾了水的衣服一樣，可以用來表現非常清楚的人體結構。

● 《蒙著面紗的女人》（*Femme voile*）
◎ 安東尼奧·科拉迪尼（Antonio Corradini，1688 - 1752），高 1.38 公尺
Ⅻ 德農館

◉ 《蒙著面紗的女人》局部

　　羅浮宮裡就有一座科拉迪尼的雕塑叫《蒙著面紗的女人》。這件雕塑，面紗被雕刻得非常逼真，讓你能看清人體的各個細節，包括肚臍眼。更厲害的是，科拉迪尼還將面紗的那種透明感也呈現出來了，人的臉在紗巾的後面若隱若現，總會讓你有種衝動，想要撩開她的面紗去看一下。你以後再看到類似的雕塑時，也可以注意一下這些細節。

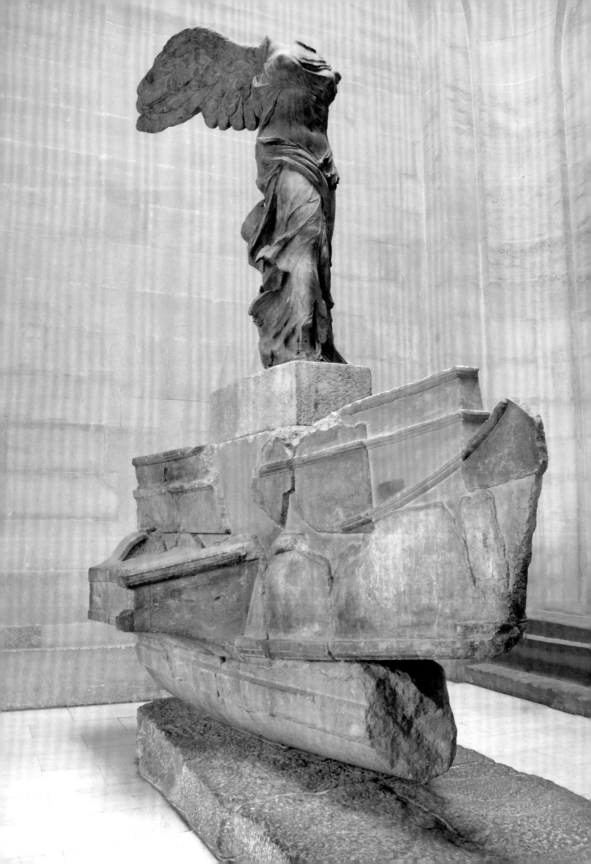

首先,你現在能看見的《勝利女神像》是非常壯觀的。但它在剛出土的時候就是一堆大理石碎片。《勝利女神像》跟《斷臂維納斯》可不一樣,在它身後,要不是有著近 20 年的考古研究和修復,這件珍寶根本就不會存在。

而羅浮宮在其中也展現出了它強大的綜合實力。一方面,它能夠組織這麼長時間,如此大規模的修復工作;另外一方面,就是它能夠非常明智地判斷,修復工作該做到什麼程度。在這一點上,「維納斯」和「勝利女神」都是絕好的證明。可以這樣說,羅浮宮真的是有所為有所不為的。

「勝利女神」的修復結果,大家今天都有目共睹。它完美還原了女神的魅力,大至整體的氣勢、氛圍,小至服裝的細節,這一切都讓這件古典雕塑重新散發了生機和活力。

羅浮宮「鎮館三寶」到這裡就都講完了。其實「三寶」這個說法並不是羅浮宮官方發表的,但每天羅浮宮最熱鬧的地方,又確實就是在這三件作品面前。可見,「鎮館三寶」的名聲是被全世界的遊客普遍認可的。

這三寶各有各的藝術和考古價值,但除此之外,每一件作品走到如今的位置,背後都有一定的偶然性。而羅浮宮最關鍵的貢獻,或許就是在偶然中鑄就了新的歷史。

思考題

羅浮宮這三寶,我個人最喜歡的是《勝利女神像》,因為它真的會帶給我那種馬上要一飛沖天的震撼感。你最喜歡的是哪一件呢?

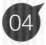

04

發現埃及1
《書記官坐像》

Le Scribe accroupi

書記官坐像

約 2600 - 2350 B.C.，高 53 公分

敍利館 1 樓 635 號展廳

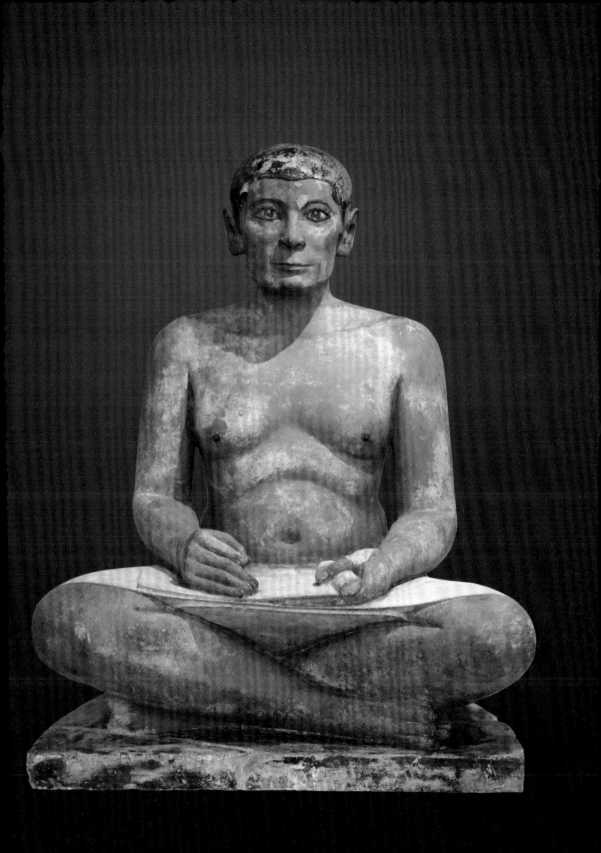

接下來的四件作品，分別來自羅浮宮的埃及和兩河文明館。羅浮宮收藏的美術作品絕對是世界一流的，這一點無可爭辯。但你或許不太瞭解，羅浮宮在考古發掘和文物保護方面也有非常大的功勞。

首先我要講的這件文物，是來自古埃及的《書記官坐像》，它展現了人類早期文明所能達到的高度。另外，羅浮宮在整個古埃及文明的重新發現過程中，也具有決定性的關鍵地位。這一點幾乎是其他博物館無法超越的。

提到古埃及，你可能會想到金字塔、獅身人面像、法老、木乃伊等等。你當然也知道，古埃及跟中國一樣，是四大文明古國之一，歷史可以追溯到好幾千年前。但這些知識會給人一種錯覺：好像古埃及的歷史一路都是連著的，我們對這個古文明的瞭解也都是一代代傳承下來的。實際上根本不是這樣。

早在西元前 4 世紀時，古埃及所有的王朝都滅亡了，它的文明也逐漸被人遺忘，而且這一忘就是 2000 多年。今天我們對古埃及的瞭解，都是 18 世紀以後考古發現的結果。後人如果想要瞭解一個消失已久的古文明，依靠的只能是出土的文物。那我猜你肯定會想問：一件古文物，它到底能講述什麼故事呢？這件《書記官坐像》就是個很好的例子。

寫實而生動的古埃及雕塑

所謂「書吏」，就是懂得閱讀和寫字的書記官。羅浮宮的這位古埃及書記官，大概是西元前 2600 年時被創作出來的，它可是和我們足足相隔了 4500 多年！整座雕塑大概高半公尺，人物上身是全裸的，下身就裹著一條白色的纏腰布，製作得非常精美，說明當時的古埃及文化已相當發達。

《書記官坐像》是在一個陵墓裡被發現的，它代表的應該就是陵墓的主人。書記官擺出的是盤著雙腿、正在書寫的姿勢。我們到現在都查不出他的身分，但他很可能是一位打扮成書記官的重要人物。因為《書記官坐像》誕生的年代，也就是古埃及的第四或第五王朝，當時的皇族們都很喜歡將自己打扮成書記官的模樣。那是一個身分的標誌，代表他們很有學問。這也反映了在當時，書寫文字是一件嚴肅而重要的事情。在羅浮宮裡，就有一座法老兒子的雕像，他也是以書記官的形象出現的。

《書記官坐像》是一件藝術價值很高的雕塑，因為它特別生動，尤其是他的眼睛是用水晶石做的，到現在依然明亮。所以我總說，如果你想感受一位來自 4500 年前的古人，眼睛對著你閃閃發光，那就去羅浮宮吧！和這位書記官對視一下，我保證你會有一種非常神奇的穿越體驗。

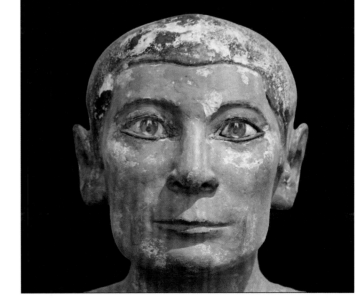

● 王子塞特卡，即法老雷吉德夫的兒子，以書吏的形象坐著（Le prince Setka, fils du roi Didoufri, représenté dans l'attitude du scribe）
◎ 約 2565 - 2558 B.C.，高 30 公分
ﾒ 敘利館 1 樓 635 號展廳
© St-Genès/ Archives CDA/AKG/TPG

● 《書記官坐像》局部 – 水晶石做的眼睛

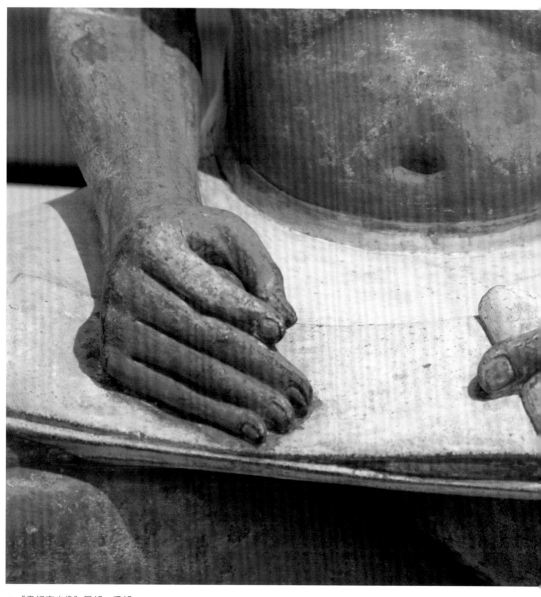

● 《書記官坐像》局部 – 手部

另外，和埃及的其他雕塑相比，這件《書記官坐像》顯得更為特殊。一般來說，埃及的雕塑都是呆板及嚴肅的。因為埃及氣候炎熱，沒有明顯的四季變化，風景也非常固定，就是一條尼羅河加上周圍的大沙漠。而且它的地理位置又好，四周都是天然屏障，少有外族入侵，如此一來政治又很穩定。所有的這些因素加起來就導致了埃及人對世界的想像也是相對固定的，甚至是一成不變的。所以他們的雕塑很少表現出對動態世界的期待，也不追求生動和寫實。

但這件《書記官坐像》完全不一樣，它特別寫實，最明顯的地方就是身體和臉。首先，你可以清楚地看見他腹部的贅肉，還有那肥得已經往下墜的胸。你想，古埃及的書記官就像今天的白領階級，每天都要坐著寫字，肚子這裡可是很容易堆積脂肪的。

你還要特別注意他的手，會發現書吏的每根手指，包括指甲，都被刻畫得非常仔細，讓人看得一清二楚。

另外，他臉部的顴骨非常突出，嘴唇也很薄。這些特徵在其他的埃及雕像中可是非常罕見的。

也正是因為我上面所講的這些特點，讓這件《書記官坐像》成了一件獨一無二的珍品。在所有的古埃及肖像作品中，這件雕塑和《圖坦卡門的黃金面具》被公認為是同一個等級的！

因此，這件作品單單拿出來分量就已經很重了。但是僅一件作品不能代表一個文化。別忘了，羅浮宮可是專門有一個埃及館的。

羅浮宮的埃及館

「埃及館」是羅浮宮的一個重要館別。自成立以來，館藏不斷豐富，到了今天，它已成為唯一一個在羅浮宮佔了三層樓的古文明館，非常完整地還原了古埃及 3000 多年的古文明。

那麼，今天的埃及館又是怎麼來的呢？

1798 年，拿破崙率軍遠征埃及，但「武力征服」只是一部分，拿破崙還有別的計劃。他不只帶了 2 萬名士兵，還帶了 167 名學者。這些學者都是當時法國科學界、藝術界最為精英的人才，其中就有羅浮宮的第一任館長德農（Denon）。這些學者在埃及蒐集了第一手的古埃及資料，為後來的埃及學打下了扎實的基礎。

在那之後，羅浮宮就成立了埃及館。第一任館長名叫商博良（Champollion），就是他成功破譯了古埃及的象形文字。

拿破崙遠征埃及的行動對古埃及文明的確很重要，但那真的只是第一步，為什麼？因為沒人能看懂埃及那花裡胡哨的象形文字。要破解古埃及文明，文字才是那把最關鍵的鑰匙。

像這位書記官，他正在書寫的也是古埃及的象形文字，那是人類目前發現最古老的文字之一。中國最早的成熟文字甲骨文，大概還要比它晚 900 年，一直到了商代才出現。

其實當拿破崙遠征埃及的時候，埃及象形文字已經消失千年了，和它有關聯的語系一個也找不到，要破解它根本是不可能的事情。但商博良做到了這一點，而他成功破譯的關鍵，就是拿破崙遠征時發現的《羅塞塔石碑》。因為這塊石碑，它上面刻的碑文是多語言對照的，其中有古埃及的象形文字，也有希臘語。商博良就是根據這段有著希臘語對照的古埃及語，才破譯了象形文字，他也因此被後人稱為「埃及學之父」。

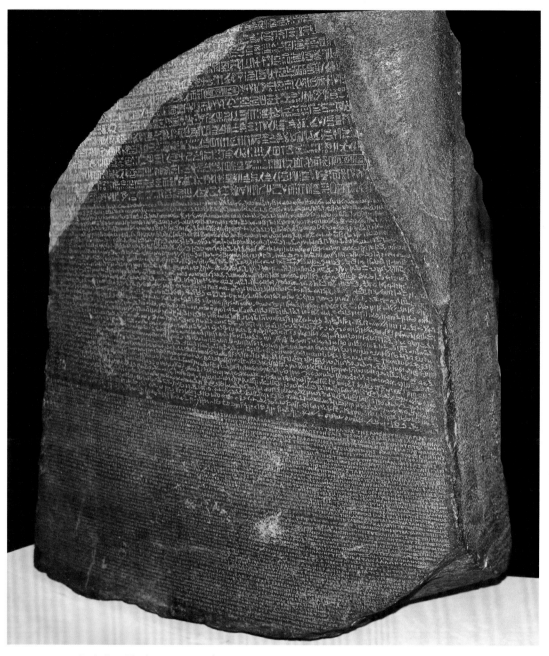

● 《羅塞塔石碑》（*Rosetta Stone*）
◎ 約 200 B.C.
☒ 大英博物館（British museum）

發現埃及1《書記官坐像》

商博良破譯了象形文字之後，那一批批的古埃及文物才有了真正的意義。人們也因此瞭解到古埃及的完整歷史，人類文明的邊界又被推遠了一些。在這之後，全世界一度興起「古埃及熱」，越來越多的考古成果都湧現了出來。

但法國在這方面的研究始終走在前面。比方說羅浮宮的另一位埃及館館長馬里埃特（Mariette）也恰好是這件《書記官坐像》的發現者，他曾協助埃及政府在當地建立起第一個古埃及博物館，也就是現在「開羅博物館」的前身。這座博物館的成立幫助埃及保存了大量的古文物。

接下來，我還想再聊一下金字塔，但並不是古埃及的，而是羅浮宮入口的這座。那是 1989 年由貝聿銘先生設計完成的，但這座金字塔方案剛出來時，遭到法國人民強烈反對。當時甚至有人說：「逃過了希特勒魔爪的羅浮宮，看來是逃不過貝聿銘之手了。」幸好，法國總統密特朗非常支持貝聿銘，這才保住了這座金字塔。而現在，它顯然已成為羅浮宮的標誌。

● 羅浮宮入口的金字塔
◎ Benh Lieu Song，2007 年 12 月

首先，這件雕塑是羅浮宮埃及館藏的代表。它有著無與倫比的藝術價值，同時也向我們展現 4500 年前古埃及的文明已經發展到了相當高的程度。

第二，埃及館在羅浮宮的地位非常高，這是有歷史淵源的。因為拿破崙在對古埃及的重新發現上扮演著關鍵角色。更為重要的是，如果沒有羅浮宮和商博良，後來的埃及學也根本不會存在。這樣的話，我們對這個重要的古文明就會保持一無所知。

由此可見，一座大型博物館，不僅僅是用藝術品去愉悅大眾，在人類文明的挖掘上，它也承擔著相當關鍵的角色。

思考題

關於古埃及文物，你有沒有特別喜歡的，或者讓你印象特別深刻的呢？

05

發現埃及2
《丹德拉黃道帶》

Le Zodiaque de Dendéra

丹德拉黃道帶石板

50 B.C.，2. 55 × 2. 53 公尺

敘利館地面樓 325 號展廳

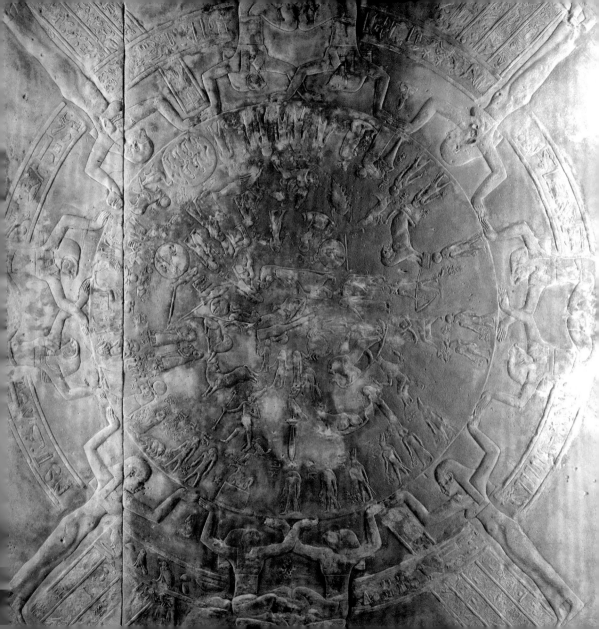

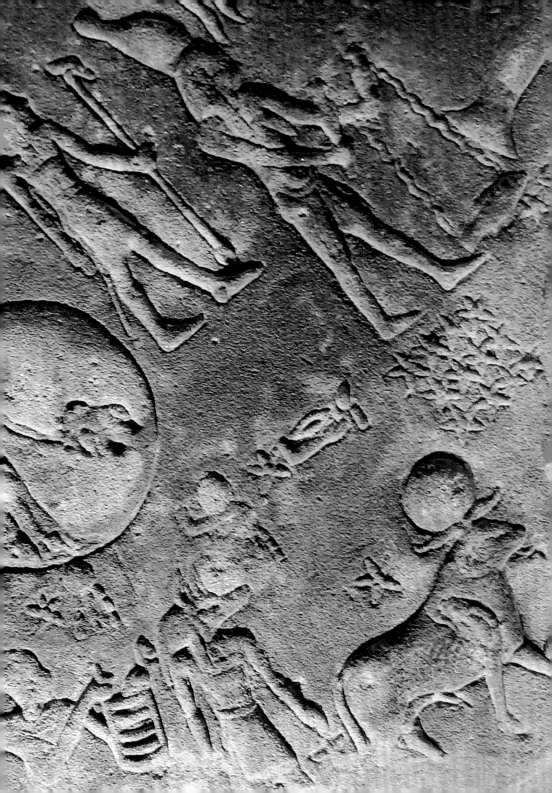

在這一小節裡，我要為你介紹的是羅浮宮埃及館裡非常重要的一件文物《丹德拉黃道帶》。

逛羅浮宮的人，在埃及館裡的《丹德拉黃道帶》前會逗留特別久，因為他們很想在這塊板上找到自己的星座，這也算是逛羅浮宮的娛樂項目之一吧。12 黃道星座系統概念最早出現在兩河文明，隨後慢慢傳入了埃及。《丹德拉黃道帶》上的圖案，你一看基本上就能分辨出它們屬於哪個星座。由此可見，這套超級符號系統直到今天都一直影響著我們。就衝著這一點，這塊星座板都值得你去羅浮宮那裡打個卡。

古埃及的天文學

《丹德拉黃道帶》其實是一件非常大牌的古埃及文物，現在埃及政府最想追討回來的「五件流亡在外的文物」，它就是其中之一。

這塊圓形的星座板，直徑大概 2.5 公尺，材質是砂岩。板上刻滿了浮雕，都是描繪宇宙天體，那可是古埃及人民經常夜觀天象才倒騰出來的星空圖。

古埃及人最熱衷的就是建金字塔和做木乃伊。描繪星座圖，在他們的歷史上還真的是非常罕見。

就像我在《書記官坐像》那一小節裡所說的，大概在西元前 4 世紀時，古埃及所有的王朝都滅亡了，它的文明也從此被淹沒。直到 1798 年，拿破崙遠征埃及時，才將這個已經消失了近 2000 年的古文明重新挖出來，也因此引發了全世界對古埃及的考古狂熱。

在拿破崙遠征埃及的過程中，法國軍隊發現了大量的古埃及文物，其中有兩件是最有名的：第一件是大英博物館的鎮館之寶《羅塞塔石碑》；第二件就是這塊《丹德拉黃道帶》。

● 《丹德拉黃道帶》局部

這塊星座板是法軍走到埃及古城丹德拉時，無意中發現的。它當時就在城市主神廟的穹頂上。法國人發現這塊星座板時震驚得下巴都快掉了，他們本想直接打包帶走的，但星座板鑲嵌在穹頂上，根本無法拆下來，所以法國人就只能將石板上的星座圖案臨摹下來，帶回了巴黎。

我想説，這也是法國人非常幸運的地方，因為過了不久，英國人就追著拿破崙殺到埃及來。法國挖出來的所有文物，基本上都被英國人搶去了，這也就是羅塞塔石碑現在放在大英博物館的緣故。當時法國人若把丹德拉黃道帶硬拆下來帶走的話，你現在可能就要跑到大英博物館去看這件文物了。

23 年後，法國人重新回到了丹德拉，非常野蠻地用炸藥將星座板從穹頂上炸下來，扛回了巴黎。他們之所以會這樣不擇手段，是因為當年星座板的手稿帶回巴黎後，一下子引起了全民的關注，熱度根本降不下來。各路天文學家、科學家、宗教學者都在研究它。而且研究出來的結果非常驚人。這塊石板上所描繪的宇宙天體，讓當時的歐洲人明白，古埃及對天文學的掌握遠遠超出他們的想像範圍。比方説太陽系的八大行星，在這塊星座板上就已經能找到 5 個了，分別是「水星、木星、金星、火星、土星」。

除了行星之外，還有星座。12 黃道星座你肯定都能找到，另外還有其他很多重要的星座，比方説獵戶座、大熊座、小熊座等等。

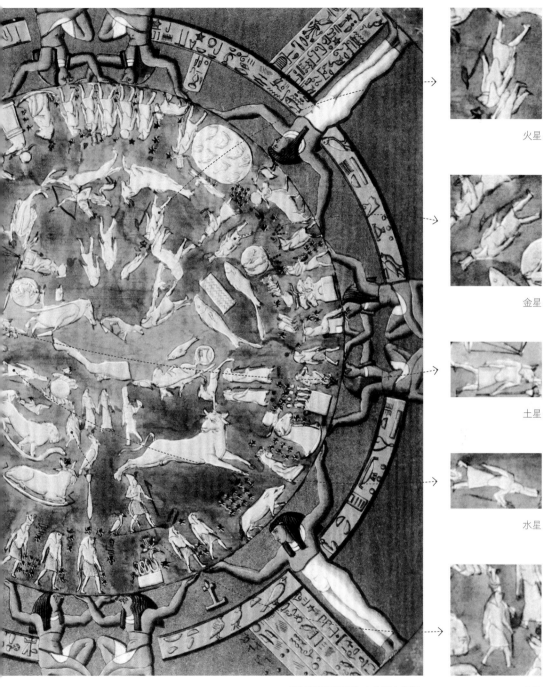

火星

金星

土星

水星

● 《丹德拉黃道帶》上的五大行星
© Bildarchiv Steffens/ AKG/TPG

木星

● 古埃及人用埃及神明荷魯斯的眼睛代表月全食

● 古埃及人用「女神伊西絲拉住一隻狒狒的尾巴」的
　圖案來表現日食

最讓人驚訝的，還是日食和月全食這兩個天文現象，居然也被雕刻出來了。

古埃及人已經發現，月全食只會在滿月的時候發生，所以他們就用埃及神明荷魯斯的眼睛去代表月全食。因為在他們眼裡，只有荷魯斯的眼睛才是最完整的，能夠象徵滿月。

而關於日食，他們也明白，這是由於月亮擋住了太陽而產生的。所以日食的圖案，就是女神伊西絲拉住一隻狒狒的尾巴。因為狒狒在古埃及代表月亮，女神拉住它的尾巴，意思就是讓月亮不要再擋著太陽，讓日食早點過去吧。

從這兩個圖案中，你能感受到，古埃及人對天文學的研究真的非常厲害。但是，從這塊星座板上你也能看出，古埃及文明開始沒落了。

古埃及文明的沒落

前面說過 12 星座概念是從兩河流域傳入埃及的，但是星座圖案可都是用古埃及人自己的神來表示的。比方說巨蟹座，它的圖案就是一隻糞金龜。在古埃及，它可是太陽的化身。又比如水瓶座，他們是用埃及的洪水之神哈比來表示。

但在《丹德拉黃道帶》上，12 星座的圖案也就只有水瓶座依然還是埃及神明哈比，其他的圖案都已經希臘化了。比方說，巨蟹座不再是一隻糞金龜，它變成了一隻大螃蟹，相當接近我們現代人所用的星座圖案。

那這種變化是怎麼發生的呢？

《丹德拉黃道帶》是在西元前 50 年被創作出來的，它沒有想像中那麼古老，比《斷臂維納斯》還晚了近 70 年。在那個年代，亞歷山大大帝早已征服了埃及，他的手下托勒密將軍在那裡建起了托勒密王朝，從此開始了埃及的希臘化時期。

雖然托勒密王朝非常努力地保留古埃及文化，國王也自稱法老，死後依然會被做成木乃伊，但從《丹德拉黃道帶》上，你就能看出來，這個文明還是不可避免地衰落了。托勒密王朝的最後一位法老，是我們非常熟悉的埃及艷后。之後，埃及成了羅馬帝國的一部分，直到 5 世紀西羅馬帝國滅亡。

首先，這是一件非常罕見的古埃及文物。因為古埃及人一向看重生死，對天文學並不是很熱衷，但這塊星座板的出現讓我們瞭解到，古埃及人的天文學水準遠超出我們的想像。

其次，《丹德拉黃道帶》還有很重要的歷史意義，它反映了西元前 50 年左右，古埃及文明已經非常衰落了。在那之後不久，埃及就被古羅馬帝國完全佔領。

思考題

晚上天氣還不錯的時候，我都會用手機App「Star Walk」在陽台上看星星。運氣好的話，能看得到一點大熊座、獅子座。我總在想，科技的進步的確讓人類觀察宇宙的方式發生了很大變化。但是從古至今，人類對宇宙的好奇與探索其實從來沒有改變過，就好像創造出《丹德拉黃道帶》的這位古埃及人和我們雖然相隔了兩千多年，但只要想到我們看見的還是一樣的星座，感覺我們與古人之間便產生了一種神奇的聯結。不知道你有沒有很喜歡的關於描述宇宙天體的文物，或者是很神奇的觀星體驗？

● 莎草紙（papyrus）上的《丹德拉黃道帶》圖案，可以看到星座
© World History Archive/Alamy/TPG

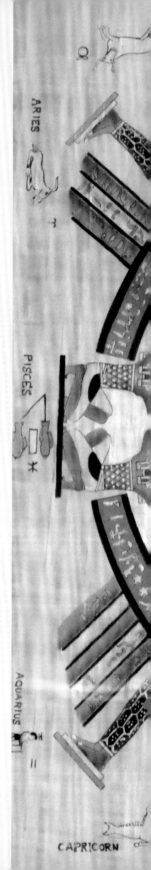

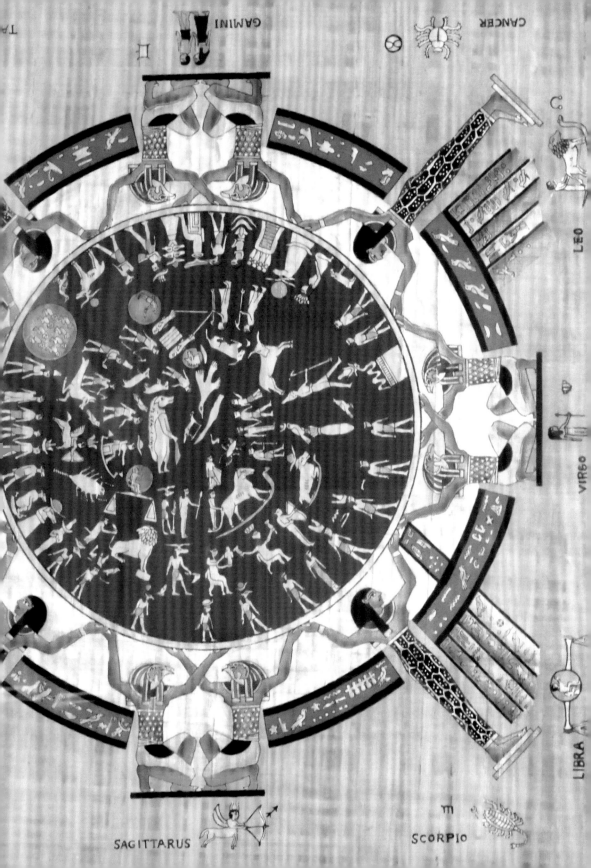

GAMINI

CANCER

TA

LEO

VIRGO

LIBRA

SCORPIO

SAGITTARUS

06

守護文明1
《拉瑪蘇》

Taureau androcéphale ailé

人面牛身雙翼神獸

約 721 B.C.，高 4. 2 公尺

黎塞留館地面樓 229 號展廳

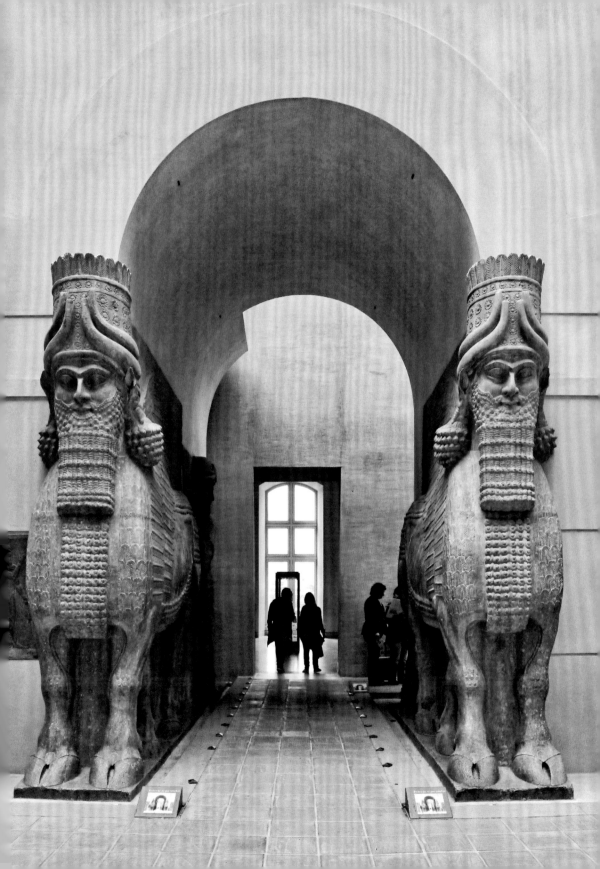

● 亞述王宮的內景圖（修復）

這一小節，我為你介紹的是一對來自兩河文明的雕塑，它就是神獸《拉瑪蘇》（lamassu）。

這對神獸的出土地在科爾沙巴德（Khorsabad），也就是現在伊拉克的摩蘇爾（Mosul），那裡一度被恐怖分子 ISIS 所佔領。最近這十年，恐怖分子把那裡的古文物都毀得差不多了，所以羅浮宮的這對《拉瑪蘇》就顯得格外珍貴。

《拉瑪蘇》是一對曾經守護過亞述王宮的神獸，透過認識它們，我也想帶你去理解，並且致敬那些人類文明的守護者。

當你在世界各地旅行，博物館肯定是必去的景點，但你有沒有想過，人類為什麼要有博物館呢？美國的博物館協會曾經對它做過一個定義，說它是「公共或私人的非營利機構，永久性地以教育和審美為目標」。然而，博物館的歷史從一開始的權貴私人收藏，到後來保存人類的公共文明遺產，這期間是走了很長一條路的。在這條路上，有非常野蠻的掠奪，但也有讓人感動的守護。

羅浮宮的藏品，有屬於皇室的收藏，也有拿破崙征戰時搶來的，還有經由考古發現的。這一小節要說的這對《拉瑪蘇》就是考古挖掘的產物，幸虧它們被搬到了羅浮宮才躲過了恐怖分子的破壞。人類的歷史總是充滿了戰爭，那些珍貴的文物在戰爭面前是很脆弱的。幸好，博物館的存在好好地保護了文明遺產。

既「動」又「靜」的雕塑

如果你正在好奇《拉瑪蘇》長什麼樣，那我有個問題想先問你一下：有沒有可能，一件藝術品想要表達的內容既是運動的，又是靜止的？其實在現代藝術裡，像畢卡索或杜象的作品就可以將這種動和靜的矛盾好好融合。但羅浮宮的這對《拉瑪蘇》，可是在 2700 多年前就已經達到了這種運動和靜止「合二為一」的境界，是不是非常厲害？

不過，很多人去羅浮宮看這對神獸的時候，根本就沒發現這個小祕密。我等下就會教你該如何正確地欣賞它。

「拉瑪蘇」的學名叫「人面牛身雙翼神獸」，我來幫你分解一下：「人面」，就是人的臉；「牛身」，是公牛的身體；最後那「雙翼」，指的是老鷹的翅膀。這其實是一個幻想出來的混搭怪獸，而且看上去還挺萌的。

在亞述帝國時期，拉瑪蘇是很常見的守護神，一般在宮殿門口成對出現，保護皇宮和城市的安全，其實和中國建築門前的石獅子還蠻像的。既然說到了亞述帝國，就有必要先講一下兩河流域了。所謂「兩河」，指的是中東地區的底格里斯河（Tigris）和幼發拉底河（Euphrates）。而「兩河流域」，指的就是由這兩條大河沖積而形成的「美索不達米亞平原」，也就是現在的伊拉克一帶。兩河流域是人類文明的搖籃，人類現在已知最早的文字、城市和律法都是在那裡誕生的。

「亞述帝國」起源於兩河流域的北部山區，大概是西元前 9 世紀的時候，它開始不斷壯大，最終統一了兩河，變成了一個大帝國。那個時期對應到中國的話，應該是周武王滅了商朝沒多久，西周已經開始了。

亞述所有的帝王中，有一位非常厲害，叫薩貢二世（Sargon II），他直接將亞述打造成了一個橫跨亞非兩洲的大帝國。而且薩貢二世還不願意住在前人建造的皇宮裡，他想創造一個全新的，只屬於自己的宮殿。於是在西元前 700 年時，他遷都到了科爾沙巴德（Khorsabad），並在那裡造了一座非常奢華的皇宮。羅浮宮的這對拉瑪蘇，就是這座皇宮的大門守護神。

《拉瑪蘇》的體型非常大，足足有 4 公尺多高。人臉部分真的好像現在的中東王子：一字眉，高鼻梁，再配上一圈小捲毛鬍子，特別帥氣。隨後它的公牛身體又被雕刻得很結實，尤其是小腿，肌肉線條非常明顯。

　　但「拉瑪蘇」最特別的地方，也正是我想要告訴你的，那就是欣賞它的正確方式，其實是要分三步驟的：

　　首先，你要從正面去看它，會發現它前面的兩條腿是併攏的，感覺它就是乖乖站在那裡，完全靜止。

● 《拉瑪蘇》局部－正面

　　　　　　　　　　　　　　　　　　　　　　　守護文明1《拉瑪蘇》

接下來，你跑到它的側面就會發現，奇怪了，「拉瑪蘇」好像正在走路！因為它的前後腿都有交叉。

最後，就是揭開謎底的時候了。你要做的就是從 45 度的斜角觀看，這樣一切就清楚了：因為這座神獸，它其實有 5 條腿。

當時的工匠特意多加了一條腿，就是為了達到我前面所說的靜止和運動的統一，是不是非常神奇？

● （上圖）《拉瑪蘇》局部 – 側面
● （右圖）《拉瑪蘇》局部 – 從 45 度斜角處觀看的效果

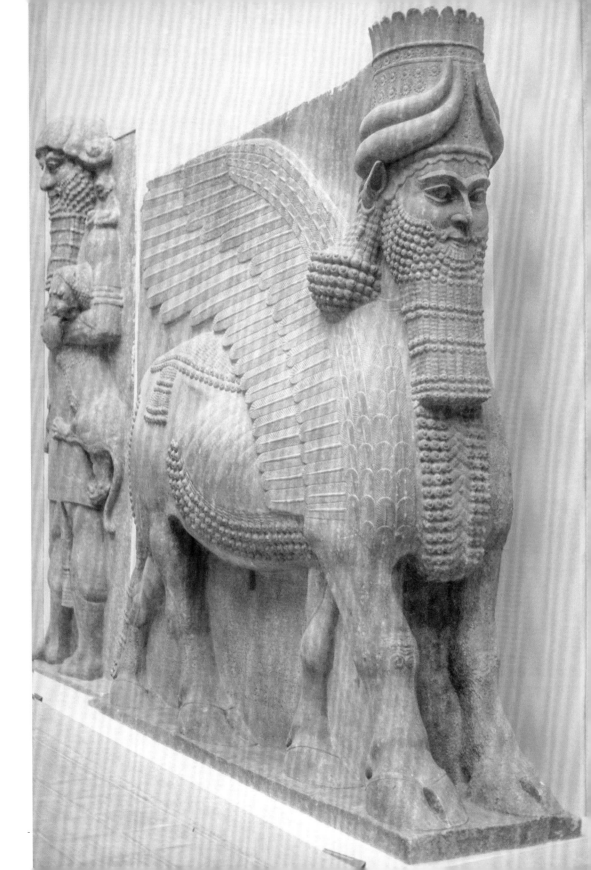

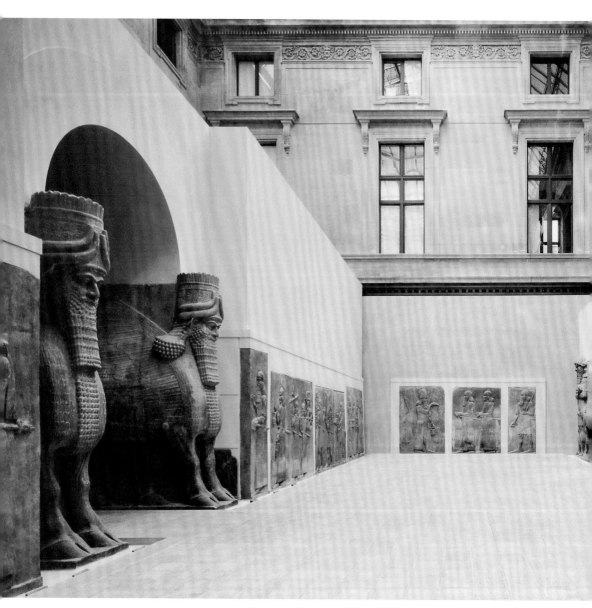

● 科爾沙巴德庭院（La cour Khorsabad）
Ⅹ 黎塞留館地面樓 229 號展廳
© Artedia / Bridgeman Images/TPG

Taureau androcéphale ailé

科爾沙巴德的「軍事風」

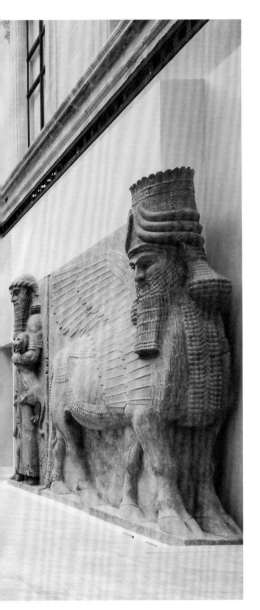

　　其實，除了拉瑪蘇之外，科爾沙巴德的這座皇宮裡，還有很多裝飾性的浮雕，現在它們和拉瑪蘇一起，都被放在羅浮宮的「科爾沙巴德庭院（La cour Khorsabad）」裡。而且羅浮宮還特意按照它們原來在皇宮的位置去擺放，就是為了好好復原這座亞述皇宮原本的樣子。

　　每個人走進「科爾沙巴德庭院」的時候，都會不自覺地深吸一口氣，因為真的是太壯觀了。所有的浮雕都和《拉瑪蘇》一樣，尺寸超級大，在氣勢上一下子就壓倒了你，而這也正是亞述帝國想要營造的氛圍。

　　因為這個國家就是一部戰爭機器，完全靠武力統治。它特別喜歡建造巨大的雕塑來彰顯自己的帝國實力，而且它刻畫的人物都非常健壯，看上去就很能打。另外，雕塑的內容也都是用來展現帝國權威的。比方說皇宮牆上的浮雕，有一塊描繪的就是亞述的鄰居「米底亞人（Medes）」，他們正帶著很多馬匹前來進貢。馬匹在當時代表的就是一個國家的戰鬥力，國王將這種進貢的場景刻在皇宮的牆上，無非是要告訴所有人：「不要與我為敵，乖乖地把什麼都交出來，這樣我才會讓你有好日子過！」

● 哈立德・阿薩德

文明的守護者

其實講到這裡，我一直在聊的，都是這些亞述時期的雕塑所展現出來的強大氣勢。但歷史有時真的很諷刺，即便是用最堅硬的石頭雕出來的作品，在暴力和戰爭面前也會變得非常脆弱。反過來，有時那些最為柔弱的人，在這種時刻卻能展現出最強大的魄力。

那麼在這一小節的最後，我還想和你聊一個人，一位叫哈立德・阿薩德（Khaled al-Asaad）的人。這位已經去世的敘利亞老人，可以說是兩河文明的守護神之一，我覺得他自己就是拉瑪蘇的化身。

阿薩德曾經在敘利亞的古城帕邁拉（Palmyra）擔任博物館的館長。2015年，ISIS 恐怖分子佔領帕邁拉時，阿薩德偷偷地把很多古文物都藏了起來，而且無論恐怖分子怎麼逼他，他也沒有把藏文物的地方說出來。最終，他被非常殘忍地處決了。

為什麼我要提一個這樣毫不相干的人呢？因為羅浮宮的這一對《拉瑪蘇》，其實也是歷經了很多磨難，幸運的是，始終都有人在守護著它們。

《拉瑪蘇》待在巴黎自然是躲開了恐怖分子，但它沒能躲開第二次世界大戰。二戰巴黎淪陷時，羅浮宮裡所有的文物都被撤走，唯獨這對《拉瑪蘇》因為體型實在是太大，搬不走，就只能被遺棄在羅浮宮。

希特勒本想毀掉巴黎，但是佔領巴黎的柯爾提茲（Choltitz）將軍或許是出於對文化的熱愛吧，他冒著被希特勒處決的風險，沒有執行他的命令，從而保住了巴黎。而這對被扔在羅浮宮的《拉瑪蘇》也就逃過了這一劫。所以，今天我們還能看見它們是何其幸運啊！

人性的確都是自私的，當人的性命和文物放在一起時，大部分人都會選擇自保。但總會有那麼一小群人願意做文明的守護者，不管是阿薩德館長，還是柯爾提茲將軍，他們都勇敢地選擇了守護文物。我總在想，他們當然也害怕死亡，但他們更清楚，這些文物是那些輝煌的文明存在過的證據，如果從此消失的話，那人類在歷史上的意義，和動物又有什麼區別呢？

所以，我每次走進羅浮宮，看見這麼多文物，心裡總會充滿感激。不光是為了把它們創造出來的藝術家，同樣也為了那些願意放棄生命，去守護他們的人。

● 柯爾提茲將軍

結 語

　　這對《拉瑪蘇》來自 2700 多年前的亞述帝國，是世上所存為數不多的兩河文明的大型雕塑。由於近年來，中東地區頻繁發生的 ISIS 恐怖組織的佔領活動，導致這類作品變得非常稀有。

　　這一小節裡，我還講到了一位文明的守護者，他就是勇敢的博物館館長阿薩德先生。他的事跡很感人，但我想請你不要把他單純理解為一種個人的英雄主義，因為他更是代表著人類保存文明成果、維護歷史的一種力量。這同時也是像羅浮宮這種大型博物館存在的重要意義之一。

思考題

　　其實，在大英博物館也有一對拉瑪蘇，你可以試著和羅浮宮的這對做一下比較，看看它們有沒有什麼不一樣的地方呢？

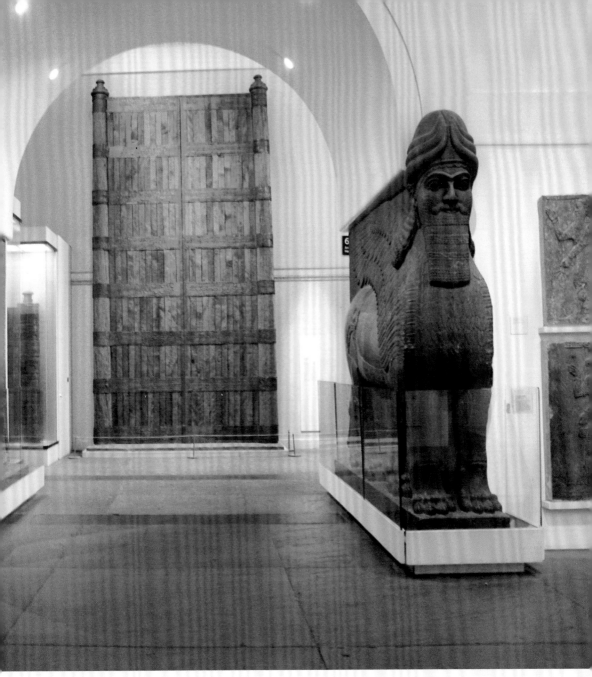

● 《人面翼獅》（*Human-headed winged lion*），
　亞述國王「阿蘇爾納希爾帕二世（Ashurnasirpal
　II）」宮殿的拉瑪蘇
◎ 865 - 860 B.C.
⌗ 大英博物館

守護文明1・《拉瑪蘇》

07

守護文明2
《漢摩拉比法典》

Code de Hammurabi

漢摩拉比法典

約 1750 B.C.

黎塞留館地面樓 227 號展廳

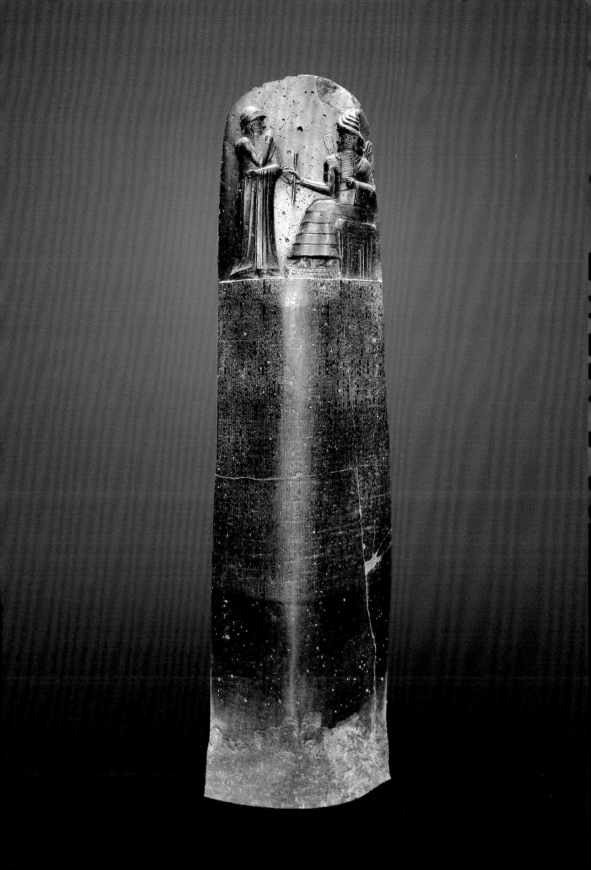

● 《漢摩拉比法典》局部
◎ Lawrence Moore，2010 年 7 月

這是「讀懂羅浮宮」單元的最後一小節了。在這一小節，我為你介紹的是兩河文明館的鎮館之寶，它就是《漢摩拉比法典》石碑。

我猜，你聽說「漢摩拉比法典」這個詞，要麼是從歷史課裡，要麼是從周杰倫的歌裡，因為他的《愛在西元前》實在太有名啦。歌詞是方文山寫的，第一句就這樣唱：「古巴比倫王，頒布了漢摩拉比法典，刻在黑色的玄武岩，距今已經3700多年。」你看這句歌詞，時間、地點、人物、事件都齊了，完全可以作為歷史考題來用。

可是，我以逛了 10 年羅浮宮的經驗，很負責任地告訴你，方文山當年很可能沒去過羅浮宮，為什麼呢？因為歌詞裡唱：「你站在櫥窗前，凝視碑文的字眼。」他大概以為所有的珍貴文物都應該被小心翼翼地放在櫥窗裡吧，然而並不是。

法律界的開山鼻祖

羅浮宮裡的《漢摩拉比法典》石碑，四周只拴了一條繩子，除此之外，沒有其他保護裝置。看得出來，法國人確實心臟很大顆，但他們之所以有這麼做的自信，是因為這塊石碑可是玄武岩啊！這是一種異常堅硬的石頭，超級耐撞。

這也是當時古巴比倫國王漢摩拉比（Hammurabi）的初衷，他希望自己辛辛苦苦編撰的法典，可以透過玄武岩這種超級堅硬的載體，世世代代永遠流傳下去。其實這也不單單是國王的意願。畢竟，律法還是很嚴肅的。要將一個個字刻在堅硬的玄武岩上，那可是非常困難的。然而也正是這樣，才能表現出這部律法至高無上的權威。

但事實有點殘忍，漢摩拉比逝世不到 600 年，鄰居埃蘭（Elan，也就是現在的伊朗）就打過來了。他們將整個巴比倫洗劫一空，《漢摩拉比法典》石碑作為戰利品，直接被埃蘭人扛回老家去了。所以這塊石碑的出土地並不在巴比倫，而是法國人在 1901 年於伊朗古城蘇薩（Suse）進行考古挖掘時，無意中挖到的。隨後法國人馬上將這件珍寶買了下來，這也就是這塊石碑現在存放在羅浮宮裡的原因。

石碑雖然被搶走，但法典的條文卻流傳下來，而且被複製了很多個版本。在之後的近 400 年中，它都作為法律的樣本一直影響著兩河流域。所以說它是法律界的開山鼻祖，一點也不為過。因為《漢摩拉比法典》作為世界上最早的、完整保存下來的成文法典，真的有非常厲害的地方：

首先它涵蓋了當時社會的各個層面：私有財產、婚姻、勞動報酬等等。更重要的是，它的律法意識非常先進。舉個例子，裡面寫道：「定罪一定要憑證據，審案需要設立陪審團，所有案件都必須立案記錄，並且存檔。」這些條文即使放到現在也完全適用。而且這些先進的法律意識之後都影響了西方各國，在他們當今的法律條文中，你肯定可以找到漢摩拉比法典的影子。

一份歷史文獻

如果撇開法律的層面去看這部法典，會發現它也是一份特別良好的歷史文獻，讓我們可以走進這個 3700 多年前的古王朝，去瞭解當時的社會是什麼狀況。

比方說，法典裡明確規定：「不認主人的奴隸，將會被割掉耳朵。」這說明當時的古巴比倫王朝是一個奴隸制社會。還有一條法律說：「醫生治癒一個奴隸主人，會比治癒一個奴隸，得到更加多的工資。」這也表明當時的統治者完全不把奴隸當人，他保護的是主人的利益。

● 《古蘇美文字版》（*Tablette sumérienne archaïque*），一份古蘇美房屋銷售合約
◎ 2600 B.C.

　　還有一點很好玩的是，從這部法典裡，你還能看出當時人類的思維方式。每項條款都遵循著幾乎一樣的格式，那便是「如果怎麼樣，那就怎麼樣」。打個比方說，「如果一個人打自己的父親，那他就會被砍掉雙手」，你發現了嗎？這是一種先提出問題，隨後解決問題的思維。當時的人類並不懂得去提煉一些法律的基本準則，他只會這種案例式的思維，然後順著這個思維，很死板地不知變通。

　　當然，這部法典也有非常原始的一面，畢竟那是 3700 多年前，那時中國的商朝才剛剛開始。其中比較典型的就是「報復」，也就是所謂的「以牙還牙，以眼還眼」。

　　關於漢摩拉比法典，還有一點想讓你明白的是，這部法典之所以誕生在美索不達米亞平原上，它不是一個巧合。那是因為兩河流域的人民一向就很有契約精神，這點你可以從他們出土的文物中看出來。一般文明古國，出土的都是陶罐之類的文物，但在兩河流域挖出來的，竟然大部分都是合約文件！我在文中放的這張圖片，就是一份古蘇美人的房屋銷售合約，它是被刻在泥板上的。

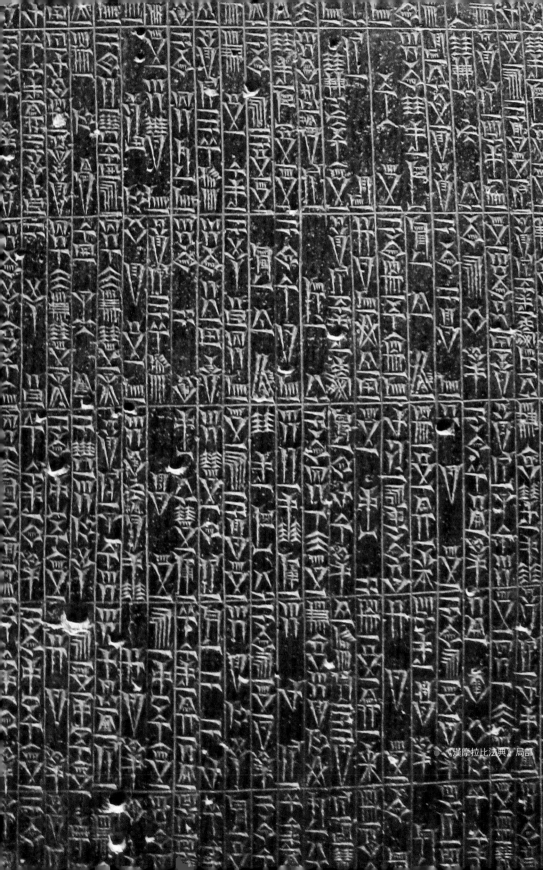

《漢摩拉比法典》局部

這種契約精神和兩河流域的地理條件有關。在上一小節《拉瑪蘇》裡我提過，美索不達米亞平原是由底格里斯河和幼發拉底河這兩條大河沖積而成的平原，所以它周圍沒有天然屏障，這導致外族會頻繁地入侵。為了生存，當地人民必須聯合起來。這時候，契約便是一個非常好的工具，它可以減少社會的內部矛盾，將大家凝聚起來，共同抵抗外敵。所以這部法典，也可以説是兩河人民為了適應當時的生存環境而制定的。

同樣離美索不達米亞非常近的古埃及，他們就沒有那麼強的契約精神。因為埃及的地理位置很好，四周都有天然屏障，政治非常穩定，所以埃及人比較有安全感，對死亡沒那麼害怕，反而對死後的世界產生了濃厚的興趣。所以古埃及的主要文化是墓葬文化，都和死後世界相關，這是一個非常好玩的兩大文明對比。

一件精美的藝術品

前面是從律法的角度帶你看《漢摩拉比法典》石碑，現在我們要從藝術的角度去看，因為它真的是一件異常精美的藝術品。

這塊玄武岩石碑，高度大概 2.2 公尺，上面刻了將近 3500 行的法律條文，字體都是楔形文字，而且都非常優美。所以專家一直調侃説，《漢摩拉比法典》石碑還是一個很好的字帖呢。

◑ 《漢摩拉比法典》石碑正上方的浮雕

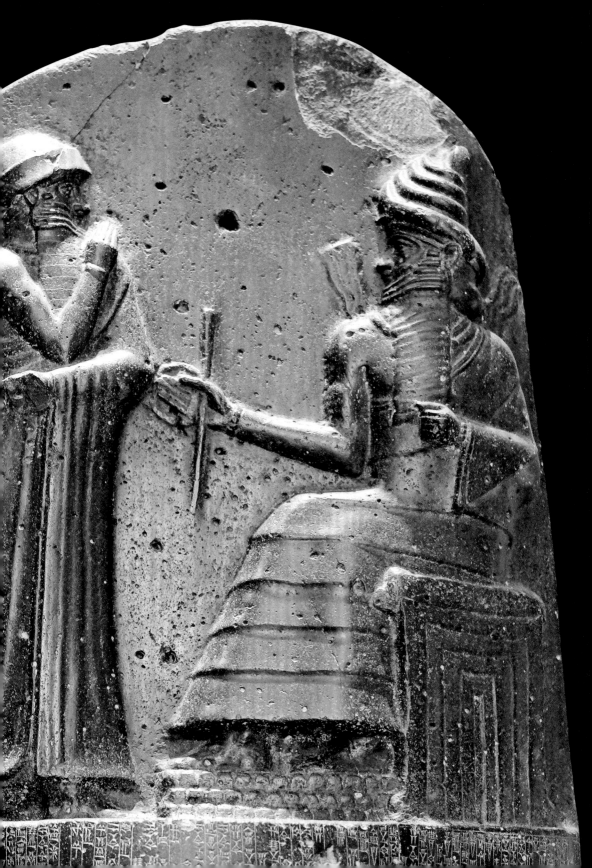

但石碑最大的藝術亮點還是在正上方的浮雕，因為古巴比倫王朝流傳下來的雕塑品少之又少，而這塊浮雕無論從構圖，還是雕刻精細度來看，都反映了當時最好的工匠水準。

浮雕描繪了兩個人，一個坐著，一個站著。

坐著的那位頭上有角，說明他是一位天神，而且他的肩膀正在向外發射光芒，意味著他是太陽神。在古巴比倫神話中，太陽神也是法律之神，所以浮雕裡，他的手上握著一根棍子和一個圓環，這些都是傳統的測量工具，同時也象徵著司法和正義。

站著的那個人呢，就是國王漢摩拉比，他右手舉起，擺出一個非常像鹹蛋超人發射雷射光的姿勢。但他的這個動作不是表達想戰鬥，主要是想表達他非常尊敬太陽神，正在朝拜他。而太陽神也有所回應，正將手裡緊握的圓環和棍子交給漢摩拉比。這是非常有政治意義的，意味著漢摩拉比擁有法律之神所賜的權力，他可以理直氣壯向他的子民執行石碑上所刻的法律條文。

結 語

　　首先，《漢摩拉比法典》是古巴比倫王朝的國王漢摩拉比匯編的一部法典，並且刻在了黑色的玄武岩石碑上。後來，它卻被埃蘭人當作戰利品搬回伊朗。20世紀初，它又被法國人弄進了羅浮宮。

　　這部法典的影響力有多大呢？它在兩河流域管了 1000 年。因為它的涵蓋層面非常廣，條文也有非常先進的律法意識。而漢摩拉比法典之所以誕生在美索不達米亞平原，是因為兩河流域的人民一直都持有良好的契約精神。

　　另外，這塊石碑還是一件非常精美的藝術品，石碑上的浮雕反映了那個時期最好的工匠水準。

　　講到這裡，第一單元就結束了。希望透過對這一單元共七件珍寶，可以幫你對羅浮宮建立一個更完整的瞭解。人們通常覺得羅浮宮厲害是因為它的館藏厲害，但羅浮宮存在的意義遠比這要深刻得多。它在藝術品以及文物的發掘、修復、保護和傳播上，都具有無可取代的意義。可以說，羅浮宮在保存歷史的同時，也創造了歷史。

第
二
單
元

La Liberté guidant le people

Sacre de l'empereur
Napoléon Ier et
couronnement de
l'impératrice Joséphine
dans la cathédrale
Notre-Dame de Paris

Le Radeau de la Méduse

讀懂
法蘭西

Louis XIV

Pélerinage à l'île de Cythère

La Grande Odalisque

羅浮宮是法國最重要的文化藝術中心，也代表著法國的精神氣質。那麼，從這裡開始，我們就正式進入第二單元「讀懂法蘭西」。我將帶你從歷史的情境中理解藝術，同時，再透過這些藝術來理解法國。

法國這個國家，在今天有一種特別的存在感。我們先別做什麼理性分析，就來想想它給人留下的印象吧，你首先想到的會是什麼？我猜，你肯定不會先想到政治、軍事方面，應該也不太會想到什麼特別有名的工業品牌。大多數的情況，你最先想到的，肯定是它的藝術、哲學、奢侈品等等，這些其實都是法國的軟實力。

法國的這些軟實力相當了不起。首先，它為現代社會提供了一套基礎的精神理想，法國的國家格言「自由、平等、博愛」，現在已是全世界都能認同的現代價值觀。另外，法國還創造了一套充滿誘惑的個人生活方式，讓全世界都嚮往它浪漫、優雅、時尚的氛圍。

上面所說的這些，都是理解法國的重要關鍵詞，因此在這個單元裡，我特意選了六件作品，來為你徹底講透自由、平等、博愛，以及時尚、優雅、浪漫這兩組法國關鍵詞。

08

自由
《自由引導人民》

La Liberté guidant le people

自由引導人民

德拉克洛瓦 繪

1830，2.6 × 3.25 公尺

德農館 1 樓 700 號展廳

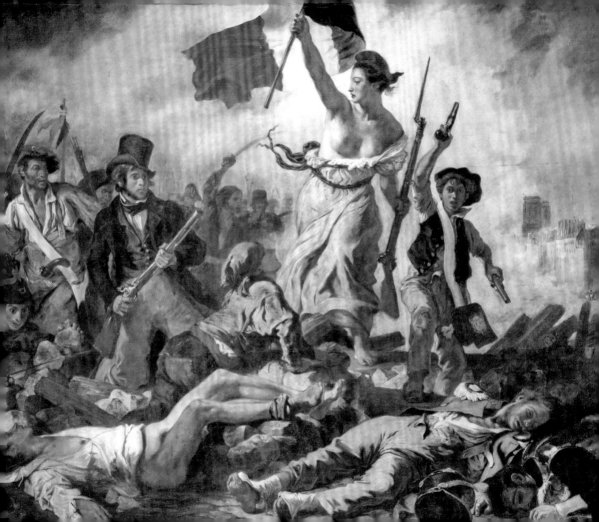

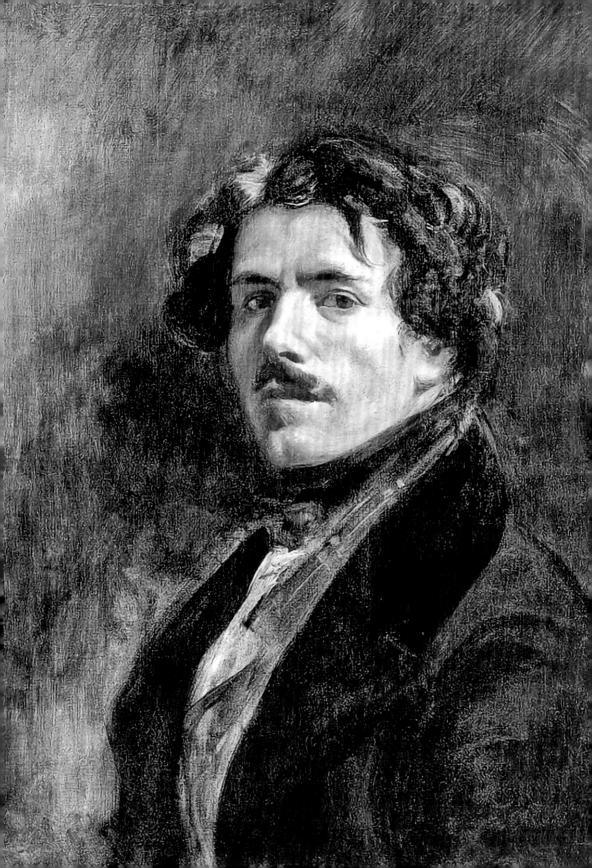

第一站，我們先到德農館 1 樓的 700 號展廳，去看那幅著名的《自由引導人民》。那裡也是羅浮宮的大熱點，幸好《自由引導人民》要比《蒙娜麗莎》大得多，長超過 3 公尺，寬也有 2.5 公尺，所以即使站得遠一點，你也能看得清楚。

你對這幅畫應該不會感到陌生，其實在高中的課本裡讀到法國大革命時，它就出現過。這幅畫是法國著名畫家德拉克洛瓦（Eugène Delacroix）的代表作。不過很多人都誤以為畫裡描繪的是 1789 年的大革命，其實並不是，它畫的是 1830 年的「七月革命」。搞不清是哪場革命還真不是你的問題，因為從 1789 年開始的近 80 年裡，法國人民一直不停地革命，連續推翻了 5 任皇帝，建立了 3 個共和國。

法國人正是經由這一系列的反覆鬥爭，才得到了「自由」──這個在現代人看來，人類最基本的權利。

虛構的「自由女神」

這幅畫，即便你忘了別的細節，但畫裡最顯眼的女主角，你肯定會有印象！因為在一群穿著衣服的男人當中，就她半裸著身體，手裡還高舉著「紅白藍三色旗」，而那面旗也正是現在的法國國旗。

那麼，這個女人到底是誰呢？

這畫裡的女主角，她根本就不是人，而是虛構出來的女神。怎麼看出她是女神的呢？

● 歐仁・德拉克洛瓦（Eugène Delacroix, 1798 - 1863）自畫像
◎ 1837，65 × 54.5公分
⚴ 羅浮宮

　　　　　　　　　　　　　　　　　　　　　　　自由・《自由引導人民》

其實有三個細節，首先當然是她的「裸露」。因為在西方傳統藝術中，只有女神才有裸著的權力，就好像「斷臂維納斯」，她也是半裸著的。

其次，就是衣服。畫面上其他人的穿衣打扮都符合當時歷史的現實，唯獨這位女主角穿了一件黃色的古希臘式長袍，這古裝就透露了她的身分。

最後，就是女主角頭上的帽子。如果你小時候看過卡通《藍色小精靈》，就會發現，藍色小精靈跟女神戴的是同款帽子。這頂帽子還有一個特殊的名字，叫「弗里吉亞（phrygien）帽」。古羅馬時期，那些獲得自由的奴隸就會在頭上戴一頂弗里吉亞帽，所以在西方文化中這頂帽子象徵的就是自由，而女主角的真實身分也正是「自由女神」。

所以更確切地說，這幅畫應該叫《自由女神領導人民》。

● 《自由引導人民》局部–女神的帽子

● 卡通《藍色小精靈》中他們帶的帽子
© Sony Pictures/Everett Collection /TPG

現在我們確認了女神的身分，那麼問題又來了，為什麼德拉克洛瓦要把一個虛構的女神畫進現實的革命題材裡呢？

首先，從主題上來講，他是藉由古羅馬神話來稱讚革命。因為在古希臘和古羅馬的神話中，神參與到人類的戰爭中是很正常的，而德拉克洛瓦之所以把自由女神放進畫裡，隱含的意思就是：我們這場革命是天經地義的，大家都是為了爭取自由在奮鬥，你看，就連自由女神都站在我們這邊！

另外，從藝術表現力的角度來講，德拉克洛瓦所創造的這個形象，的確讓畫面變得更有煽動力和感染力了。因為他畫的女神完全不是古典的冷靜形象，而是一個街頭女戰士。女神渾身都沾著泥土，光著腳丫子，右手高舉三色旗，左手呢，拿著一把現代步槍，相當入世。即便是一個不熟悉法國歷史的人，看到這幅畫也同樣會被女神鼓舞和感染。

這幅《自由引導人民》的畫面並不是很精細，人物線條都比較粗獷，畫裡的自由女神，你甚至都能看得見她的腋毛。而且德拉克洛瓦還很喜歡用大面積的色塊去渲染畫面，來抒發自己的情緒。這些都是浪漫主義畫派的主要特徵，而這幅畫也被認為是浪漫主義繪畫的巔峰之作。

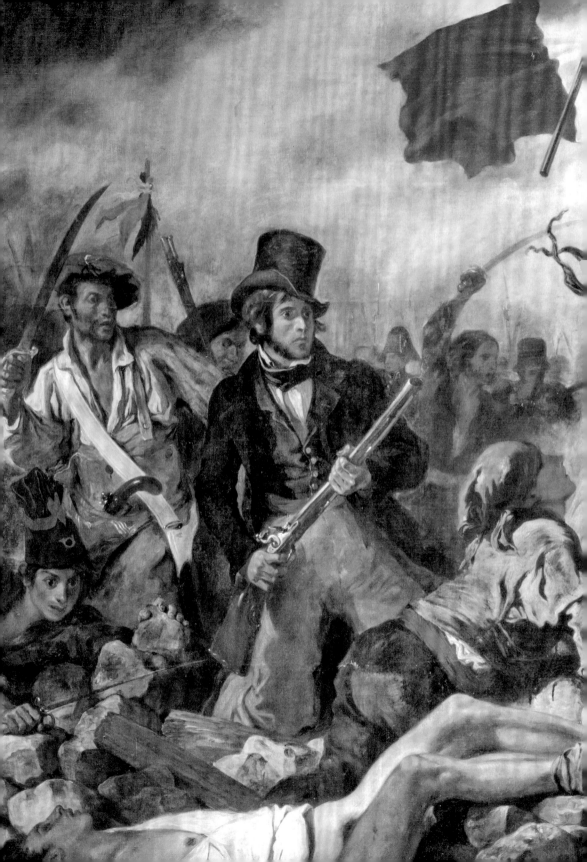

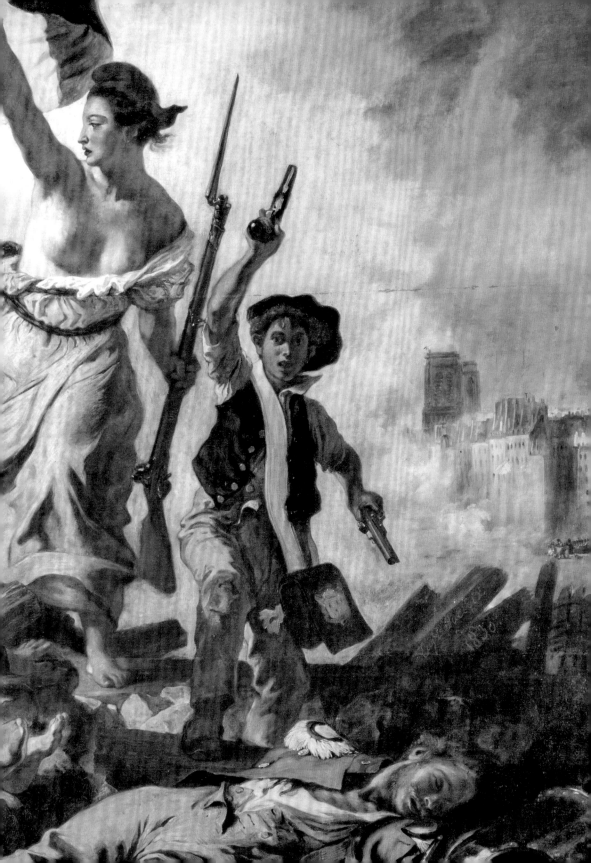

革命的主力軍

　　前面這些都是以女神形象為代表的「自由」，但既然這幅畫叫《自由引導人民》，現在就讓我們再來看看人民：

　　德拉克洛瓦非常厲害，只用了幾個典型的形象就描繪出當時七月革命參與者的廣泛性。

　　畫裡，女神的右邊是一個戴著貝雷帽的學生，他的雙手揮舞著手槍。女神的左邊，有一位身穿燕尾服，頭戴禮帽的城市中產階級，手裡也緊握著一把步槍。據說這個形象就是畫家德拉克洛瓦本人。在身穿燕尾服的男人身後，還有一位手裡拿著彎刀、穿著吊帶褲的工人。

　　有沒有發現，上面所講到的這三個人，分別代表不同的人群：學生、工人和城市的新興中產階級，他們正是當時革命的主力軍。

　　這意味著，身分不同的人全都聯合起來，他們準備好為心目中的「自由」大幹一場了！

「自由」對人民的「引導」

自由女神有了，人民也準備好了，那麼德拉克洛瓦又是如何表現「自由」對人民的「引導」的呢？

你首先會看到女神揮舞三色旗的動作，這顯然是在表達「指引」，但其實另外還有一些細節，一般人就很難注意到了，我這就來說明：

首先，女神手上的「三色旗」並不是畫裡唯一的一面。你如果仔細看，背景裡的巴黎聖母院頂樓，也插著一面三色旗。還有，女神背後的人群中隱約也能看到一面。

另外，整幅畫使用的色彩，到處都是紅白藍三色的搭配。比方說一些人物的腰帶、頭巾就是紅色的；而天空，還有在地上躺著的那位軍官的外套，則是藍色的；白色就不用說了，好多人的衣服、遠處的霧氣都是白色的。可以這樣說，象徵著革命精神的紅白藍三色旗在這幅畫裡無處不在，它們也在引導著人民。

這幅畫，德拉克洛瓦將革命的那種緊張、激烈，甚至是有點血腥的氣氛都展現出來，讓人感到相當震撼！

但這幅畫之所以偉大，還有一點很重要，那就是它畫出了歷史的複雜性。的確，革命是激動人心的，但革命也會流血啊！

畫面裡，那位身穿燕尾服的男人，也就是畫家本人的化身，他雖然舉著槍，但臉上的表情是很猶豫的，你能感受到他內心的衝突。而這也恰恰反映了畫家本人對革命的態度。

● 《自由引導人民》局部–帶貝雷帽的學生
● 《自由引導人民》局部–身穿燕尾服的男人，
　以及他身後手拿彎刀、身穿吊帶褲的工人

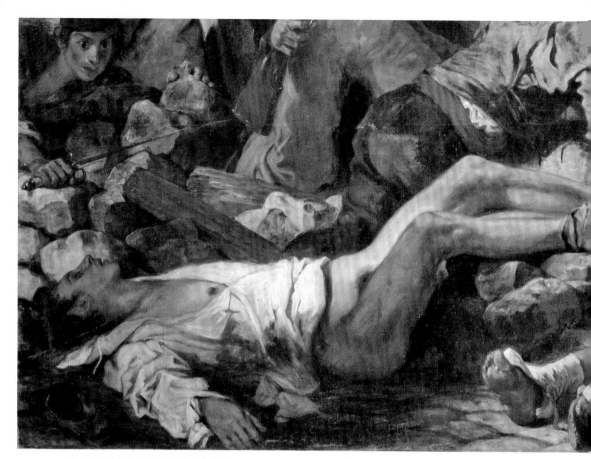

● 《自由引導人民》局部–死去的皇家士兵

　　在這幅畫裡，德拉克洛瓦畫了很多陰暗的東西。比方說畫面底部有幾位死去的皇家士兵，他們的姿勢非常扭曲，每個關節都好像脫臼了一樣。另外，畫面的左邊還有一具屍體，連褲子都被扒掉了，直接光著下身。德拉克洛瓦是故意這樣畫的，他想要突出的就是七月革命那暴力殘忍的一面。

　　因為他意識到，人民爭取自由固然沒錯，但當自由成為口號和暴力綁在一起，就會造成非常可怕的結果。畫面裡的這些屍體就是最好的證明。

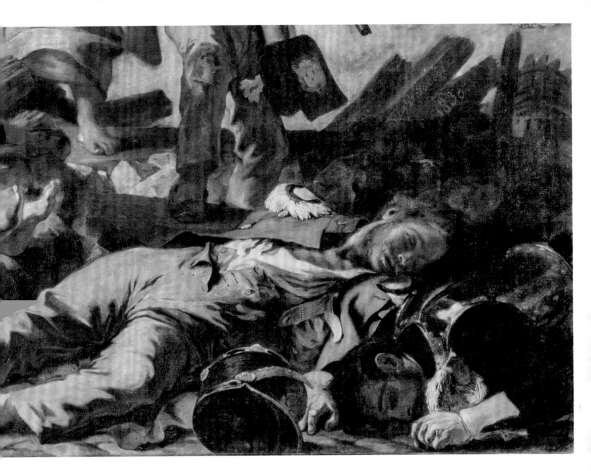

　　其實，不僅是人民爭取自由很難，理解自由的過程也同樣是漫長而曲折的。我前面也講過，法國大革命其實反反覆覆折騰了近 80 年。就是在這樣不斷的鬥爭和折騰中，現代意義上的自由才逐漸明朗。人們慢慢意識到，這個自由，不是想要什麼就得到什麼、誰攔了我的路我就去把它幹掉，而是在一定的約束規則下才能夠成立。

　　而這幅充滿了衝突和矛盾的《自由引導人民》，最終也成了法國的象徵，它提醒著法國人和全世界的人：雖然路途艱難，雖然我們會犯錯，但自由女神永遠在我們身邊。

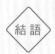

結 語

　　首先，這一小節的關鍵詞是「自由」，而這也正是德拉克洛瓦這幅名畫的主題。畫家是讚揚自由的，但同時他也意識到了革命暴力的殘忍，這一切都表現在他的畫中。

　　《自由引導人民》這幅畫，可以說是法國大革命後，那漫長動蕩年代的真實反映，而到了今天，它已成為一個象徵自由的符號。

　　第二，《自由引導人民》是浪漫主義繪畫的巔峰之作，畫裡的人物不怎麼講究線條，比較粗獷，再加上使用了豐富的色彩，使整幅畫都充滿動人的情緒。而且，為了表現自由的精神，德拉克洛瓦還引用了古羅馬神話，塑造了一個非常特別、充滿了現代精神的自由女神。

思考題

　　這一小節裡的現代女神，和「鎮館三寶」裡的古典希臘女神，你更喜歡哪一個呢，為什麼？

● 《自由引導人民》局部

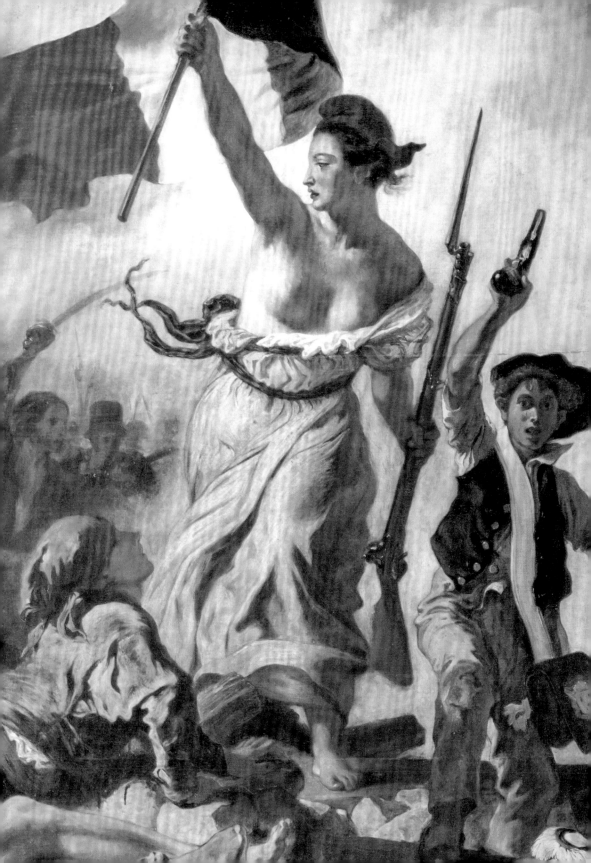

09

平等
《拿破崙加冕禮》

Sacre de l'empereur Napoléon Ier et couronnement de l'impératrice
Joséphine dans la cathédrale Notre-Dame de Paris

拿破崙加冕禮

大衛　繪

1806 - 1807，6.21 × 9.79 公尺

德農館 1 樓 702 號展廳

這一小節，我要帶你去德農館 1 樓的 702 號展廳，去看一幅非常有名的畫作。

據說在羅浮宮裡，除了「三寶」之外，人氣最高的就是這幅畫了，它就是《拿破崙加冕禮》。畫面見證的是法國歷史上一個非常重要的時刻，那便是 1804 年，拿破崙在巴黎聖母院的加冕大禮。圍繞著這幅畫，我也想跟你聊一聊，和法國有關的「平等」這個關鍵詞。

《拿破崙加冕禮》這幅畫長近 10 公尺，高 6 公尺多，可是相當於兩層樓的高度了。畫裡有近 150 個人，每一個人都被畫得栩栩如生。

在這幅畫裡，大到氣勢恢宏的聖母院殿堂，小到人物披風上的絨毛，可以說無一處不精緻。順著畫家給出的光線，你的目光首先會被畫面中心的拿破崙所吸引，他高舉著皇冠正要為皇后約瑟芬加冕。這兩個人都穿著極其華麗的衣服，在陽光下熠熠生輝。

一般人站在這幅 60 平方公尺的畫作前，都會感到非常震撼。但我想說：它終究只算是一幅小畫，而我要帶你去看的是它背後的那幅「歷史大畫卷」。在那幅大畫裡，拿破崙不是永恆的英雄，他頭上的皇冠也戴不了多久。

那麼，這「小畫」和「大畫」之間的區別，到底在哪兒呢？

法國大革命始於 1789 年，從那以後，整個國家就一直處於劇烈的震蕩之中，一直到 1870 年法蘭西第三共和國成立，法國社會才逐漸地穩定下來。這中間經歷了長達 80 年的混亂，而拿破崙就是在這期間登場的。

● 賈克-路易·大衛（Jacques-Louis David, 1748 - 1825）自畫像
◎ 1794，81 × 64 公分
Ⅹ 羅浮宮

這幅《拿破崙加冕禮》所描繪的，就是他脫下軍服，披上加冕長袍，戴上皇冠的那一刻。在那一刻，拿破崙達到了權力的巔峰。

現在，我就來帶你仔細看看，拿破崙的宮廷畫家、新古典主義畫派的聖手賈克-路易・大衛如何描繪這個時刻：

首先，大衛用他一流的寫實畫功，為我們還原了那個盛大輝煌的加冕場景。這也正是拿破崙想要的，因為他想讓自己加冕的那一刻成為永恆，想讓所有的人都真實地感受到他已經成為一個帝王。

《拿破崙加冕禮》這幅畫，在尺寸上是羅浮宮第二大的畫作。大衛把它畫那麼大，是想在裡面放將近 150 個人，他們都是當天來參加加冕禮的人，有各個國家的貴族、大使，還有拿破崙的親人。

我不得不承認，這幅畫真的是新古典主義畫派裡的珍品。這個畫派最大的特點就是寫實，而大衛將這一點做到了極致。畫裡每一個人臉上的表情都一清二楚，同時，大衛仔細描繪了巴黎聖母院的內部裝飾，他還特意在背景裡加上了綠色的帷幕，讓加冕禮又多了一絲宮廷式的戲劇感。

在整幅畫裡，大衛所描繪的最為經典的人物就是拿破崙。在這裡，我要提醒你注意拿破崙身上的細節。大衛所呈現的是拿破崙的側面，他頭上戴著黃金與鑽石打造的桂冠，身上穿著金色鑲邊的白色天鵝絨上衣，外面還披著一件紅色的披風，上面繡著老鷹的圖案。注意，桂冠和老鷹這兩個符號，在古羅馬時期就是帝王的象徵。

大衛如此描繪拿破崙，難道只是為了在藝術上復古嗎？這樣說的確也沒錯，因為新古典主義畫派除了寫實，另外一個很大的特點就是復古。但大衛這樣畫的真正意圖，在我看來，還是因為拿破崙對古羅馬的熱愛，他一直希望能在法國這片土地上，建造一個像古羅馬一樣偉大的帝國。這一點，你從他在巴黎所建的大量的仿古羅馬的建築上就能看得出來，比如說「凱旋門」。

● 《拿破崙加冕禮》局部 – 拿破崙的側面

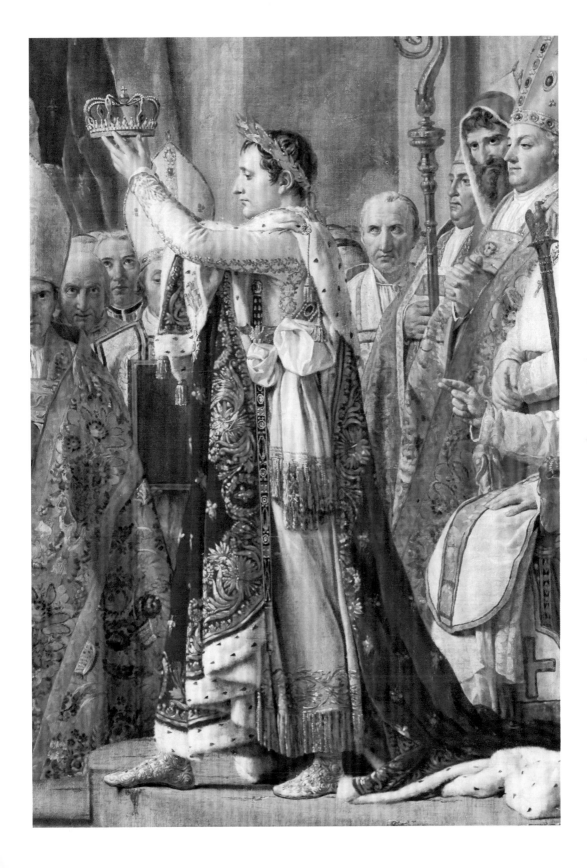

虛構的真實

　　大衛身為拿破崙的宮廷畫家，對老闆的心思自然是瞭如指掌。為了美化拿破崙的帝王形象，突顯他的至高權力，大衛甚至不惜作假。所以在這幅畫裡，有好幾處都是虛構的：

　　第一個虛構點，就是拿破崙的加冕場景。一般皇帝加冕，都是乖乖地跪在教皇面前，等他為自己戴上皇冠。但拿破崙倒好，他是直接走到祭壇前，拿起皇冠自己戴上了，這就相當於拿破崙自己為自己加冕了。大衛原本畫了這個場景的草圖，但後來又刪掉了，大概是怕畫出來輿論壓力吃不消。

　　後來大衛所畫的，也就是留存下來的這幅畫，是已經加冕完的拿破崙，正特別威風地為皇后約瑟芬加冕。不得不說，大衛真是個老滑頭，這樣一來就能完美地避開拿破崙為自己加冕的尷尬一幕了。

● 《拿破崙加冕禮》局部 – 拿破崙正在為皇后約瑟芬加冕

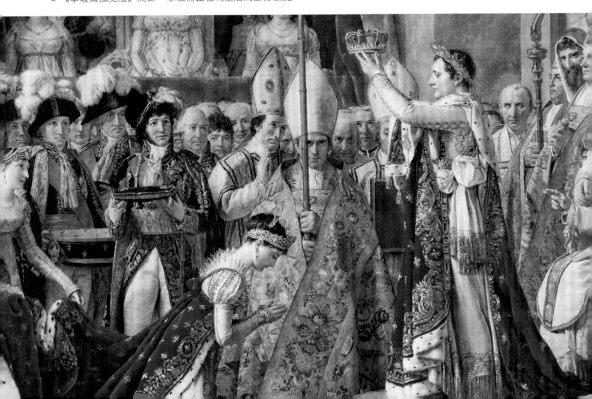

● 草圖：拿破崙走到祭壇前，戴上皇冠，為自己加冕

平等《拿破崙加冕禮》

第二個虛構點，就是教皇的態度。加冕那天教皇其實快氣炸了。你想想看，按照傳統，皇帝是要跑到羅馬去加冕的。拿破崙直接把教皇拽到巴黎來也就算了，要命的是，他還自己為自己加冕了，教皇能不崩潰嗎？但他也沒辦法啊，只能板著臉，呆坐在那裡。

　　大衛原本就是這樣畫教皇的，但拿破崙看完初稿以後說：「我好不容易把教皇弄到巴黎來，總要讓他有點用啊！」言外之意就是：「在我的加冕禮上，怎麼能夠有人鬧情緒呢？更何況那人還是教皇，他代表的可是整個天主教啊。」

　　大衛聽了以後，馬上就把教皇的模樣改了，讓他的嘴角上揚，一副微微笑的表情，還把他的右手擺出了一個「賜福」的姿勢，表明他打心底裡百分之百地祝福這場加冕禮。

● 《拿破崙加冕禮》局部－教皇

可以說，統治了歐洲幾百年的「君權神授」思想，在這裡是做了曖昧處理的。拿破崙雖然覺得自己的權力都是靠南征北戰打下來的，和宗教一點關係都沒有，但他也並不想放棄來自宗教神權的加持。

第三個虛構點，就是皇室的形象了。因為光有拿破崙拉風是不夠的，他媽媽和他老婆也必須顯示出皇家的氣度。

皇后的問題在於她的年紀，要知道約瑟芬可比拿破崙大 6 歲，而且在加冕時，她都已經當外婆了。但大衛筆下的約瑟芬，臉上可是一絲皺紋都沒有，她的頭髮整個向上盤起，鼻子挺拔，嘴角微微上揚，真是好標緻的一位美人。她跪在地上，雙手合十，靜靜等待著拿破崙為她加冕。在這裡順便說一句，這幅畫裡，皇后約瑟芬戴的耳環，現在就放在羅浮宮的「阿波羅藝廊」裡，你還能順便去欣賞一下真品。

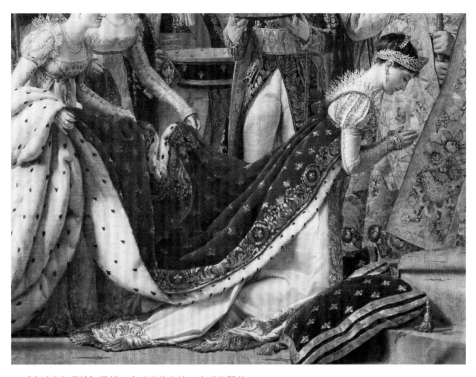

● 《拿破崙加冕禮》局部－拿破崙的老婆，皇后約瑟芬

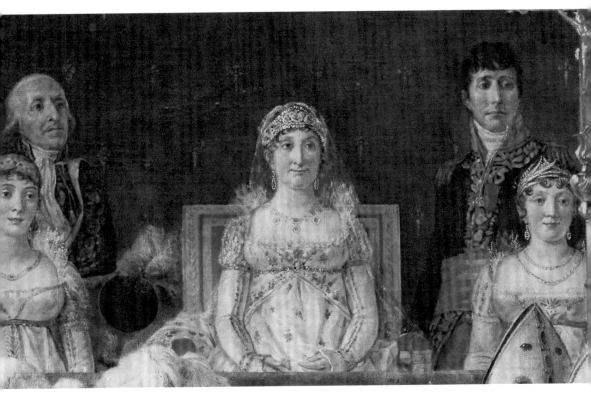

● 《拿破崙加冕禮》局部－拿破崙的媽媽

　　至於拿破崙的媽媽，因為和兒子吵架了，那天根本就沒出席加冕禮。但帝王無家事，不管發生什麼，皇室形象必須圓滿。所以大衛還是把她老人家畫在了貴賓席上，讓她樂呵呵地坐在那裡。

權力的春夢

　　拿破崙看完這幅畫後喜歡得不得了，對大衛讚賞有加。但畫裡的這個帝王形象處處展現著皇權和威嚴，甚至還虛構了神權加持，這跟革命中被砍頭的國王路易十六又有什麼區別呢？

法國大革命的目標，原本是為了終結國王和貴族統治的階級社會，從此邁向一個人人平等的現代社會，其中一個重要的革命成果就是《拿破崙法典》。有位西方學者曾說過：「這部法典，牢牢樹立了法律之下的平等原則，為法國帶來了法律和司法上的統一。」所以我認為，比起加冕禮，這才是一幅波瀾壯闊的歷史大畫卷。然而也恰恰是拿破崙本人，放棄了他曾經樹立的對革命、對平等的信念。這個「加冕大禮」就是他背叛自己理想的轉折時刻。

　　當然，畫裡如日中天的拿破崙，無論怎樣也想不到 11 年後的結局：他遭遇了滑鐵盧，一手建立的帝國灰飛煙滅，而他自己也被流放到南大西洋的一個小島上。7 年之後，他就在島上去世了。

　　拿破崙幻想著效仿古羅馬的帝王屋大維，但他忽略了一件事情，那就是他和屋大維差了 1800 年。雖然拿破崙戰功赫赫，但當時的法國已經經歷了 15 年的革命，走到這個歷史時刻，舊的集權制度是不可能再成立了。

　　在思想上，法國已經受到宗教改革和啟蒙運動的衝擊；經濟上，新興的中產階級要奪權，受剝削的農民想要擁有土地。在經歷了那麼多年的革命洗禮之後，那些加冕服、皇冠在人們心中已沒有什麼權威性。連國王和貴族都能被他們趕上斷頭台，很顯然那個時候，平等才是大勢所趨，再豪華的加冕禮也不過是一場權力的春夢。

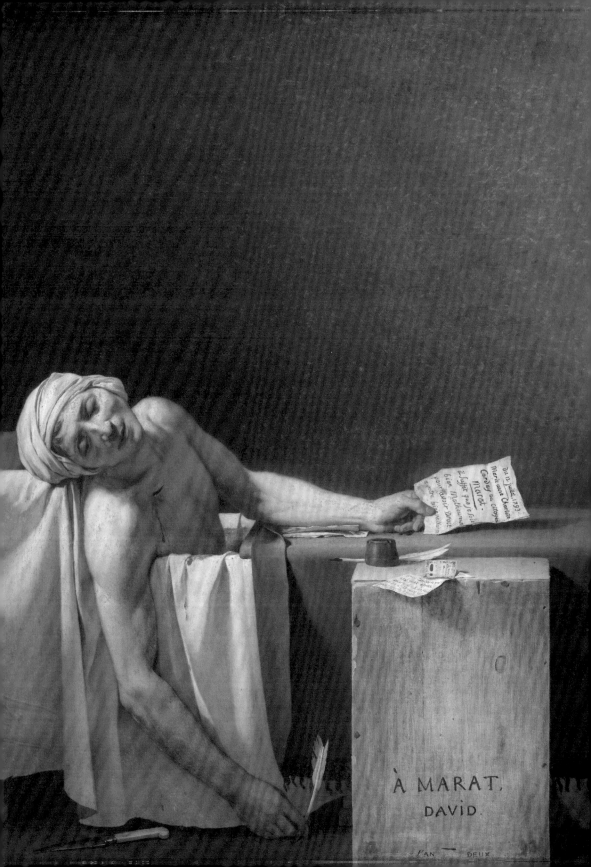

結語

　　首先，我們聊到了「平等」這個關鍵詞，而這幅關於拿破崙加冕大禮的名
畫，剛好為我們提供了一個恰當的視角。

　　拿破崙稱帝時，法國大革命已經開展了 15 年，平等的思想迅速地傳播著，
舊的集權制度其實已經不可能再恢復了。而且不光是在法國，整個歐洲都在迎來
一個全新的時代。而這場加冕大禮，卻讓拿破崙的革命英雄形象完全崩塌了，所
以，即便這幅畫再光彩奪目，也沒有辦法掩蓋拿破崙那慘淡的結局。

　　第二，拿破崙出於政治宣傳的目的，讓大衛為他畫了這幅《加冕禮》。而大
衛為了突顯拿破崙至高無上的帝王形象，在畫裡虛構和美化了很多情節，所以這
並非一幅完全寫實的畫作。但從藝術的角度來說，它又的確是一件新古典主義繪
畫的精品。

思考題

　　大衛還有一幅很有名的作品，叫《瑪拉之死》。你可以試著把它和這一小節
的《拿破崙加冕禮》對比一下，看看它們有什麼相同點和不同點呢？

● 《瑪拉之死》（ *La Mort de Marat* ）
◎ 賈克-路易・大衛，1793，1.65 × 1.38 公尺
Ⅺ 比利時皇家美術館（ Musées royaux des Beaux-Arts de Belgique ）

10

博愛
《梅杜莎之筏》

Le Radeau de la Méduse

梅杜莎之筏

傑利柯 繪

約 1819，4.91 × 7.16 公尺

德農館 1 樓 700 號展廳

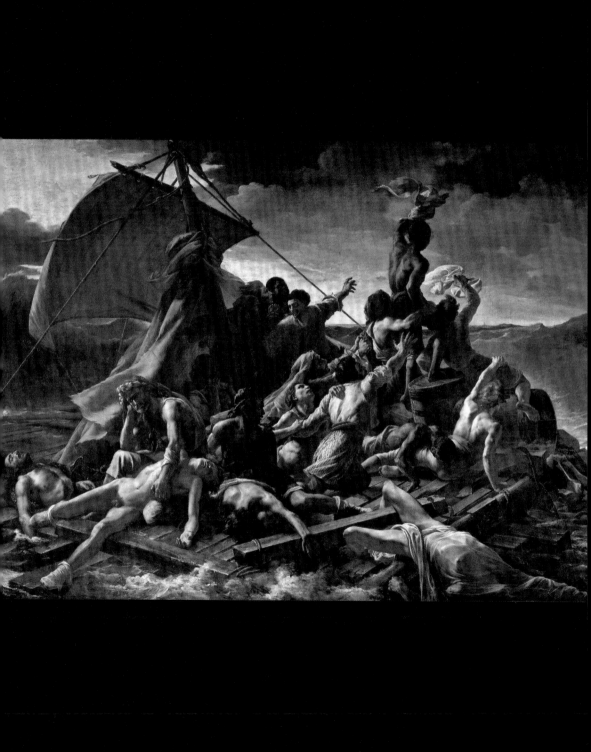

這一小節，我要帶你去德農館 1 樓的 700 號展廳，去看那幅著名的《梅杜莎之筏》。

如果你曾在羅浮宮看過這幅畫，第一反應八成是：太慘了，太壓抑了。這幅畫非常大，寬近 5 公尺，長 7 公尺多。畫面的主體是一張木筏，上面有十幾個奄奄一息的平民，有的還在掙扎，有的卻已經死了。

你想像一下：當你站在畫前，就像身處在那個場景之中。屍體橫在你面前，浪花不停地衝著你打過來，還有那些人痛苦的哭喊聲就在你耳邊。這幅畫真的讓人不忍心再繼續看下去。

再現人間慘劇

這個畫面到底描繪的是什麼呢？是宗教故事，還是歷史事件？都不是，這幅畫描繪的是法國 19 世紀的一場真實海難，它就像是一部非常寫實的新聞紀錄片。要知道在當時，這樣的現實災難題材進入繪畫可是非常前衛和罕見的。

所以這幅畫可以被看作一個分界點，從藝術的角度來說，它開創了法國的浪漫主義畫派。從內容的角度去看，這幅畫很容易喚起人們心中的不忍之心。而這也恰好是我這一小節要說的法國關鍵詞「博愛」。

我們還是先來看下這幅畫的背景吧：

1816 年，法王路易十八派了一群人，乘著一艘叫梅杜莎的軍艦去殖民塞內加爾。國王親自任命的船長肖馬雷（Chaumareys）是一位貴族，也是造成整個海難的罪魁禍首，因為在那之前他已有 20 多年沒出過海了。

● 西奧多・傑利柯（Théodore Géricault, 1791 - 1824）肖像畫
◎ 霍勒斯・韋爾內（Horace Vernet, 1789 - 1863），
1822 或 1823，47.3 × 38.4 公分
Ⅹ 大都會博物館（Metropolitan Museum of Art）

由於肖馬雷的指揮不當，梅杜莎號遇難。救生船的數量根本裝不下所有人，於是船長下令讓貴族們先登上救生船，隨後將剩下的近 150 個平民全部扔在一張臨時做的木筏上。這張木筏就是傑利柯所畫的《梅杜莎之筏》。等過了 13 天，「梅杜莎之筏」被救起來的時候，上面只剩下了 15 個人，原本九成的人都已經死了。

你永遠無法想像，木筏上的那些平民所經歷的事情：

由於缺乏食物，才到了第三天，就有人開始啃食屍體，後來的救援者曾親眼看見，在木筏的桅杆上還掛著曬乾的人肉。至於那些生了重病的人，他們會被馬上放棄，直接扔進海裡餵魚。但有更多的人是直接被這種情況給逼瘋了，他們自己選擇跳海自殺。

這場可怕的海難在當時引起了非常大的轟動。船長肖馬雷被送上法庭受審，但因為他有國王的庇護，判刑非常輕。

當時僅 27 歲的法國畫家傑利柯被這場海難深深觸動，於是他用一年半的時間畫出這幅巨作《梅杜莎之筏》。傑利柯將這場海難最為殘忍的那一面直接展現在畫布上，畫裡沒有女神，也沒有貴族，只有悲慘的平民。其實傑利柯的目標很明確：就是要透過畫作來揭露皇室的醜聞，從而在社會上引起轟動。他覺得唯有這樣做才能為那些遇難者討回公道。

也難怪傑利柯會這樣想，因為這樣的人間慘劇，恐怕任何文字表達都是蒼白無力的。更何況在他生活的那個年代，照相機還沒有被發明出來，繪畫是為數不多的平面視覺表達方式。通常它會被掛在教堂裡來表現神的威嚴，富人們也會用它來給自己畫肖像，但從來沒有一幅繪畫是被用來呈現如此殘酷的現實題材的。

上一小節的《拿破崙加冕禮》，那幅畫尺寸超級大，但這可以理解，畢竟畫的是皇帝加冕的輝煌時刻。而傑利柯的這個災難鏡頭也大膽地採用了大尺寸，為的就是在氣勢上一下子能壓倒觀眾。剛才我說了，這幅畫長有 7 公尺多，寬也近 5 公尺，這完全就是災難電影的尺度。當時的人恐怕從來沒見過如此大的災難畫面。

● 《梅杜莎之筏》局部－被風掀起的海浪

　　不光是尺寸大，這幅畫的色調也很暗。整個畫面都是棕色調，大海是鉛灰色的，而被風掀起的海浪，傑利柯用的幾乎就是黑色，另外，天空中還布滿了黑壓壓的烏雲。在海上漂泊的木筏佔據了主畫面，畫裡那微弱的光源都集中在屍體上。因為傑利柯想將你的視線一下子就拉到最為殘忍的地方，直擊你的內心。

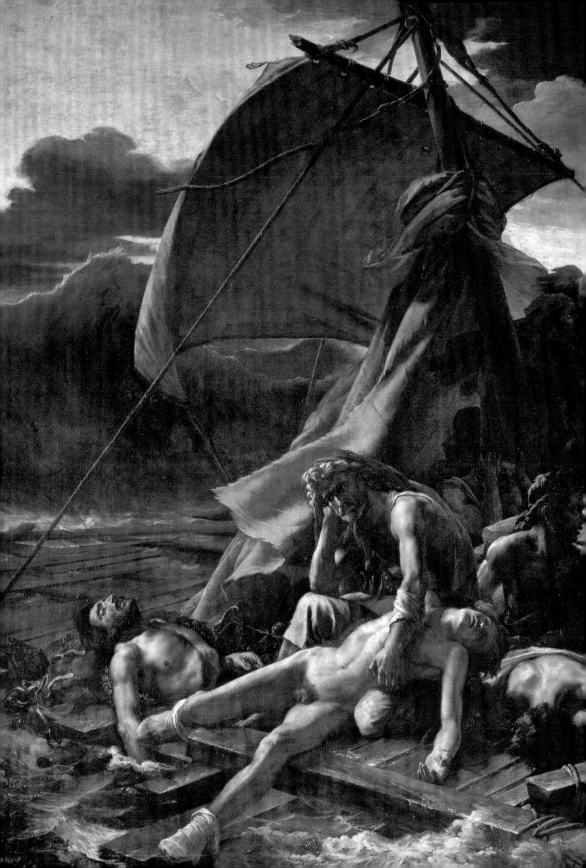

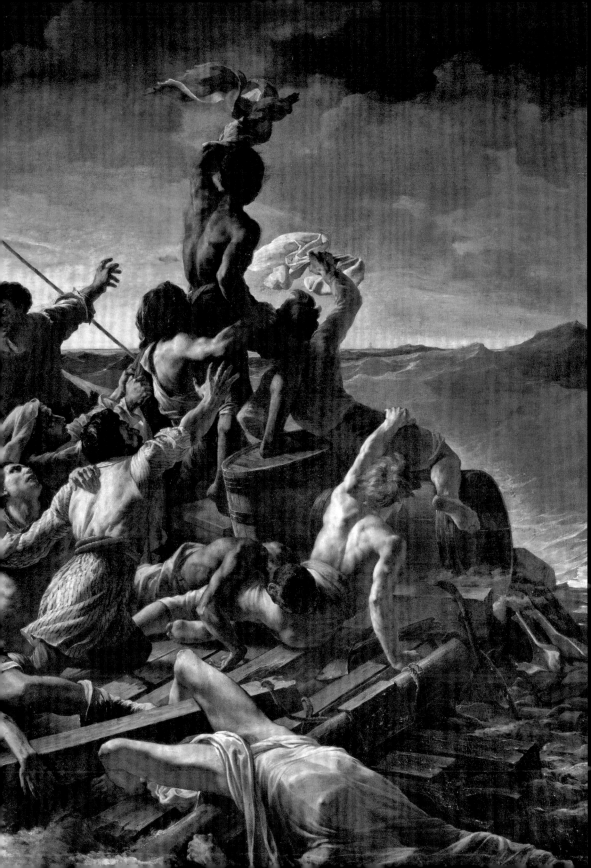

從死到生，從絕望到希望

其實就光前面所說的這些描繪，只能說這幅畫大大揭露了這場海難的黑暗面，但它還勾不上「博愛」這個大主題。

而這幅畫的超越之處就在於畫面定格的場景。傑利柯並沒有直接去描繪人吃人或者是梅杜莎之筏最終獲救的場景。他選了一個很特殊的時刻，那就是木筏在海上漂了 13 天之後，遠處忽然出現了一條小船，大家開始拚命求救的那一幕。

傑利柯將希望來臨時，每個人的不同反應非常逼真地描繪出來，並將所有的人物安排成一個完美的金字塔結構。在前景裡是一堆橫躺著的屍體，姿勢都極其扭曲，甚至還有被吃掉一半的屍塊，非常血腥。位於中間的則是那些已經完全絕望的人，他們只是呆坐在那裡，眼神很空。但在他們後面，還有一群求生欲很強的人。他們都在向遠處的小船揮舞著衣服，有一個黑人甚至爬上了木桶，拚命地呼救。

傑利柯特意這樣將人物從近到遠安排，為的是表現出那種從死到生的轉變，以及從絕望到希望的過程。這就讓整個畫面變得非常有震撼力。因為它能完全觸摸到觀眾的內心，讓他們感同身受。

而這也恰恰是我想讓你在這幅畫裡關注博愛這個關鍵詞的原因。因為在我看來，唯有畫家對木筏上的所有平民都懷著一顆博愛之心，才有可能畫出如此震撼人心的畫面。

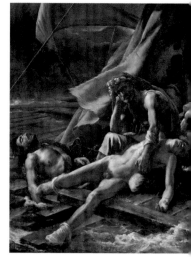

● 《梅杜莎之筏》局部

● 《梅杜莎之筏》局部

沒有人是一座孤島

法語的「博愛」這個詞，叫「Fraternité」。它來自拉丁文，詞根是「兄弟」，指的就是把所有人當成兄弟一樣對待。

今天的法國，「自由、平等、博愛」這三個詞是連在一起說的。但事實上，「博愛」這個詞在法國大革命中被當作口號，要比「自由」和「平等」更晚一些，差不多要到「雅各賓派」當政的那個時期，而傑利柯就恰好出生於這一時期。所以說，他的成長經歷跟博愛這一思想在法國的傳播是完全同步的。

而且，雅各賓派認為，相比自由和平等，博愛更是一種革命所具有的神聖使命和義務。這樣你也就更能理解，傑利柯當時畫這幅作品時，是懷著一種使命感的。當然，也唯有把船上所有的平民都看作跟自己的兄弟一樣，才會產生這樣的使命感。

在這裡順便說一句，畫出《自由引導人民》的德拉克洛瓦，其實是傑利柯的好朋友。據說他第一次看見這幅畫的時候就完全被點燃了，回家的時候一路都在狂奔。而且他之後的繪畫風格也受到這幅畫很大影響。

當時有位學者，在看完《梅杜莎之筏》後，他就說了一句：「其實我們每個人，都在這張木筏上。」這句話，真是一語中的！

因為沒有人是一座孤島，今天發生在別人身上的事情，或許某一天也會輪到你。也正因如此，人類的同情心和同理心，有時甚至會跨越種族、階級和文化，成為連接每個人的精神紐帶。

尤其是法國，「博愛」這種精神，在這個國家有著極其深遠的影響。即便是在今天，它飽受難民問題的困擾，甚至遭遇了恐怖襲擊，但在法國普通民眾的心裡，博愛仍然是一種最為基本和重要的價值觀。

結 語

　　首先，我們講到了「博愛」這個關鍵詞，它的核心其實就是人類的同情心和同理心。這一點相信我們所有人都很容易理解。

　　《梅杜莎之筏》所描繪的是法國 19 世紀的一場真實海難，傑利柯懷著對遇難平民的同情，用藝術的方式來描繪災難，喚起了所有觀賞者的不忍之心。

　　第二，這幅畫也是浪漫主義風格的作品。在畫裡，傑利柯畫出了徹底的絕望，但也描繪了希望的微光，你在看畫的時候請不要忽略這些。

思考題

　　傑利柯和德拉克洛瓦都屬於浪漫主義畫派，他們兩人的畫我都講了，你覺得這兩個人的畫作有什麼相同點和不同點呢？

　　● 《馬背上的皇家軍官》（*Officer de chasseurs à cheval de la garde impériale chargeant*）
　　◎ 傑利柯，1812，3.49 × 2.66 公尺
　　Ⅱ 德農館 1 樓 700 號展廳

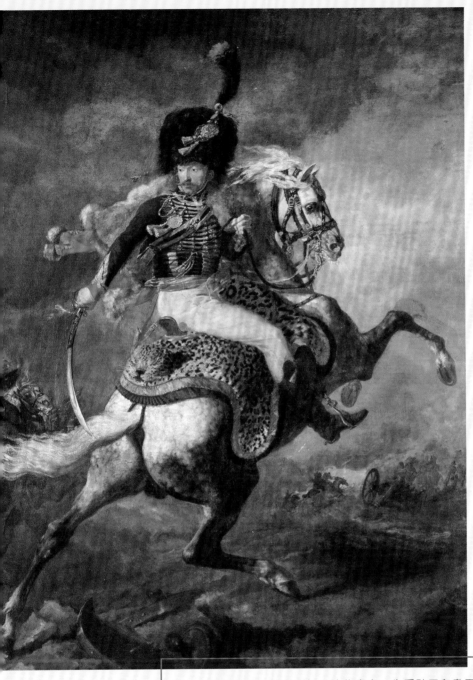

Tips

最後再提一下傑利柯，這位畫家一生愛騎馬和畫馬，他之所以在 33 歲就去世了，也是因為從馬上摔下來受了重傷。他一生留下很多關於馬的畫作，其中最為有名的就是《馬背上的皇家軍官》。這幅畫就掛在《梅杜莎之筏》旁邊，如果你去羅浮宮的話也請不要錯過它。

時尚
《路易十四》

Louis XIV

路易十四肖像畫

里戈　繪

1701，2.77 × 1.94 公尺

敘利館 1 樓 602 號展廳

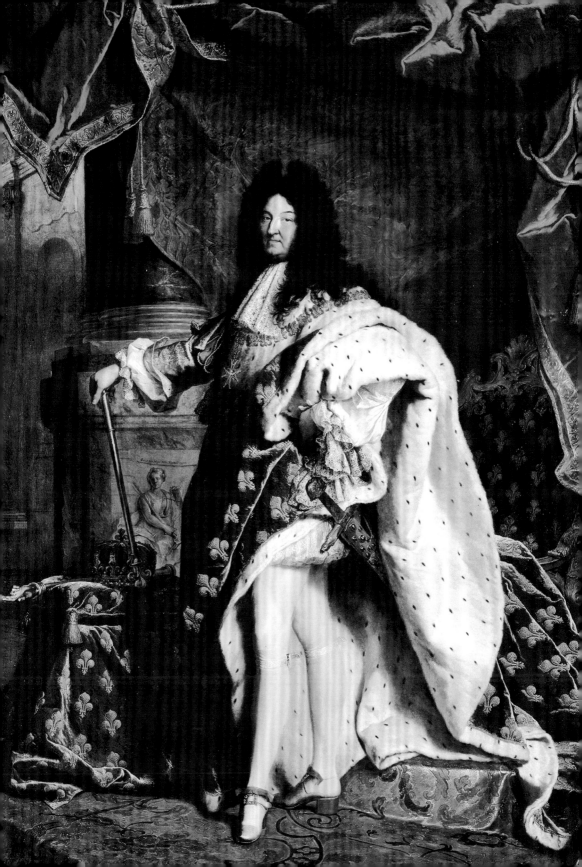

這一小節，我要帶你去敘利館 1 樓的 602 號展廳看一幅巨作，那就是「太陽王路易十四」的肖像畫。這幅畫大約 3 公尺高、2 公尺寬，絕對需要仰望。

前面那三小節講完了宏大的「自由、平等、博愛」，你會不會覺得有點沈重？那麼現在就跟我進入法國關鍵詞的另一個次元，那就是「時尚、浪漫和優雅」。

我們先來看這幅路易十四的全身像，它的作者是里戈（Hyacinthe Rigaud），在藝術史上不算出名，主要的畫作都以宮廷人物為主，也就是位宮廷畫師。但為什麼我一定要帶你去看他畫的這幅《路易十四》呢？因為有一個關鍵詞對理解法國很重要，那就是時尚。而這幅畫的主角路易十四，可是法國時尚行業最重要的推手。

路易十四的經典形象

在這裡我想先問問你：在你的印象中，中國古代皇帝的畫像都是什麼樣子？一般都是正襟危坐，掛著一張很嚴肅的臉，很少有站著的，對吧？

但這幅畫裡的法國國王路易十四可不一樣，雖然當時他已經 63 歲了，但畫給人的感覺完全就是一張時尚街拍照！在這裡順便說一句，路易十四和康熙皇帝可是同時代的人。

● 亞森特・里戈（Hyacinthe Rigaud, 1659 - 1743）自畫像
◎ 1698
⌧ 亞森特・里戈美術館（Musée Hyacinthe Rigaud）

畫裡，路易十四穿著拖地的藍色天鵝絨長袍，上面繡滿了代表皇室的金色鳶尾花。他是側身站立的，雙腿交叉，左腿在前，會拍照的女生都知道這個姿勢最能拍出「超乎常理的大長腿」。而且，為了彰顯自己這雙美腿，路易十四還特意穿了白色的褲襪，甚至還將遮住腿的長袍往外翻了起來，掛在左肩膀上。他就像個模特兒一樣，左手叉腰，右手握著權杖。

由於他左腿在前，你的目光很容易就會被他的高跟鞋所吸引，而且鞋跟還是紅色的。緊接著，你會看見他腰上佩戴的那把寶劍，上面鑲滿了各種名貴的寶石。

路易十四的脖子上，戴著的是白色蕾絲的「克拉巴特（cravate）」，那可是領帶的前身。他的頭上頂著非常蓬鬆的假髮，臉上露出謎一般的微笑。這一切裝束，在他身後紅色帷幔的襯托下顯得無比華麗，都趕上今天的時尚沙龍照了！

聽完我的描述，你一定會覺得路易十四是一個沉溺於物質享受，並且貪慕虛榮的人吧。但我要告訴你的是，做全世界時尚教主的祖師爺可不是路易十四的初衷，他這麼做其實是為了確立自己的君主專制地位。

在路易十四執政 72 年的時間裡，法國的君主專制達到了前所未有的巔峰，他曾經說過：「朕，即國家！」可見這位皇帝的權力和野心。為了鞏固和加強皇權，以路易十四為首的法國皇室走了一條造神的路線。用我們今天的話說，就是一個 IP 打造的工作。它主要是靠包裝國王的形象，以及制訂繁複的宮廷禮儀來實現的。

國王的形象包裝

我們先來看一下國王的形象包裝：

第一條就是拉長身高。路易十四和拿破崙一樣，個子都很矮，據說只有一百五十幾公分。畫裡的他，腳上穿著高跟鞋，頭上戴著假髮，這些可都是幫他增高用的。據說路易十四最誇張的一雙高跟鞋，「跟」足足有 12 公分那麼高。

第二是穿著華麗的服飾。路易十四的服裝走的是繁複奢侈的路線，厚厚的錦緞和天鵝絨、金絲銀線的刺繡、性感的蕾絲，還有「襯衫袖口」那裡露出的白色亞麻花邊，這些近代女性時裝常用的元素，在路易十四那個年代可都是國王的標準配備。而且其他男人也都會效仿國王穿成這樣，可以說太陽王在當時就是「男裝時尚風潮」的引領者。

第三是戴華麗的珠寶。你在這幅畫裡已經看到，路易十四佩戴的寶劍上鑲滿了紅寶石和藍寶石。事實上不光如此，路易十四的皇冠上還曾經用過一顆重達 135 克拉的藍寶石。

● 《路易十四》局部 – 頭髮

● 《路易十四》局部 – 高跟鞋

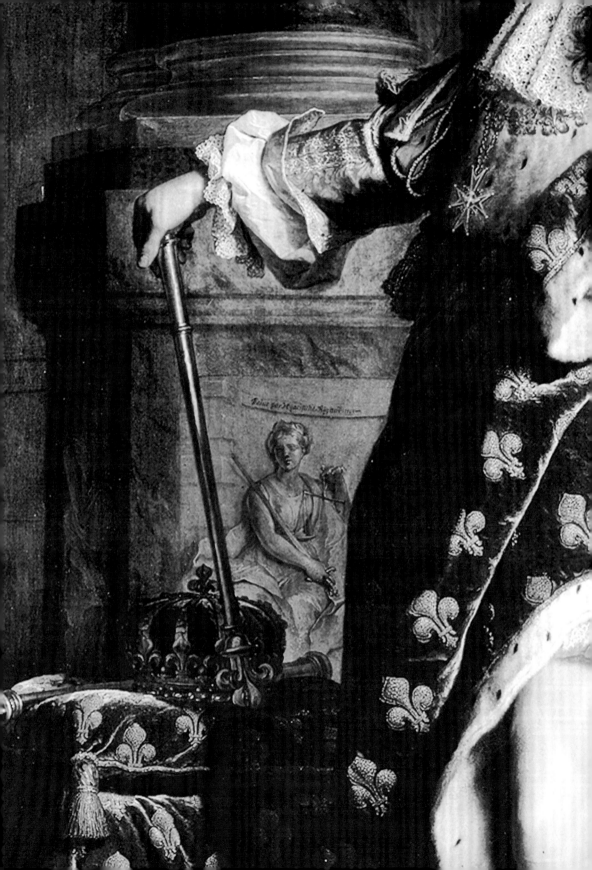

另外，他還是一個瘋狂的鑽石愛好者，收藏了五六千顆鑽石。不知道你還記不記得電影《鐵達尼號》裡，有一串很大的鑽石項鍊，那顆主鑽石叫「希望」，最早就是法國探險家塔維密爾獻給路易十四的。

至於第四條嘛，就是跳芭蕾了。路易十四的芭蕾舞跳得可是很專業的。這幅畫裡的他，特意穿著白色緊身襪，還把長袍掛在肩膀上，為的就是要露出他那雙跳芭蕾的美腿。

國王的這個喜好，也成為神化他本人的一大手段。他一生跳了 27 場皇家芭蕾舞，扮演的大多都是太陽神阿波羅，因為皇室想給大眾留下這樣一種印象：這位站在舞台上閃閃發亮的國王本人，就是太陽神在人間的化身。而他所散發出的光芒，也一定會照耀在每一位子民的身上。

路易十四時期的宮廷制度

上面我所講的這些，都是國王的形象包裝。接下來我們再來看看，路易十四所做的另一件鞏固皇權的工作，那就是宮廷制度。

路易十四時期的宮廷禮儀，是法國歷史上最為繁複的。皇室這樣做的目的，就是為了清楚劃分人的階級。他們認為唯有這樣，大家才會將階級最高的那個人，也就是國王本人，當作神一樣來膜拜。

路易十四這一生，都嚴格遵守著這套宮廷制度。國王的起床、吃飯、睡覺都有著非常複雜的步驟。而且，他還透過這些禮儀來操控大臣，比方說國王的起床和睡覺儀式，能夠去參加的都被認為是國王最為親近的人。

當然，將誰「選進」或「踢出」這個儀式，也就是路易十四對他們操控的籌碼了。這套宮廷制度對後來的法國影響非常大。因為法國的皇宮和中國的不一樣，它不是全封閉的，老百姓可以進去參觀，甚至是見到國王本人，因此很多的宮廷禮儀慢慢在民間開始流行起來。現在法國男人的紳士風度，以及法國女人的優雅氣質，也都是從那時開始培養起來的。

在宮廷的宴會上，路易十四還制訂了西餐禮儀，對桌子和盤子的尺寸規定、上菜的具體順序、某一道菜在餐桌上的位置，他都做了極為細緻的規定。現在西餐中刀叉的功能細分，以及每個人的分餐制，也都是在路易十四的年代形成的。

另外，路易十四還會定期舉行宮廷舞會，他會要求大臣們帶著他們的妻子，打扮得漂漂亮亮來參加。這就讓當時的女人們開始非常注重自己的妝容和服飾，法國的化妝品業和高級成衣訂製業，也是從那個時候開始興起的。

以路易十四為首的法國皇室，透過打造國王形象和制訂宮廷禮儀，將集權統治發揮到了極致。但這並沒有維持很久，路易十四去世 74 年之後，法國大革命就爆發了。

但路易十四可能沒想到，他維護皇權、鞏固統治的行為，長久以來持續發揮著作用。太陽王在位 72 年，在他之前，法國就是一個普通的歐洲國家，根本沒有什麼存在感。但到他統治結束時，法國已取代義大利，成為歐洲的文化中心。在他身後的兩個世紀，法語一直是整個歐洲的外交和上流社會的語言。直到今天，英語裡一些高級的詞彙，比方說「香水（perfume）」、「時髦（Chic）」、「餐桌上的羊肉（mutton）」等，都是來自於法語。

那些曾為路易十四服務的鞋匠、裁縫、珠寶匠和廚師，他們演化出了龐大的法國生活方式相關產業：時裝、精品包、珠寶、法國料理等，在此後的 300 年裡一直影響著全世界的高端生活方式。

雖然皇室被推翻了，但最會做行銷的法國人卻秉持自己曾經為皇室服務過，作為推廣奢侈品的有效手段。奢侈品行業有著巨額的利潤，而且無法被輕易複製，這個超級高的行業壁壘就是從路易十四開始構築起來的。

今天，我站在路易十四的肖像畫前，心情其實很複雜。一方面，他不算是一個讓人敬仰的賢明君主，但我們今天很多人嚮往的生活方式，又實實在在地出自當年他的審美口味和野心。是路易十四讓法國人明白：提供一種生活品味，比製造其他任何東西都要來得更有吸引力。

結語

　第一，這件大尺寸的肖像畫出自里戈之手，畫家精確地描繪了路易十四的經典形象。

　第二，路易十四的穿著打扮，不光是為了美，更是為了突出國王的華麗形象，再配上他所制定的繁復宮廷禮儀，太陽王就是用它們來加強自己的集權統治。

　第三，路易十四的集權努力並沒有維持很久，但他無意中推動了法國的時尚業發展，為後來的法國時尚產業和生活方式出口建立了強大的基礎。

思考題

　路易十四的形象，跟我們今天所能接受的男性形象有很大的不同，關於這一點你有什麼看法呢？

● 路易十四（1638 - 1715）肖像畫
◎ 尼古拉-勒內・若蘭（Nicolas- René Jollain, 1732 - 1804），18世紀，2.21 × 1.65 公尺
Ⓧ 凡爾賽宮（château de Versailles）

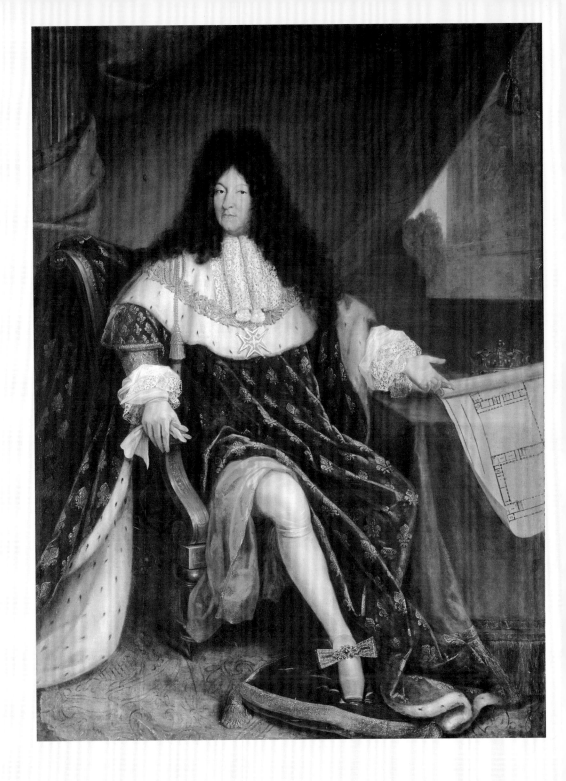

時尚・《路易十四》

12

浪漫
《發舟塞瑟島》

Pélerinage à l'île de Cythère

發舟塞瑟島

華鐸 繪

1717，1.94 × 1.29 公尺

羅浮宮 2 樓 917 號展廳

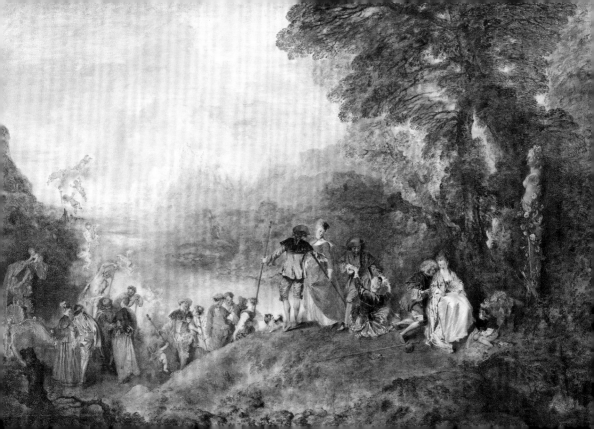

這一小節，我要帶你去敘利館 2 樓的 917 號展廳，去看一幅非常小清新的作品，它就是華鐸（Jean-Antoine Watteau）的代表作《發舟塞瑟島》。整幅畫面描繪的都是情侶們浪漫地在郊外談情說愛。

「浪漫」這個詞好像已經變成法國人最突出的特徵了。而我之所以要帶你去看這幅畫，也是因為它是繪畫史上，畫家第一次去描繪世俗男女之間的小情小愛。整幅畫給人的感覺，都是非常浪漫和歡樂的。

法國洛可可畫派的開山之作

《發舟塞瑟島》創作於 18 世紀初，畫作並不是很大，長近 2 公尺，寬 1 公尺多。畫裡有 8 對小情侶，華鐸描繪的是，他們在塞瑟島上玩耍結束之後，準備乘船回家的那一幕：戀人們正依依不捨地準備登船離開，畫面的背景是蔚藍的大海，而大地則被塗抹成了金色，非常詩情畫意。

為了將熱戀中的情侶們那種浪漫至極的氛圍完全在畫布上展現出來，華鐸可是動足了腦筋的：

首先，他引用了大量古希臘神話中象徵愛情的元素。比方說「塞瑟島」這個地方，就是愛神維納斯在海裡誕生之後首次登陸的小島。你要是仔細看畫面的背景，會發現樹林裡還隱約藏著一尊維納斯的雕塑。

另外，畫面中到處都是丘比特，它們從天上飛下來圍著情侶們，好像是在和他們告別。塞瑟島、維納斯、丘比特，這些可都是古希臘神話中標準的愛情象徵符號。

● 尚-安端・華鐸（Jean-Antoine Watteau, 1684 - 1721）肖像畫
◎ 羅薩爾巴・卡列拉（Rosalba Carriera, 1673/1675 - 1757），1721，55 × 43 公分
✄ 特雷維索市路易吉・拜羅民間博物館（Museo Civico Luigi Bailo, Treviso）

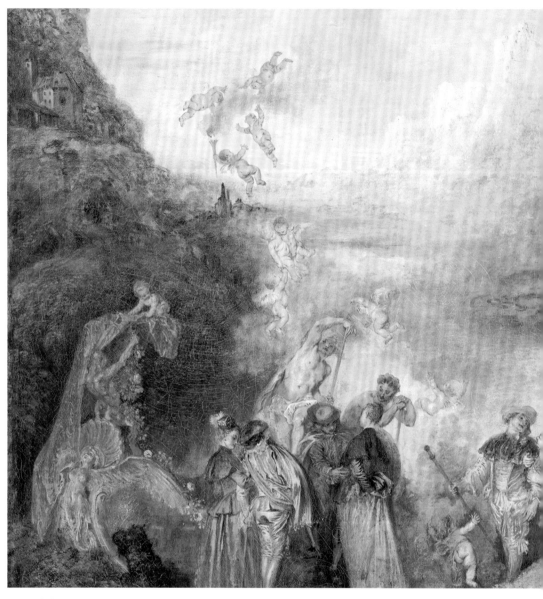

● 《發舟塞瑟島》局部 – 丘比特

　　第二就是情侶們之間的互動了。華鐸表達愛情，可不是抱一下、接個吻那麼膚淺。他是將戀人之間的那種「互相試探」和「眼神交流」都琢磨透了。所以畫面呈現的是那種非常間接，但又很曖昧的小浪漫。

最明顯的就是前景裡的那三對情侶：

第一對情侶優雅地坐在草地上，男人正在女人的耳邊輕聲細語，女人低頭微微笑著，有點小害羞，也有點欲拒還迎，可能是男人講的情話太甜了吧。最可愛的地方是，在他們身邊坐著一個丘比特，他特意去拉了一下女人的裙子，就好像是在為她打氣一樣。

第二對情侶呢，他們正深情對望，男人站在那裡伸出雙手溫柔地拉住女人，準備幫她站起來。

而第三對情侶，他們已經完全站起來了，正朝著岸邊走去，男人非常紳士地挽住女人的腰，而女人則是依依不捨地回頭望，想來她是不願離開這個浪漫的小島吧。

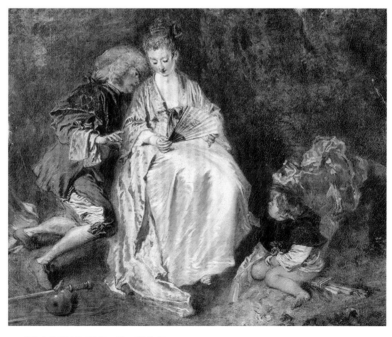

● 《發舟塞瑟島》局部－第一對情侶

● 《發舟塞瑟島》局部 – 第二對情侶

● 《發舟塞瑟島》局部 – 第三對情侶

在畫裡，另外一條關於浪漫的元素，就是風景的描繪。因為浪漫這種東西啊，很大一部分是靠環境撐起來的。就好像你和戀人去吃法式料理的時候，真的只是為了吃他們的牛排嗎？最後帳單上很大的一部分，其實都是在為餐廳的環境買單。

所以，這幅畫的風景占著很大的比例，甚至超過了人物。華鐸描繪了布滿白雲的天空、藍色的大海，還有偏粉色的山脈，他特意選取了這種很暖的色調，為的是讓畫面很有柔和感。另外，整個背景都蓋著一層偏黃的霧色，非常朦朧，以至於你根本分不清畫裡的季節，讓人感覺非常浪漫和夢幻。

也正是因為上面所講的這些特點，《發舟塞瑟島》被公認為是 18 世紀法國洛可可畫派的開山之作。因為洛可可的特點就是輕鬆、柔和、精緻。順便說一句，莫內也很喜歡這幅畫，如果你去看畫裡的筆觸，會發現那是一種偏模糊的、像煙霧般的質感。另外，畫裡那些明亮的粉色、玫瑰色、薄荷綠，還有光線的變化、人物輕盈的輪廓，啟發印象派許多。

● 《發舟塞瑟島》局部 –
　依依不捨往後望的女人

但《發舟塞瑟島》也不全是浪漫、歡樂的，如果你仔細看的話，還是能察覺出一些憂傷。這憂傷就藏在前面說的三對情侶中。那對已經完全站起來，準備離開的戀人，女人是在依依不捨往後望的，就是這個女人的眼神真的讓人感覺非常哀傷。這是華鐸獨有的標籤，即便他每一幅畫的主題都那麼歡樂，但總有那麼一個小細節是非常憂鬱的。

愛情與自由

講到這，你對這幅浪漫美麗的作品看到的已經比一般人多了，但我還想帶著你再往前走一步：

要知道在 18 世紀初，華鐸的這種浪漫愛情畫風是很創新的，而且一經推出就受到了法國權貴階級的追捧。這裡面隱藏的，其實是當時時代的發展趨勢。

今天我們在流行文化中談論的「愛情」，其實是在浪漫主義興起之後的概念，它也叫「羅曼蒂克之愛」。這個「羅曼蒂克之愛」最早起源於中世紀，那是騎士和貴婦之間的「雅愛」，它不以婚姻為目標，也不以性為目標，他們就是為了體驗愛情本身的那種激情。

其實，人作為情感動物，本能中就會有這種激情存在。但西方在很長的一段時間裡，由於宗教和皇權的管束，這種情感在人們的社會和道德生活中並沒有什麼地位，更不是婚姻的基礎。但到了華鐸的時代，情況就不一樣了。當時法國上流階級的關注焦點，已經不再圍繞著宗教和皇權，而是轉移到世俗生活中去了。

那麼，這種世俗化的轉變，又是怎樣發生的呢？

這就又要提到上一小節的路易十四了。這位太陽王在執政期間，君主專制達到了巔峰。他為了切斷貴族與地方勢力的勾結，強行讓他們都搬去凡爾賽宮住，其實就是變相囚禁。等到路易十四去世之後，貴族們終於獲得了自由，但由於常年的壓抑，導致他們變得極度熱衷世俗享樂。

　　而對「浪漫愛情」的關注，在這個世俗化的轉變中也是非常明顯的。

　　你想一下，西方人是從什麼時候開始，大規模地讚揚愛情呢？差不多是從文藝復興開始，莎士比亞的那些經典愛情故事就是最好的證明。到了浪漫主義興起後，愛情又被賦予了更深刻的價值。因為它強調個體感受的重要性，把個人價值抬到了更高的地位。所以，愛情觀念的興起同時也激發了個人對自由的嚮往。愛情與自由，以及自我實現，就這樣緊密聯繫在了一起。

　　而華鐸之所以會如此大膽地將世俗男女的情愛呈現在畫面裡，這背後反映的也是法國權貴們對愛情和自由的嚮往。18 世紀初的法國，宗教的地位早已大不如前，科學革命徹底顛覆了大家的三觀，探險和殖民也讓民眾拓寬了視野。

　　貴族們既有權勢地位，也有很好的文化教育資源，所以他們之中的一部分人會和文學、藝術、科學方面的人才，保持著相當密切的接觸。天賦自由、科學認知，這些全新的理念就是在這樣的交流中誕生的，法國的啟蒙運動也是這樣開始的。所以，這群貴族才會那麼喜歡華鐸的作品，因為他們嚮往浪漫的愛情，那象徵著精神上的自由，也是一種自我價值的實現。

　　所以啊，別看這幅畫講的是小情小愛，但透過它，你也要看到，當時的洛可可藝術，在那些奢靡和繁華之中，其實也透露著自由的氣息。

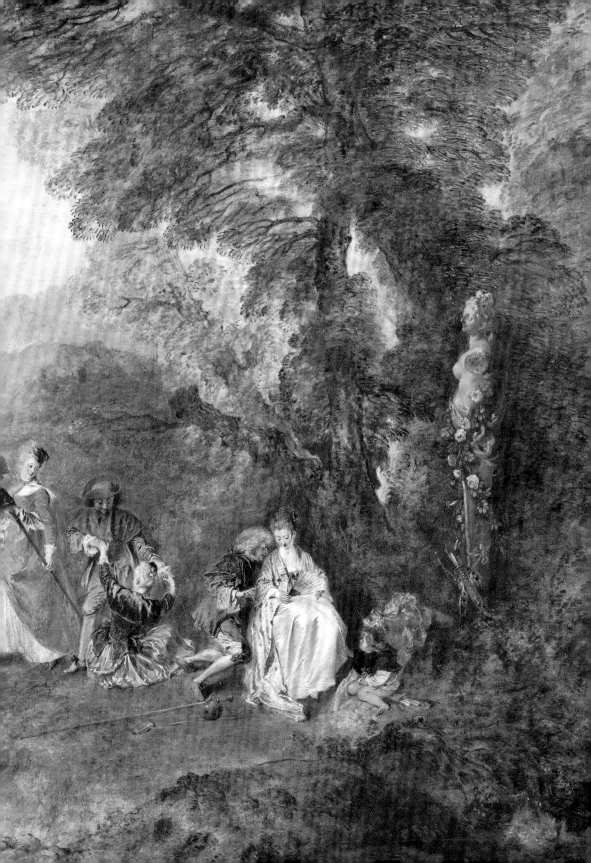

結語

首先，這幅畫是藝術家第一次去描繪世俗男女的浪漫愛情，一經推出就受到很大的歡迎。因為當時的法國社會處於一個世俗化的轉型時期，專制的路易十四剛剛去世，壓抑已久的貴族們開始盡情享樂。這幅畫的出現，正好迎合了權貴們的審美趣味。

其次，華鐸為了展現畫裡的浪漫氛圍，給人留下歡樂而且柔和的感覺，他選取了非常暖的色調，人物也都很輕盈。這些特徵讓這幅畫成了洛可可畫派的開山之作。

最後，洛可可繪畫的確反映了法國那個時代的享樂風格，但那同時也是個理性啟蒙的時代。人的價值被進一步承認，大家對個人自由以及浪漫愛情都充滿了嚮往。

● 《藍色睡蓮》
（*Nympheas bleus*）
◎ 克勞德·莫內（Claude Monet, 1840 - 1926），約1916
◪ 巴黎奧塞美術館（Musée d'Orsay, Paris）

思考題

前面我就說過，《發舟塞瑟島》這幅畫是讓印象派很受啟發的。你可以試著看看這幅莫內的《藍色睡蓮》，這幅畫哪些地方受到了華鐸的影響呢？

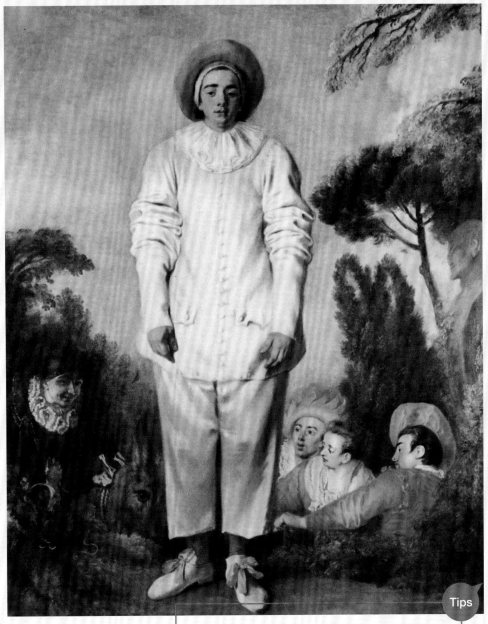

● 《丑角吉爾》（*Pierrot [Gilles]*）
◎ 華鐸，約1718 - 1719，1.85 ×
　1.5 公尺
Ⅺ 敘利館 2 樓 917 號展廳

Tips

　　就在《發舟塞瑟島》的同一個展廳裡，
還有一幅華鐸很有名的作品，也是我非常喜歡
的，叫《丑角吉爾》。它描繪的是一個喜劇演
員，但畫面一點也不搞笑，反而很憂傷。

13

優雅

《大宮女》

La Grande Odalisque

大宮女

安格爾　繪

1814，1.62 × 0.91 公尺

德農館 1 樓 702 號展廳

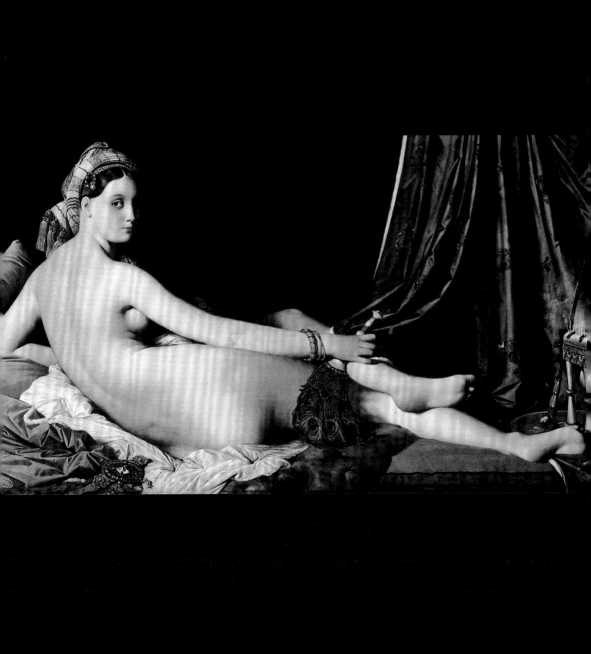

這一小節的座標是德農館 1 樓的 702 號展廳，我要帶你去看一位非常優雅的裸體美人，她就是安格爾的代表作《大宮女》。

同時，我也想藉安格爾的這幅畫，來跟你聊聊「優雅」這個和法國緊密相連的關鍵詞。

法式優雅

「優雅」這個詞幾乎已是全世界公認被用來形容法國女性的形容詞。我們就來舉幾個例子：時尚界的可可・香奈兒（Coco Chanel）、影星伊莎貝・雨蓓（Isabelle Huppert）、蘇菲・瑪索（Sophie Marceau）、作家西蒙・波娃（Simone de Beauvoir）、莒哈絲（Marguerite Duras）等。

法國女人的存在感真的很強。但為什麼那麼多不同的女性形象，最終她們都還是給人留下「優雅」這個整體印象呢？而所謂的「法式優雅」，又到底是一種怎麼樣的氣質呢？

《大宮女》這幅畫，就剛好能從藝術的角度為我們提供一點線索。這幅畫很有名，也是本人非常喜歡的一件作品，我家的臥室裡就掛著它的複製品。畫裡一位全裸的宮女背對著觀眾，她優雅地側臥在床上，頭微微轉過來，溫柔地望著你。這位宮女的身材修長，身體給人的感覺非常柔軟，全身的皮膚都呈現出像陶瓷一樣的光滑質感。

● 安格爾（Jean Auguste Dominique Ingres, 1780 - 1867）自畫像
◎ 1804，77 × 61 公分
☒ 孔德博物館（Musée Condé）

一般人看這幅畫，最先注意到的肯定是宮女那柔美的身體，細心一點的人會去觀察她所處的環境，還有她身邊那些非常有異國風情的小擺飾。宮女頭上包著頭巾，手上拿著紅色的孔雀毛扇子，右腳邊還有一個菸袋，這些都在暗示你：這位大宮女，她來自鄂圖曼帝國的後宮。而所謂的鄂圖曼帝國，也就是現在的土耳其，對歐洲人來說已經算是東方了。

不過，我講這幅畫可不是因為什麼「異國風情」，反而是因為這位土耳其的宮女身上有很多「不異國」的元素。在她東方風情的表面下，其實仍是經典的西方審美觀。另外，這位宮女的優雅非常具有代表性，從她身上我們還能挖掘出一些優雅的源頭。

為什麼這麼說呢？我們就先來拆解一下優雅的幾個方面：

第一，在外形上，優雅對應著一種莊重的美；第二，在舉止上，優雅要求文靜、得體，要有一種舉重若輕的感覺；第三，在風格上，優雅意味著簡潔和克制。

● 《大宮女》局部－頭巾

● 《大宮女》局部－紅色的孔雀毛扇子

● 《大宮女》局部－菸斗

我們回過頭來看這位「大宮女」，她為什麼那麼美？

因為她就是按照西方古典主義的審美標準被創造出來的。你看她的臉，那可不是安格爾的原創，是他從 300 年前的文藝復興大師拉斐爾那裡抄來的。不信你去看拉斐爾的《椅上聖母子》，安格爾就是把這幅畫裡的聖母頭像直接搬到了大宮女身上。

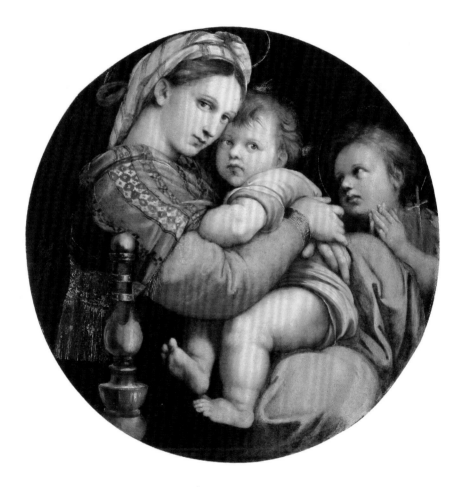

● 《椅上聖母子》（*Modonna della Seggiola*）
◎ 拉斐爾，1513
Ⅹ 佛羅倫斯碧提宮帕拉提那美術館（Galleria Palatina, Firenze）

優雅・《大宮女》

眾所周知，拉斐爾筆下的聖母最為經典，而這經典也是從古希臘和古羅馬的文化那裡傳承下來的。由此可見，傳統的西方古典主義審美觀是多麼地歷史悠久。

另外，除了美貌，神情也很重要。大宮女臉上的表情保持了聖母的莊重和肅穆，因此，即便她的眼睛是正視著觀眾的，卻也沒有絲毫挑逗的意味，反而給人一種敬畏的距離感。這就是優雅的必要因素——莊重，因為「優雅」是不可輕慢的。

接著，來看大宮女的姿勢，她是側臥在床上的，而且這種臥姿可說是古典美女的標準睡姿。很多大師畫筆下的女神都這樣橫躺過，比方說，提香的名作《烏爾比諾的維納斯》。

這主要是因為人在側臥時，肌肉比較放鬆，會呈現出柔和的線條，而且由於身體的每一個地方都被支撐著，就很容易擺出一些隨意的姿勢，而不會有緊張感。另一方面，這種姿勢也會顯得非常文靜，從舉止行為的角度來說，這也是優雅的一部分。

講完了外貌和舉止，我們再來看看風格。大宮女的裝扮非常簡潔，身上只有頭巾、羽毛扇和手環這些飾品。另外，她所處的環境也是極簡的，畫家只給了非常有限的資訊交代重點，從而給觀眾留下巨大的想像空間。

你想像一下，如果這位宮女真的一身珠寶和華服，那她身上的優雅氣質，就會馬上消失了，因為優雅就是需要簡潔與克制的。

● 《烏爾比諾的維納斯》（*Venere di Urbino*）
◎ 提香（Titian, 1488/1490 - 1576），1538，1.19 × 1.65 公尺
Ⅺ 佛羅倫斯烏菲茲美術館

優雅・《大宮女》

追求簡潔，回到本質

上面所講的這些，都是我藉著「大宮女」這個人物，對優雅的形象所做的分析。她雖然來自東方，但本質上還是一位西方美人。從她身上可以看到，西方古典主義審美觀的最佳示範。

不過，優雅的核心，難道只是一套外在的形象標準嗎？當然不是！優雅，它是有一套內在價值的。那這套「內在價值」又是什麼呢？在這裡，我個人想提供一種解釋：優雅的法語是「élégant」，英語則為「elegant」，其實是同一個字。它的字根是「leg」，也就是「選擇」的意思。

所以「優雅」這個字真正的含意是：在精心做了選擇之後，捨棄了多餘的東西，進而達到的一種克制和簡潔。這說來容易，其實非常難，難就難在選擇。選對了才是「優雅」，選錯或不選，都很容易出錯。同樣用這幅畫來舉例，我們換個角度思考：「大宮女」是被安格爾創造出來的，所以她的優雅也正是安格爾所做的選擇。那麼，我們能不能從畫家的創作上去發現「優雅」的精髓呢？

很幸運，安格爾的作品真的是個很好的例子，因為他做了非常棒的選擇：

首先，從整個畫面來看，安格爾相當精緻地描繪了一些細節，比方說床單的皺褶、扇子上的羽毛、宮女頭巾上的紋理等等。安格爾是賈克-路易·大衛的徒弟，也是新古典主義畫派的一名大將，寫實功底非常厲害，他的一筆一畫都栩栩如生。

但同時你又會發現，安格爾也省略了很多細節。比方說，畫裡的背景就是一大片黑色，帷幕和床單也沒有什麼花紋，就是簡單的深藍色。這樣一處理，整個畫面給人的感覺就是：重點非常突出，但同時也有很大的想像空間。

其次，在這幅畫裡，安格爾的用色都非常克制，因為新古典主義畫派一向認為「色彩是僕人，線條才是主人」。這幅畫的顏色非常簡單，而且也搭配得宜，宮女的陶瓷膚色，和背景裡的深藍色以及黑色都很搭，剩下來的都只是一些點綴的顏色。

● 《大宮女》局部－帷幕

最後，也是最有趣和最吸引人的，就是這位宮女的上半身明顯過長，有人說她的脊椎骨比正常人起碼多了三節。這當然不是安格爾所犯下的低級解剖學錯誤，而恰恰是他刻意的選擇。安格爾深信「線條越簡潔，作品就越具有美和力量」。所以，為了讓宮女背部的線條能呈現出一個非常完美的弧度，安格爾犧牲了解剖學，特意為她拉長了脊椎骨。

這點其實很容易理解，你只要想像一下：如果將大宮女的脊椎骨，哪怕只是縮短那麼一點點，這樣的話，她的背連接到臀部時，是絕對不可能形成弧度那麼大的一條曲線的，它會變得偏筆直一點。這也正是為什麼你看這幅畫的時候，即便會察覺到宮女的身體過長，但那種曲線的流暢感，還是會讓你忽略掉這一缺陷。

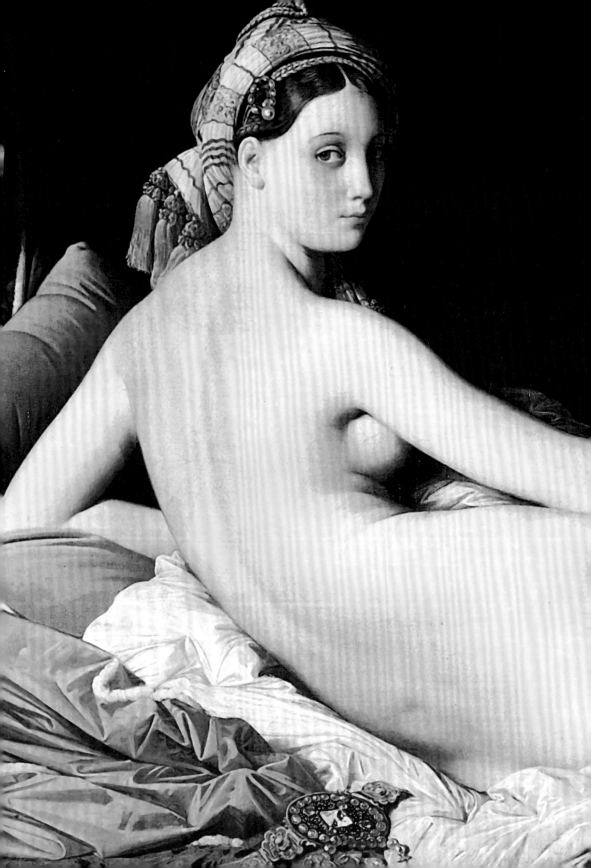

● 《大宮女》（*La Grande Odalisque*）
◎ 巴布羅・畢卡索（Pablo Picasso, 1881 - 1973），1507，48 × 63 公分
▨ 巴黎國立畢卡索美術館（Musée National Picasso, Paris）

　　很有意思的是，這幅畫啟發了 100 年之後的畢卡索，他曾經畫過一幅立體主義的《大宮女》。其實也不難理解為何畢卡索會受到安格爾的影響，因為立體主義追求的也是線條和構圖，只不過更為超現實罷了。

　　你現在應該能理解，畫家之所以做了那麼多精心的選擇，比如用色的克制、呈現優美的線條等，就是為了把女性的優雅描繪成一個非常極致、簡單的狀態。

　　追求簡潔，回歸本質，這其實是從柏拉圖以來，一直貫穿西方思想的經典理念。它不光展現在藝術上，也留在法國人的生活和意識中。所以香奈兒才會說：「奢侈，其實是那些不被看見的東西。」因為奢侈就如同優雅，它的本質都是選擇和捨棄。但這種本領並不是天生的，它是良好教養的產物，也是文化熏陶的結果。

　　所以當你再看見那些總穿著一身黑色或灰色系衣服的法國女人，在被她的美打動的同時，也要想到，這種美其實一點都不簡單。

結 語

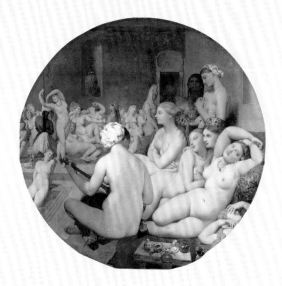

首先這一小節，我們談到的關鍵詞是「優雅」。透過安格爾的這幅畫，你可以看見優雅的核心，那就是「追求簡潔，回歸本質」。

從表面上看，《大宮女》創造了美術史上一個經典的女性形象。這個形象傳承了西方古典主義的審美觀，表現出莊重的外表、得體的舉止，還有簡潔的風格，所有這些特質加起來才構成了優雅。

從更深一層的角度來說，優雅的本質，就是在「選擇」和「捨棄」之後，呈現出的一種簡潔之美。這一點，從安格爾在創作中所做的一系列處理，比方說用色克制、突出線條等方面，都有絕佳的印證。

● 《土耳其浴女》（ *Le Bain turc* ）
◎ 安格爾，1852 - 1859，修改於1862，1.08 × 1.1 公尺
✕ 敘利館 2 樓 940 號展廳

● （右圖）《瓦爾班遜的浴女》（ *Baigneuse Valpinçon* ）
◎ 安格爾，1808，1.46 × 0.97 公尺
✕ 敘利館 2 樓 940 號展廳

思考題

安格爾和德拉克洛瓦（P.104）其實是同一個時代的人，他們兩人也是出了名的死對頭，因為各自的畫風完全不一樣。不知道你更喜歡哪一位畫家呢？

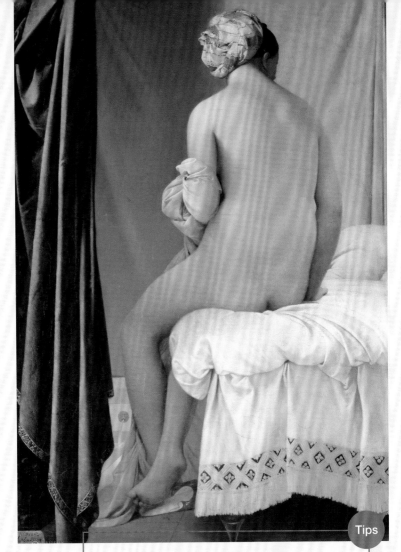

Tips

安格爾一生都非常愛畫土耳其的宮女，他從 28 歲一直畫到了 79 歲。這兩幅宮女圖是其中比較有代表性的，現在也都存放於羅浮宮。

　　講到這裡，第二單元就完全結束了。在這個單元裡，我透過六幅名畫，帶你解讀了兩組法國的關鍵詞，分別是「自由、平等、博愛」，以及「浪漫、時尚和優雅」。在下一單元裡，我將會帶你重點瀏覽古典時期的歐洲。

優雅‧《大宮女》

讀懂
古典歐洲

*François d'Assise
recevant les stigmates*

La Belle Jardinière

Veronese-Les Noces de Cana

Le prêteur et sa femme

*Le Débarquement de la
reine à Marseille*

14

羅浮宮收藏了大量的歐洲繪畫精品，從 13 世紀初的義大利，一直到 19 世紀的法國，時間和地域的跨度都非常廣，館藏的規模和品質應該都是世界第一的。

15

其實，從文藝復興開始一直到 18 世紀末，是歐洲發展的關鍵時期。因為人文主義的覺醒，世俗的力量不斷地增強，不同的人群都開始展現出新的面貌。如果你對這段歷史感興趣，那麼羅浮宮裡的這些珍貴畫作會為你打開一個非常重要的窗口，讓你能夠觀察那段時期人們的生活狀態。

16

因此在這個單元裡，我特意選擇了五件非常有代表性的作品。它們分別描繪了宗教人物、皇室人物、權貴和商人，透過這些畫作，我會來為你仔細解讀那個時期的歐洲。

17

18

14

情感
《聖方濟接受聖痕》

François d'Assise recevant les stigmates

聖方濟接受聖痕

喬托 繪

1295- 1300，3.13 × 1.63 公尺

德農館 1 樓 708 號展廳

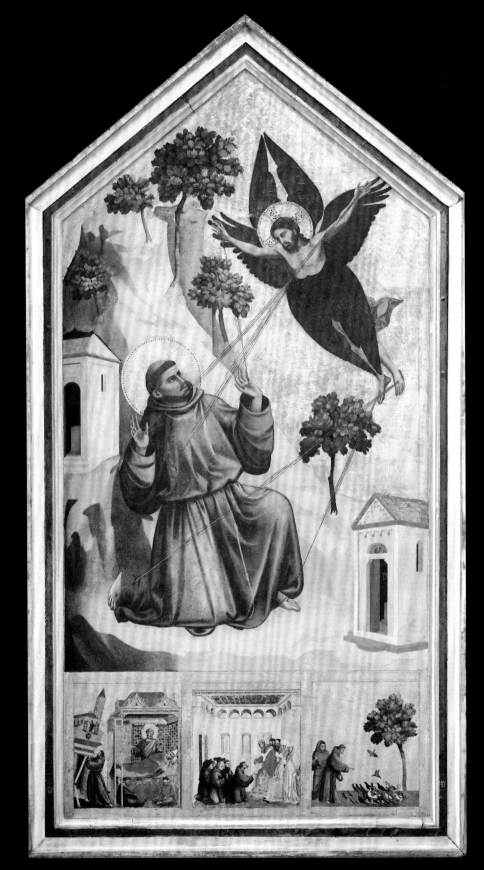

GIOTTO

這一小節，我要帶你去德農館 1 樓的 708 號展廳，去看被稱為「歐洲繪畫之父」喬托的代表作，《聖方濟接受聖痕》。這幅畫裡的主角，也正是我這一小節想要帶你去瞭解的人，他就是著名的宗教人物聖方濟，在他身上，你將看到人文精神的覺醒。

我們還是先來看畫，其實當你走進 708 號展廳時，肯定一下子就會被這幅畫吸引住。因為它的尺寸非常大，有 3 公尺多高。更狠的是，整幅畫的底色都是土豪金，掛在那裡閃閃發光。

聖方濟的溫柔

這幅畫的名字叫《聖方濟接受聖痕》，它代表的是什麼意思呢？其實你站在畫前，一看就能明白。畫裡描繪的是，基督教的聖人聖方濟（St. Francis）正跪在山上祈禱，隨後，耶穌忽然以「六翼天使」的形象出現──所謂的「六翼」，指的是耶穌的背上長了 6 個翅膀。耶穌出現要幹什麼呢？他是要將自己被釘在十字架上的五個傷痕，透過光傳遞給聖方濟。這可是一種無比神聖的榮譽，它意味著聖方濟就像耶穌一樣，為了拯救全人類，而甘願去承受被釘死在十字架上的痛苦。

這幅畫的作者喬托是文藝復興最重要的先驅，與但丁以及佩脫拉克齊名。而他的這幅代表作在藝術史上也有著相當重要的地位，被公認為是一幅非常偉大的作品。但當你真的看見這幅畫時，可能會覺得有點奇怪：主要是因為它給人的感覺非常呆板，和一般文藝復興的繪畫不太一樣。照理說，文藝復興的畫作不應該是像達文西畫的那樣嗎？這幅畫跟達文西相比也差太遠了，它到底偉大在哪裡呢？

● 喬托·迪·邦多納（Giotto di Bondone, 約1267 - 1337）肖像畫
◎ 佚名，1490 - 1550
Ⅺ 羅浮宮

的確，喬托的這幅《聖方濟接受聖痕》，在基調上是非常中世紀的。那是因為他還處在文藝復興的萌芽時期，他和達文西可是相隔近 200 年的時間呢。但喬托依然畫出了一些變化，只是不那麼明顯。這不是藝術上的問題，而是我們今天和那個時代存在著很大的隔閡。所以現在，我要帶著你穿越到700 年前去，試著從當時的眼光，重新來看這幅畫，這樣感覺就完全不一樣了。

根據官方的記載，這幅畫在進入羅浮宮之前，一直被掛在義大利比薩的聖方濟教堂裡。因為在喬托的年代，人們沒受過什麼教育，都不識字。而在當時，教堂就是人們最主要的集會場所，所以對於教會而言，若想達到最高效率的傳教，教堂這個公共空間必然是最先被利用的。因為大家都不識字，傳達《聖經》的內容主要就靠繪畫了。這些畫首先要淺顯易懂，就是說，要讓人一看就明白：這畫裡的人是誰？他在幹嘛？所以教堂裡掛著的這些宗教畫，目的都是為了傳遞資訊，至於畫面的比例如何、人物寫實不寫實，這些都無所謂。

這也就是為什麼，中世紀的繪畫都很平面，畫裡的人物也都會比例失常。不信你看喬托的這幅畫，比例就完全不對。聖方濟的身體比耶穌足足大了一倍，就連背景裡的房子，也只有聖方濟的小腿那麼高。而喬托之所以把聖方濟畫得那麼大，沒其他原因，就是為了強調他的主角地位。

● 《聖方濟接受聖痕》局部 – 畫面的主角「聖方濟」

情感‧《聖方濟接受聖痕》

另外，繪畫在當時為了展現宗教精神，它必須非常神聖，要有震撼力。所以描繪聖人時，畫家都會使用最昂貴的材料，金子就是其中一種。所以這幅畫才那麼地金光閃閃。

還有一點，為了區分聖人和普通人，畫家通常會在聖人的頭上畫一個金色的圓圈，代表他們充滿神性。不信你去看畫裡的耶穌和聖方濟，他們的頭上可都是頂著一個大金圈呢。

所以說，喬托的這幅畫真的是帶有非常明顯的中世紀元素，但對於當時的人來說，這樣的畫作更符合他們的欣賞習慣。在那個物質落後、疾病橫行的年代，畫裡所表現出的神聖信仰，能給當時的人帶來很大的安全感。

但我前面也說了，喬托的這幅畫，還是有它的過人之處的，因為他抓住了時代的變化。

中世紀時期的教會，為了有效地管理信徒，它採取的是恐嚇策略。教會不停地宣揚人性的罪惡以及墮落，強調人的一生都要乖乖聽神的話，這樣才能贖罪，否則你死後就得下地獄。

但這幅畫的主角聖方濟，他所創立的「聖方濟教派」就一點也不嚴厲。聖方濟所宣揚的是「愛的教義」，他同情窮人和弱者，他說，「上帝愛所有的生靈，不分貴賤」，所以，聖方濟給當時的人們帶來極大的安慰。另外，聖方濟傳教時所用的是義大利語，而不是知識階層的拉丁語，這樣一來，沒文化的人也都能聽懂他所講解的《聖經》。而這也正是聖方濟最大的心願，他希望每一個信徒都可以用自己的大腦來思考《聖經》，用自己的心去感受基督教的教義。

聖方濟這種「仁慈的教義」和「啟迪大眾」的精神，可以說為藝術提供了新的素材。原本的宗教畫神聖莊重，但是不動人，無法體現出聖方濟這種溫柔的宗教情緒。

喬托意識到了這一點，於是他在畫風上做出了改變，產生一種新的藝術，這才是《聖方濟接受聖痕》這幅畫最偉大的地方。

歐洲繪畫之父──喬托

　　那我們現在就來說說，喬托做了哪些改變呢？

　　第一點是情感。喬托畫這幅畫時，聖方濟去世不到 100 年，所以這位聖人對當時的人來說並不是很遙遠，而他的那些生平事蹟也仍在被口耳相傳，感動著每一個人。

　　比方說畫裡所描繪的這個場景：聖方濟接受了來自耶穌的聖痕，這可不是簡單地接受一下就能結束了，耶穌當年被釘死在十字架上的痛苦，他也是要承受的。 但你去看聖方濟臉上的表情，是感受不到任何疼痛的。他反而是無比堅定地望著耶穌，好像是在感謝神的賜予的同時，也下定了決心，要努力完成耶穌賦予他的使命，去幫助更多的人。這就是聖方濟精神感人的地方。而喬托也渴望把這種感人放進他的畫裡，所以聖方濟的表情才會一點都不呆板，這和中世紀的繪畫有著天壤之別。你可以對比另一幅典型的中世紀畫作來看，那幅畫裡的人物簡直沒有任何表情。

　　接下來我們繼續看，喬托在畫裡所做的第二個改變是建築和風景。雖然畫裡房子的比例不對，只有聖方濟的小腿那麼高，但它被畫得非常立體。另外，喬托還引入了自然元素。你會發現，山坡上有好多樹，樹上的每一片葉子都被仔仔細細地描繪了，這些也都是之前的畫作中從來不曾出現過的。

第三點，其實是一個細節，那就是聖方濟身上所穿的長袍。那些有褶皺的地方，喬托都用了絕佳的明暗對比去刻畫，為的就是畫出立體感，這說明喬托已經開始關注現實的三度空間了。

我想，一個中世紀的人，當他在教堂裡看到這幅畫時，應該會發自內心地感動。而這種感動不是教會強行要求來的，而是因為他在畫裡看到了真實的人，並且意識到這個人跟自己是有關係的。因為這幅畫，耶穌、聖方濟、大自然都和他產生了關聯，即便他不識字，但我想，他也能感受到自己存在的價值。

以人為本，意識到人的價值，這就是人文主義精神的核心。喬托在他的畫裡畫出了之前從未有過的立體感、自然元素以及情感元素。這讓他在那個人文主義精神開始覺醒的時代，跨出了關鍵的第一步。

有了這第一步，才可能有後來的文藝復興盛期，才會誕生出那麼多偉大的作品。所以，「歐洲繪畫之父」這個稱號，喬托絕對是當之無愧！

● 《慈悲的耶穌》（*Christ the Merciful*）
◎ 約 12 世紀上半葉
⊠ 柏林博德博物館（Bode-Museum, Berlin）

結語

　　首先，這幅畫描繪的是一位宗教人物聖方濟，在他身上，你可以看見人文主義的精神。他用柔和的傳教方式打動信徒，並且開始啟迪民眾思考。這些作為和中世紀的教會有著很大的不同。

　　其次，喬托在聖方濟身上看到了新的藝術創作空間。雖然他的畫作還是非常中世紀，但是他在畫裡已經呈現出了之前沒有的立體感和自然元素，人物也開始有了情緒的表達。由此可見，在喬托的時代，人的地位已開始逐漸提升，歐洲也從此開啟了「以人為本」的文藝復興時代。

思考題

　　喬托還有一幅很有名的代表作叫《聖母登極》。不知道在這幅畫裡，你是否能看出喬托畫作的創新點？也就是立體感、自然元素、情緒表達等。

● 《聖母登極》局部

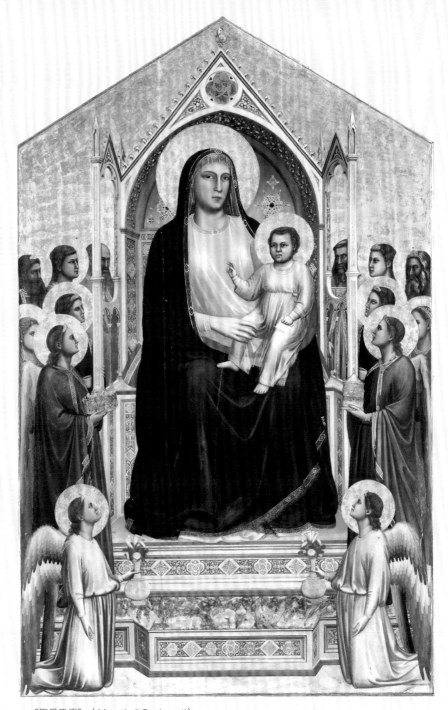

● 《聖母登極》（*Maestà di Ognissanti*）
◎ 喬托，約 1310
✠ 佛羅倫斯烏菲茲美術館

情感‧《聖方濟接受聖痕》

François d'Assise recevant les stigmates

- （左圖）教皇批准成立方濟會
- （右上圖）依諾增爵三世的夢境，一座崩塌的教堂被聖方濟扛了起來
- （右下圖）聖方濟向小鳥傳道

Tips

　　在《聖方濟接受聖痕》的底端還有三幅小畫，都是描繪聖方濟的生平故事。

15

理性
《聖母子與施洗者約翰》

La Belle Jardinière

聖母子與施洗者約翰

拉斐爾　繪

約 1507，1.22 × 0.8 公尺

德農館 1 樓大畫廊

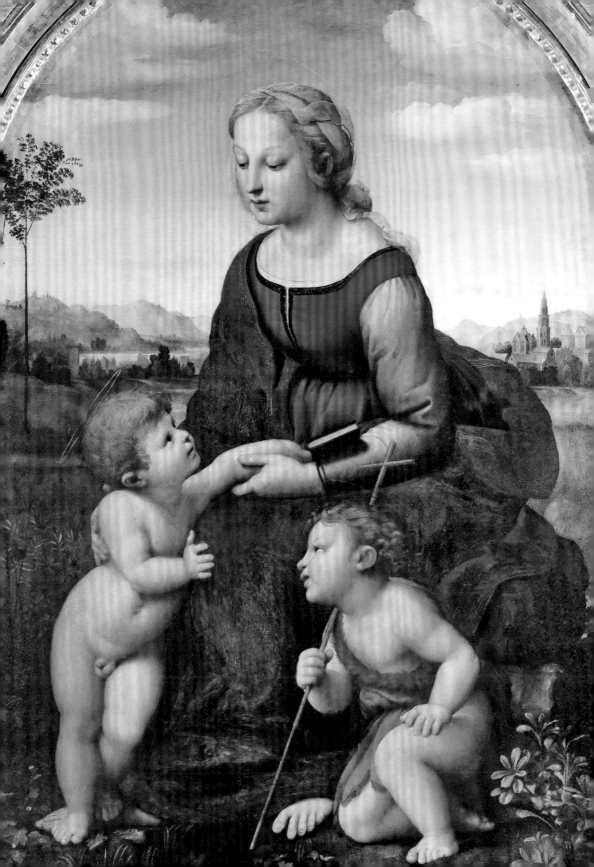

這一小節，我要帶你回到《蒙娜麗莎》的所在地，也就是德農館 1 樓的大畫廊。因為那裡還有一幅你絕對不可錯過的珍品，它就是拉斐爾的《聖母子與施洗者約翰》。

符合現代人審美觀的《聖母子與施洗者約翰》

上一小節我講過，從喬托的宗教繪畫開始，畫裡出現了自然和情感的元素。

而這一小節的《聖母子與施洗者約翰》同樣也是描繪宗教人物的作品。但是你會發現，到了拉斐爾這裡，無論是人物的形象，還是繪畫的整體感受，都已經完全不一樣了。

喬托和拉斐爾相隔了 200 多年，如果說喬托代表的是文藝復興的開始，那麼拉斐爾所代表的就是文藝復興的鼎盛。從喬托到拉斐爾這 200 多年的時間裡，藝術究竟發生了些什麼變化？而這些變化又意味著什麼呢？

我們還是先來看畫。首先，最明顯的一點是，這幅《聖母子與施洗者約翰》已經非常符合我們現代人的審美觀。畫面的中心是穿著紅色衣服、藍色外袍的「聖母瑪利亞」，她看上去也不過就 20 來歲，長得非常漂亮，又很溫柔。聖母坐在一塊岩石上，她的右手挽著一個胖乎乎、白嫩嫩的光屁股小孩，那就是她的兒子耶穌。在聖母的左腿邊還蹲著另外一個小孩，那其實是耶穌的表哥聖約翰。

整幅畫的背景是一片非常寧靜祥和的田園風光，讓人看著就覺得心曠神怡。

● 拉斐爾・聖齊奧（Raffaello Sanzio, 1483 - 1506）自畫像
◎ 1504 - 1506，47.5 × 33 公分
Ⅺ 佛羅倫斯烏菲茲美術館

世俗化的《聖母子與施洗者約翰》

如果我們拿這幅《聖母子與施洗者約翰》，和上一小節的《聖方濟接受聖痕》稍微做一下比較，你就會發現在拉斐爾的畫裡，已找不到任何中世紀繪畫的痕跡。畫面的背景不再是金色，畫裡所有人物的身體比例都真實到無可挑剔。

這幅畫裡的聖母，她有著鵝蛋形的臉，櫻桃小嘴，高鼻梁，白皙的皮膚，還有淡金色的頭髮。從她的髮型到頭紗，再到身上所穿的衣服，都是當時義大利最為流行的女性裝扮。

所以拉斐爾所創造的這個聖母形象，讓人覺得她不再是高高在上的神，她就像是你走在當時的義大利街頭，偶爾看到的一位美麗而且優雅的姑娘。畫裡的兩位小孩也是，他們都非常天真可愛，看著他們就忍不住想要去捏一下。

拉斐爾選了一個很日常的場景：聖母正坐著看書，耶穌小寶寶跑過來找媽媽，於是聖母就把書闔上了，還伸出了雙手，想要去抱抱他。聖母的眼神裡充滿了溫柔和慈愛，而小耶穌的表情也是天真無邪、充滿信任感。這樣的母子親情，任何人一看就能懂，而且還會被深深打動。

所以說，相比《聖方濟接受聖痕》，這幅《聖母子與施洗者約翰》，畫裡所包含的情感力量明顯更加豐富和突出。

● 《聖母子與施洗者約翰》局部－聖母

《聖母子與施洗者約翰》局部 – 耶穌

在這幅畫裡，還有一個非常有趣的地方。你仔細看的話，會發現，這三個人的頭上是有光環的，這象徵著他們神的身分，只是筆觸非常細，光也很微弱。

不知道你還記不記得，我上一小節所講的，在中世紀的繪畫裡，畫家都會在聖人的頭上畫一個金色的大圓盤，也同樣是為了表現他們神的屬性。像喬托所畫的聖方濟和耶穌，頭上都有頂著大圓盤。

但是你看，到了拉斐爾這裡，光盤早已經不見了，只是留下一個光環而已。 而且他所畫的光環，你不仔細看都看不出來。從這一點上你也能看出，其實《聖母子與施洗者約翰》這幅畫已經非常世俗化了。

理性的力量

世俗化、關注人的本身和情感，這些都是文藝復興非常明顯的特徵，其實在《聖母子與施洗者約翰》這幅畫裡，也表現得很清楚。不過，僅僅看到這一步，那麼你對這幅畫的理解還是不到位。你有沒有想過一個問題：既然已經發現了人的重要性，那拉斐爾為什麼還要畫聖母和耶穌呢？直接畫普通人不是更好嗎？

要回答這個問題，首先就要搞清楚，宗教題材的繪畫在文藝復興以及它之後的時期裡，到底有著什麼樣的意義？

上一小節我已提到，中世紀的時候，宗教繪畫的功能就是傳教。到了文藝復興之後，這一點確實發生了改變，但這並不意味著宗教畫不重要了。事實上，一直到 18 世紀末，宗教還一直被認為是最高級的繪畫題材，它表達的是莊重、崇高的內容。特別是在文藝復興時期，當時的人認為，藝術家必須具有真正的理想和信仰，而他們的作品也就是他們靈魂的展現。

另外，藝術家創作的宗教繪畫，畫裡的這些聖人在文藝復興時代，也是不能完全被當作「人」來看待的。他們更多的是某種理想的象徵，比如真理、秩序、道德，等等。所以你可以這樣理解，在文藝復興時期，藝術家的宗教繪畫所展現的，其實就是他們的理想和信仰。

就拿拉斐爾的《聖母子與施洗者約翰》來說，他把聖母畫得像一個真實的人，絕不是因為聖母真的就長這個樣子，也不是因為這個溫柔美麗的女性，她有跟聖母一樣的地位。拉斐爾所做的，其實就是用畫裡的聖母來實踐他的理想，那就是「寫實」。

古希臘人曾經用最完美的人體來塑造他們的眾神，這一點啟發了文藝復興的大師們，其中就包括拉斐爾。所以，他們才開始去解剖人體，去描繪人體真實的模樣，因為他們想要嚴謹地探索這個世界，他們渴望真實。這是藝術家的責任，但同樣，也是他們在表達自己對上帝的信仰。

而這種嚴謹，其實和科學家的嚴謹是一致的。不信你看，在《聖母子與施洗者約翰》裡，對大自然的注重就非常明顯。畫的前景裡，那些花花草草被描繪得十分細緻，你都能看出它們的類別，比方說那裡面就有紫羅蘭。而在畫的背景裡，風景也非常寫實，左邊有湖泊和山脈，右邊是個小村莊，你甚至都能看見村莊裡的屋頂和鐘樓。

另外在這幅畫裡，拉斐爾還運用了非常漂亮的幾何構圖和線性透視法，非常有科學精神。你看畫裡的三位主角，他們所形成的就是一個金字塔結構，這種構圖會帶來穩定感，在繪畫中很常見。

另外，整個畫面從遠到近，背景和人物的比例都是按照「線性透視法」的規則來安排。這樣就不會像上一小節的《聖方濟接受聖痕》那樣，出現比例不對的情況。說到「線性透視法」，它的原理你應該聽說過，主要就是人看東西的時候，只要是平行的直線，延伸到遠處的話，最終都會匯聚到一個點上，這個點就叫作「消失點」。

那麼，該如何將透視法運用到畫裡面去呢？其實非常簡單。畫家先確定消失點的位置，隨後根據這條定理可以精確計算出，畫中某個位置的物體，它在人類視覺中所呈現的大小。如果再配上顏色和圖形的構造，那畫家就可以非常完美地在平面上呈現出立體的世界了。

其實，無論是線性透視法還是人體解剖，它們的出現更是讓文藝復興時期的畫家們開始相信，人是有能力追求真理的。

人類也因此重新認識了大自然，並且感到非常興奮和自豪。從這個意義上來講，文藝復興的繪畫不僅散發著人性的光輝，更散發著理性的光芒，因為它成為人們認識世界的一個重要途徑。

很多人一直都以為，文藝復興就是宗教和科學，或者是宗教和人的鬥爭。但是拉斐爾的這幅《聖母子與施洗者約翰》讓我們看見，文藝復興其實就是人類開始對自己有了信心，並且嘗試去發掘真理的過程。畫裡這位美麗而又真實的聖母，讓我們看到了人的理性、創造力還有那無限的潛能。

結 語

首先，拉斐爾的這幅名畫描繪的是一個宗教人物「聖母瑪利亞」。但是，這位聖母和中世紀甚至是喬托時代的聖母完全不一樣。她的長相、打扮還有表情都非常真實、動人。這反映出當時的社會對現世的生活，以及人性的重視。

其次，以拉斐爾為代表的多數文藝復興畫家，他們的繪畫都非常寫實，並且充滿了科學精神。這背後反映的其實是他們對真理的追求，更重要的是，他們還展現出理性的力量，證明人類可以憑借自己的能力，更加深刻地認識這個世界。

思考題

拉斐爾筆下的聖母是出了名的美，這種美可說是超越時空的，不知道在你的心目中，什麼樣的美才是比較耐看的呢？

● （右圖一）《垂死的奴隸》（*l'Esclave mourant*）
◎ 米開朗基羅・博納羅蒂（Michelangelo Buonarroti, 1475 - 1564），1513 - 1515，2.28 公尺
Ⅹ 德農館地面樓 403 號展廳
© GRANGER ACADEMIC/TPG

● （右圖二）《反抗的奴隸》（*l'Esclave rebelle*）
◎ 米開朗基羅・博納羅蒂，1513 - 1515，2.09 公尺
Ⅹ 德農館地面樓 403 號展廳

　　「文藝復興三傑」在羅浮宮裡的作品，我已經講完了達文西和拉斐爾，至於米開朗基羅，他其實也有兩座雕塑存放於羅浮宮，那是他為教皇朱力斯二世的陵墓所創作的雕塑《垂死的奴隸》和《反抗的奴隸》。

理性・《聖母子與施洗者約翰》

享樂
《迦拿的婚禮》

Les Noces de Cana

迦拿的婚禮

維洛尼塞　繪

1563，6.77 × 9.94 公尺

德農館 1 樓 711 號展廳

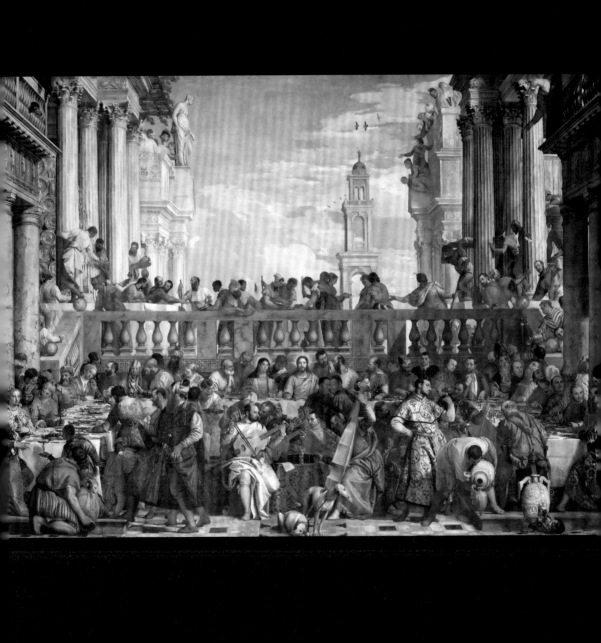

這一小節我要帶你去看羅浮宮裡最大的一幅畫，它就被掛在《蒙娜麗莎》的對面，那是由威尼斯的天才畫家維洛尼塞所畫的一幅巨作：《迦拿的婚禮》。接下來，讓我們一起走近這幅畫，穿越到繁華的威尼斯，去看一下熱鬧的上層階級生活。

這幅畫真不愧為羅浮宮第一大的畫作，面積接近 70 平方公尺。如果把它放平在地上，都夠建一間兩房的房子了。這是拿破崙當年從威尼斯搶回來的，因為畫實在是太大了，拿破崙不得不將它一劈為二才運回了羅浮宮。

充滿世俗氣息的宗教畫

維洛尼塞之所以會畫一幅那麼大尺寸的作品，就是想把熱鬧的大場面全部裝進去。這幅畫所展現的，一眼望去就是一場熱鬧非凡的狂歡 Party！主人大擺宴席，賓客有說有笑，現場還有各種遊戲和樂隊伴奏。維洛尼塞最擅長的就是描繪這樣的場景。但仔細一看，你又會發現，畫面的中間有個熟悉的身影。他是誰呢？是耶穌。耶穌一本正經地坐在畫面正中央位置，他的右手邊還坐著聖母，這兩個人的頭上都散發著金光，以此來象徵他們是神。

那麼，為什麼這對聖母子會去參加一場世俗的狂歡 Party 呢，到底是怎麼回事？

● 保羅・維洛尼塞（Paolo Veronese, 1528 - 1588）自畫像
◎ 1558 - 1563，63 × 50.5 公分
☒ 埃爾米塔日博物館（Hermitage Museum）

享樂・《迦拿的婚禮》

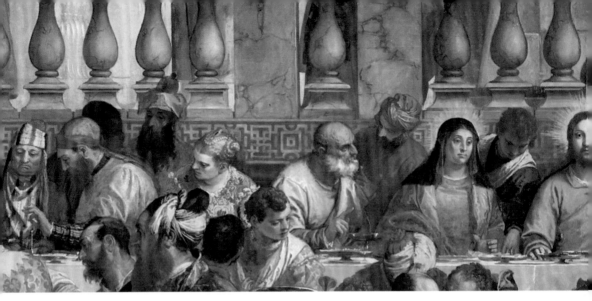

● 《迦拿的婚禮》局部－耶穌坐在畫面正中央位置，他的右手邊坐著聖母

其實，這幅《迦拿的婚禮》描繪的是一個《聖經》故事，講的是耶穌和聖母經過約旦河邊的迦拿時，受邀去參加一場婚禮。但是酒在婚宴上忽然被喝完了，耶穌就展現了一個神蹟──把水缸裡的水都變成了酒。

所以這幅畫，其實是一幅宗教主題的繪畫，是威尼斯的聖本篤修道院委託維洛尼塞繪製的。畫作完成後，修道院就一直將它掛在食堂的牆壁上。

其實，如果再仔細看這幅畫，你還能發現一些其他的宗教元素。比方說，在耶穌的身後，僕人們正在樓上切肉，這就象徵著耶穌是為了人類而犧牲的羔羊。另外，婚宴本身也有象徵意義，它代表著教會和全人類的結合會帶來恩賜與真理。同時，婚宴的圓滿也象徵了天國的幸福美好。

「迦拿的婚禮」這個主題，在宗教繪畫中是很常見的。

但維洛尼塞的這幅宗教畫，好像只是拿這個主題做一個藉口，剩下的全部是他自己的自由發揮。所以，這幅《迦拿的婚禮》最大的特點是，它描繪了一個充滿世俗氣息的大場面，這在以往的宗教畫裡是非常罕見的。

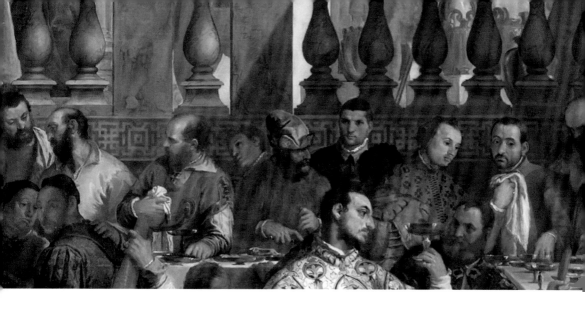

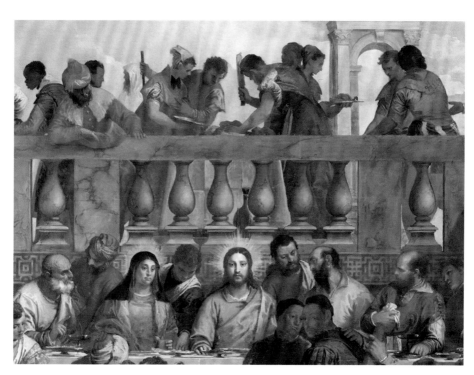

● 《迦拿的婚禮》局部－在耶穌的身後，僕人們正在樓上切肉

《聖經》中所寫的《迦拿的婚禮》，是發生在一個窮苦人家的故事。因此婚禮的規模不可能像維洛尼塞畫得那樣，又大又奢華。很多畫家都曾畫過這個主題。舉個例子，西班牙畫家胡安‧德‧法蘭德斯（Juan de Flandes）也畫過一幅《迦拿的婚禮》，大概比維洛尼塞早了近 60 年。那畫面可要樸素多了！畫裡就是六個人圍在一張方桌子旁邊，桌上只放著一塊麵包，完全沒有別的食物。而且畫裡的人穿衣打扮都很簡單，甚至有點清貧。更重要的是，他們也沒有在慶祝婚禮，所有人都望著耶穌，就想看他是怎麼把水變成酒的。

　　我們再來看看維洛尼塞的這幅畫，場面大得就像是一幕華麗的舞台劇。他將整個宴會的場景放在一個古典建築的大庭院裡，還分了上下兩層樓。整幅畫容納了 130 多個人。這種超級盛大的場面，再配上明亮豐富的色彩，實在是太奢華了。

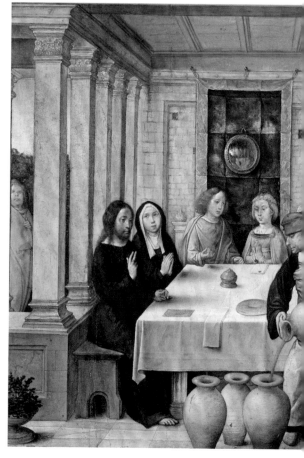

● 《迦拿的婚禮》（ *The Marriage Feast at Cana* ）
◎ 胡安‧德‧法蘭德斯（Juan de Flandes, 1460 - 1519），1500 - 1504，20 × 15 公分
Ⅺ 紐約大都會博物館（Metropolitan Museum of Art, New York）

而且，來參加這場婚禮的賓客也都來頭不小。他們之中，有修道院的僧侶，也有各國的貴族，還有很多都是來自中東地區的外國人，他們一副東方人的打扮，包著頭巾，留著長鬍子。

就連婚禮的主角——坐在畫面最左邊的新郎，也包著頭巾，所以這場婚禮真的是非常「國際化」。除了賓客，畫裡還有正忙著端茶遞水的僕人們，以及專門來到宴會現場助興的人員，比方說在宮廷裡專門逗人開心的侏儒，還有正為婚禮演奏的樂隊，等等。在這裡順便說一下，樂隊裡那位穿著白衣服，正在拉古提琴的就是畫家本人。

來參加宴會的賓客，都打扮得非常漂亮，他們穿著最高檔的絲綢錦緞，簡直是光彩奪目。還有他們身上戴的那些首飾，絕對高端、大氣、上檔次！首飾上都鑲有非常罕見的寶石，或是晶瑩剔透的珍珠。

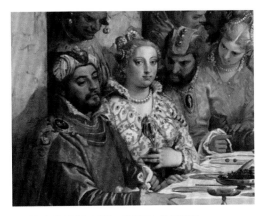

● 《迦拿的婚禮》局部－畫面最左邊是新郎

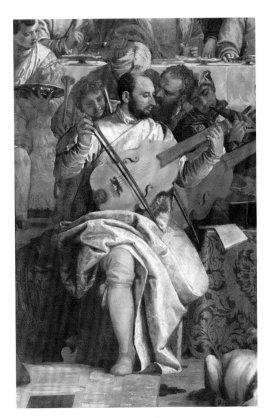

● 《迦拿的婚禮》局部－畫家本人

享樂‧《迦拿的婚禮》

接著我們再來看餐桌上那些好吃的食物，台子上擺滿了魚、肉、水果、起司等各種食物，看上去就讓人很有胃口。而且每一位客人都有屬於自己的餐具，非金即銀。他們喝酒所用的淺口玻璃杯，也是所有威尼斯玻璃杯中最昂貴的。今天你在威尼斯還能買得到，只是每個杯子的售價都在四萬元新臺幣以上！

但最誇張的，還是坐在新人旁邊，那位穿著藍衣服的女人，她的左手正拿著一根牙籤在剔牙。關鍵就在那根牙籤居然是用黃金做的，在畫裡閃閃發光！

上面我所講的這些，都是對這場豪華 Party 的描寫。但這幅宗教畫最重要的主題，也就是耶穌在婚禮上所展現的將水變成酒的神蹟，維洛尼塞只留下了兩個小小的暗示，如果我不講，你恐怕很難看出來。

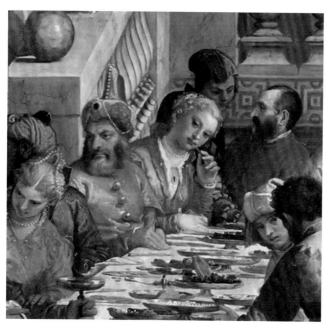

● 《迦拿的婚禮》局部 – 穿藍衣服的女人手拿黃金做的牙籤

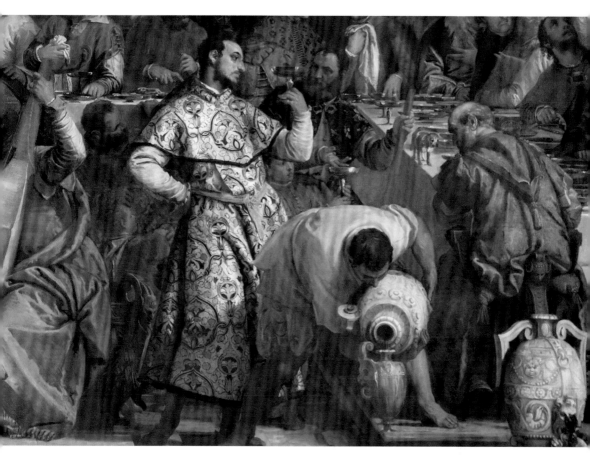

● 《迦拿的婚禮》局部 – 水變成酒

　　第一個暗示在畫面的右下角，有一位穿著黃色衣服的僕人，他正抱著一個大水缸往外倒水。仔細看那倒出的水的顏色，其實已經變紅，證明耶穌已經將水變成酒了。第二個暗示，是在僕人後面，那位穿著白色衣服的主管，他看著杯子裡的酒，表情非常疑惑：明明剛才還是水，怎麼一下子就變成酒了？

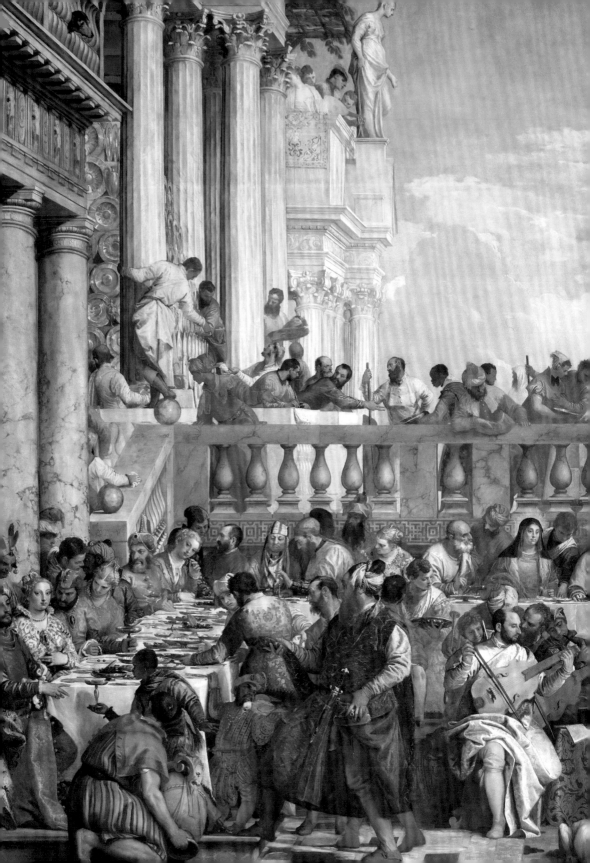

威尼斯人的特質

你應該會覺得，這雖然是一幅宗教畫，但宗教意味少得可憐，完全被世俗生活掩蓋了。宗教在維洛尼塞的這幅畫裡就是一個幌子，他真正想畫的，就是那豪華宴會中形形色色的生動人物，他想要重現的是威尼斯的上流社會生活。而且畫家在描繪這些內容時，也沒有表現出什麼批判的態度，反而是一副很熱愛的樣子。

的確，威尼斯人對世俗享樂是充滿熱情的。即便是在中世紀，基督教處於權力巔峰時，威尼斯人照樣我行我素，他們經常掛在嘴邊的一句話就是：「我們首先是威尼斯人，隨後才是基督徒。」

那我們不禁要問，威尼斯人這種崇尚自由以及享樂的態度是怎麼來的呢？

這就要說到威尼斯的立國之本了。威尼斯這個地方就是一個海灣中的淺灘，完全沒有耕地去發展農業。威尼斯人為了生存硬是被逼著去發展貿易，所以，貿易才是這個國家的安身立命之本。

威尼斯人是地地道道的商人，商人重利而且務實。為了保證政治不干預商業，避免獨裁，威尼斯在 1200 年間一直都是共和政體。同樣，他們也決不允許宗教來干預商業，無論基督教在外面怎麼折騰，宗教戰爭也好，異端審判也罷，在威尼斯依然是歌舞昇平，一片祥和。也難怪教皇自己都會感慨，說：「我無論在哪裡都是教皇，唯獨在威尼斯不是。」現在你應該能明白，威尼斯由於它商業帝國的屬性，讓它在思想上相對自由，社會氛圍也比較輕鬆，所以這裡的人，天生性格就很開朗，喜歡喝酒狂歡，享受生活。這才會有這幅畫中那麼奢侈的宴會場景。

這同時也解釋了上面所說的，為什麼賓客裡會有那麼多東方人的打扮。因為威尼斯是做地中海貿易的，很多客戶都不是歐洲人，他們來自東方。威尼斯在很長的一段時間裡壟斷了東方貿易，它曾經是歐洲經濟最發達、最有錢的國家。

威尼斯畫家們的色彩

從表面上來看這幅畫，我們所看到的僅僅是維洛尼塞畫出來的那些珠寶和財富，但其實畫作自身的成本就高得嚇人！我前面就提過，賓客們穿的衣服都是當時最高檔的絲綢錦緞，而且顏色光彩奪目。但那個年代畫家可用的顏色就那麼幾種，合成顏料還沒有被發明出來，他們用的都是從礦石或者植物中研磨出來的顏料粉。

像畫裡天空的藍色，就是由阿富汗的青金石磨成的；綠色，則是來自俄羅斯的孔雀石；朱紅色，很有可能是由中國的朱砂磨出來的。這些珍貴的顏料，在當時就和黃金一樣貴，你能想像：要塗滿這 70 平方公尺的畫作得花掉多少錢啊，這可是巨大財富的象徵！

不是只有這幅畫是這樣，或者只有維洛尼塞的畫才這樣。實際上，威尼斯畫家們的作品，色彩豐富是出了名的。除了維洛尼塞，在羅浮宮裡，你還可以看見另外兩位威尼斯的大師提香和丁托列多的作品。

整體來說，他們的畫都是色彩艷麗、熱情奔放的。而觀賞者也總能從他們的畫中感受到世俗生活的樂趣所在。威尼斯的畫家透過他們的作品，好像在驕傲地告訴所有人：快樂地生活，也是人生價值的一部分。

結　語

　　第一，這幅畫其實是一幅宗教題材的畫作，但宗教意味卻非常弱。整體來看，它描繪了威尼斯上流階層的奢侈生活，反映了威尼斯人樂於享受、喜歡熱鬧的性格。

　　第二，繁華的享樂生活，展現了世俗力量的強大，這和威尼斯的商業帝國屬性是分不開的。總的來說，威尼斯人生活在一個相對寬鬆、自由以及富裕的環境之中。

　　第三，威尼斯繁榮的商業環境，給了畫家們很大的創作自由，他們在色彩和風格上的創新，對後來歐洲藝術的影響是非常深遠的。

思考題

　　這一小節裡，我講到了威尼斯畫家們的作品都非常重視色彩，這一點和以「文藝復興三傑」為代表的佛羅倫斯畫派就很不一樣。這裡有一幅達文西的《施洗者聖約翰》，你能不能試著做個比較呢？

● 《施洗者聖約翰》（*Saint Jean Baptiste*）
◎ 達文西，約 1513
Ⅺ 德農館 1 樓大畫廊

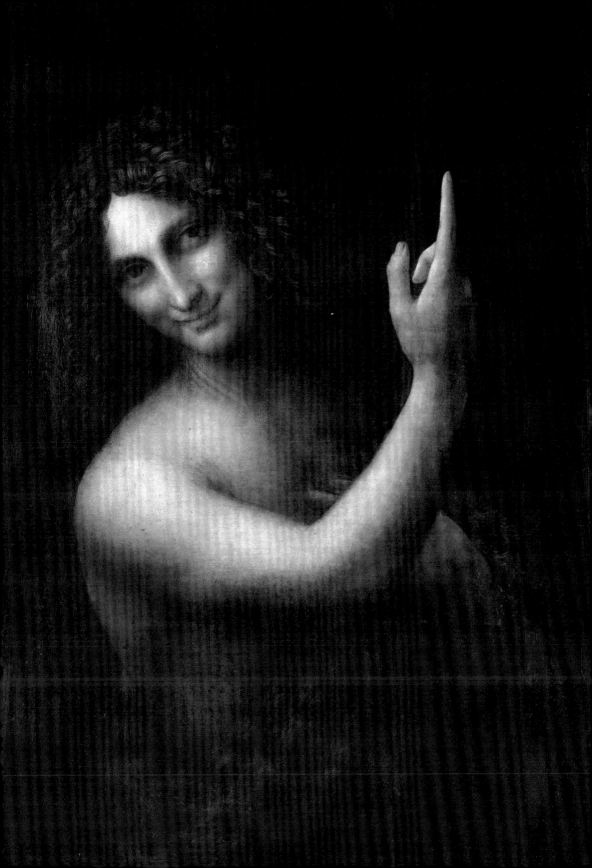

17

財富
《放款人和他的妻子》

Le prêteur et sa femme

放款人和他的妻子

馬西斯 繪

1514，70 × 67 公分

黎塞留館 2 樓 814 號展廳

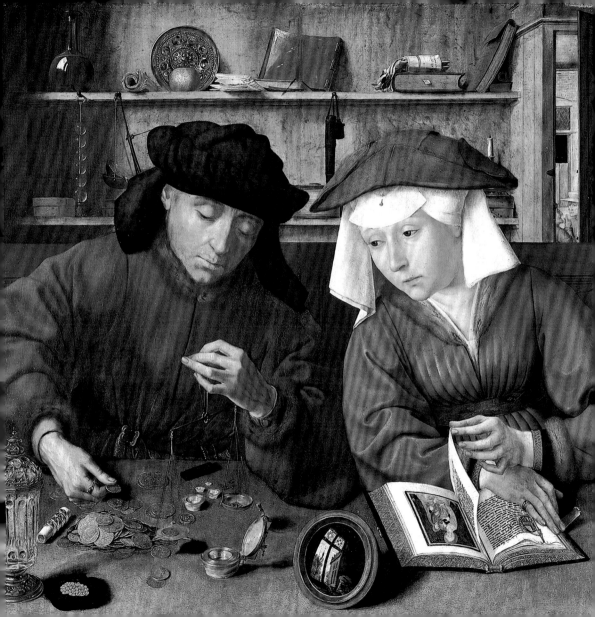

這一小節，我想帶你去看一幅來自尼德蘭地區的傑作，它就是——昆丁 馬西斯的《放款人和他的妻子》。這幅畫在羅浮宮裡的座標是黎塞留館 2 樓的814號展廳。

所謂的尼德蘭地區，主要是指現在的比利時、荷蘭，以及盧森堡那一片區域。

風俗畫在歐洲畫壇的流行

《放款人和他的妻子》這幅畫有個非常特別的地方，那就是畫裡主角的身分變成平民了。要知道，文藝復興以來的幾百年，歐洲繪畫的主角一般都是聖人或者王公貴族。這並不難理解，因為畫家是受到委託才會去創作的，而委託人往往都是教會、皇室，以及權貴階級。

但這幅畫表現的是一對平凡的商人夫婦，他們坐在自家經營的錢莊裡認真工作著，很像現代企業宣傳照。也正是從這幅畫開始，以社會人物為主的風俗畫開始在歐洲畫壇流行了起來。別看它只是一幅小小的畫作，其背後隱藏的可是資本主義崛起的這股潮流。

我們還是先來看畫，這幅畫並不大，長和寬都是半公尺多。它顯然比較適合狹小的民宅，不適合掛在寬敞的教堂或皇宮裡。

這幅畫的創作年代是 1514 年，畫裡所描繪的錢莊位於比利時的安特衛普，在現代也是一個非常重要的港口城市。在馬西斯生活的年代，這個港口城市就已相當繁榮。由於港口貿易的需要，安特衛普有著大量的私人錢莊，這也造就了富裕的商人階層。這些商業精英們非常喜歡風俗畫，因為那些作品更貼近生活，也可以保存留念。他們常常用這些畫來裝飾自己的房子，畫裡的主角夫婦就是其中之一。

● 昆丁・馬西斯（Quinten Matsijs, 1466 - 1530）肖像畫
◎ 約翰尼斯 維里克斯（Johannes Wierix, 約1549 - 1615），約1564 - 1615，15.3 × 12 公分
Ⅹ 博伊曼斯 范伯寧恩美術館（Museum Boijmans Van Beuningen）

錢莊的老闆夫婦位於畫面中央，他們身前是一張辦公桌，身後還有一個木架子，桌子和架子上都放了不少東西，而且這些東西都很有趣。錢莊的老闆左手拿著一個天秤，正在秤錢幣的重量，想看看它們是否達到了法定的含金量。而且為了盡可能地做到測量準確，他將天秤吊得非常緊，左手的五根手指都緊張得繃了起來！

　　仔細看那些錢幣的圖案，會發現它們是來自不同國家的，有法國、英國、神聖羅馬帝國等等。當時的安特衛普，每天都會有攜帶外幣的商人來這裡做貿易。這些商人到了之後做的第一件事，就是去錢莊兌換貨幣，可見這位老闆的生意相當興隆。

　　在老闆夫婦的辦公桌上，擺滿了貴重的物品。其中有一個小小的黑色絨布袋，裡面就裝滿了閃閃發光的珍珠，旁邊還有四個鑲嵌著名貴寶石的戒指。因為錢莊還會有放貸業務，所以這些珠寶很可能就是客人拿來抵押的物品。

　　這對夫婦的穿著表面看上去並不是很華麗，但是所有的細節可都是在展現著富有！他們穿著的衣服、領子和袖子上都有毛皮的滾邊，手上也都戴著鑲有寶石的戒指，老闆娘的頭紗上還有一個純金的別針。

● 《放款人和他的妻子》局部

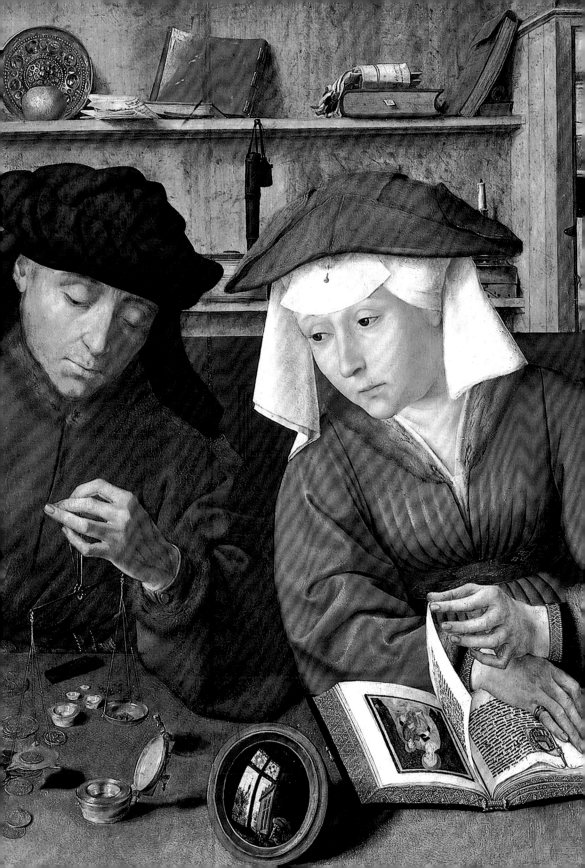

上面我所講的這些，大致就是這幅畫的主要內容。那些代表財富的錢幣、珍珠或寶石，很明顯反映了這對夫婦富裕的生活。不過，這並不是理解這幅畫的關鍵，我要提醒你注意的是主角本身。

你想一下，如果你專門請了攝影師來給你拍照片，你肯定會好好整理自己的形象，隨後跟攝影師討論該用什麼姿勢、展現什麼表情……而最終出現在照片裡的形象就是你們精心設計的結果，哪怕這位攝影師是在拍「快照」，那也是有目的性的。

那麼這對錢莊夫婦請人給他們畫像也是一樣的道理。但最終馬西斯將他們呈現出來的模樣是非常寫實的。畫家並沒有對他們進行美化，比如把他們裝扮成歷史人物或權貴之類的，也沒有將他們畫得更好看一點，就像現在的婚紗照那樣。馬西斯最終選擇的，還是這對夫婦在日常工作中最平常的樣子，那就是數錢！

這不光是畫家一個人的創意，其中肯定還有委託人的意願，當然也包含了當時整個社會的共識。那就說明，這個數錢的造型雖然算不上優雅、高貴，但也肯定是體面的，是被世人所認可的。從這一點上，你就能感受到當時尼德蘭那種非常務實的社會氛圍。

不過，這也很容易讓人產生誤解。很多人會以為，這幅畫純粹就是一幅表現世俗生活的作品，其實不是的。

畫中暗藏玄機

馬西斯在這幅畫裡暗藏了很多寓意，而且都有很深的宗教意味。這一點是很難被發現的，因為尼德蘭的畫家們有一個特點，就是非常喜歡精細地去描繪風景、衣服、零碎的小物件等等。同時他們還會為這些物件賦予很含蓄的象徵意義，就好像在跟觀眾玩捉迷藏一樣。現在我就帶你去把這些謎底揭開：

首先，仔細看他們兩個人的表情，都不太自信。尤其是妻子，她的眼神中充滿了憂慮。而解開謎題的線索就是她手裡正在翻著的那本書，它可不是一本普通的書，書被打開的那一頁上面畫著聖母子的肖像，所以那是一本祈禱書。

這樣就能理解妻子為什麼憂慮了，因為她害怕。在《聖經》中，放貸一直是被詛咒的，因為放貸者並沒有生產任何實際的東西，只是靠錢來生錢。所以在當時的信仰裡，這種開錢莊的人死後是必然要下地獄的。而且，安特衛普這個地方又不像威尼斯，教會在當地的影響力還是非常大。

我們接著再看，在這對夫妻的身後，那個木架子上放著很多物品，這些都被畫家精心設計過。比方說蘋果，它所代表的是亞當和夏娃偷吃的禁果，它在提醒人類，他們所背負的原罪。

● 《放款人和他的妻子》局部－妻子憂慮的眼神

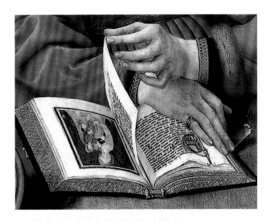

● 《放款人和他的妻子》局部－祈禱書

● 《放款人和他的妻子》局部 – 木架上的物品

　　蘋果左邊還有一個水晶瓶，它通常象徵的是聖母的純潔。在架子的最右邊，還有一支熄滅的蠟燭，這其實就是在諷刺世俗，它在暗示人們：死亡是注定會到來的，為什麼還要如此地執著於金錢呢？

　　所以這幅畫有可能隱藏得最深的含義是：雖然這對夫婦遇到了好時機，賺了很多錢，他們也不太可能放棄現有的生意。但同時呢，基督教的教義又令他們感到深深的不安和害怕。

　　這種宗教和世俗的強烈衝突，一直在煎熬著他們。是該繼續追求財富呢？還是要堅持自己的信仰？我想，他們是真的不知道，同樣，馬西斯在這幅畫裡也沒有給出明確的答案。

　　不過，如果我們用歷史的眼光，回頭再去看這幅畫，答案就很清晰了。

其實《放款人和他的妻子》恰好處在一個轉折性的時間點上。在這幅畫完成之後的第三年，也就是 1517 年，德國的馬丁・路德（Martin Luther）就發動了宗教改革，基督教從那時起分裂成了天主教和新教兩大教派。

新教的出現終於讓這些商人擺脫了枷鎖。因為新教，尤其是喀爾文教派（Calvinists）宣稱：一切職業，不分貴賤，都能榮耀上帝！從那時起，被壓抑了 1500 多年的商人階級，尤其是金融業商人，他們的道德枷鎖就被徹底解開了。而這個時期也成為西方資本主義的開端。

這幅畫裡其實還隱藏著一個很好玩的彩蛋。那就是在辦公桌上的凸面鏡。你一定要記得仔細去看凸面鏡裡反射的畫面，它描繪了一個在窗前閱讀的男人，你甚至還能看見窗子後面的房子和教堂。這個凸面鏡在畫裡，直徑不過 10 公分，在那麼小的面積上，竟然能畫出這樣真實細緻的場景，簡直是不可思議！

或許是受到中世紀「細密畫」的影響，16 世紀尼德蘭的畫家們一直很喜歡描繪這樣的細節。其中最具代表性的就是揚 凡 艾克，他是最早一批使用油調和顏料粉的人，那才是真正的「油畫」。在他之前的藝術家還是用蛋黃或者蛋清來調顏料粉，被稱為「蛋彩畫」。由於油畫的乾燥速度很慢，畫家就可以慢慢地去描繪細節，才讓畫裡這種凸面鏡的存在成為可能。

● 《放款人和他的妻子》局部 – 辦公桌上的凸面鏡

財富・《放款人和他的妻子》

第一，這是一幅描繪「社會商人」的風俗畫作。畫裡的主角不再是聖人或皇族，而變成了平民。這一轉變反映了當時的歐洲人對現世生活的重視，以及富裕商人階級的崛起。

第二，這幅畫表面看上去是對安特衛普世俗生活的描繪，但畫家在畫裡藏了很多暗喻宗教的物品，表達了宗教和世俗之間的衝突。1517 年的宗教改革後，這種衝突終於得到了緩解，歐洲資本主義的興起也是從那個時候開始的。

思考題

馬西斯還有一幅非常有名的代表作叫《難看的公爵夫人》，畫裡描繪的就是一位非常醜的女人。不知道你對這種描繪醜陋人物的寫實風格，有什麼想法呢？

● 《難看的公爵夫人》（*The Ugly Duchess*）
◎ 馬西斯，約 1513，64.2 × 45.4 公分
✗ 倫敦國家美術館（Nation Gallery, London）

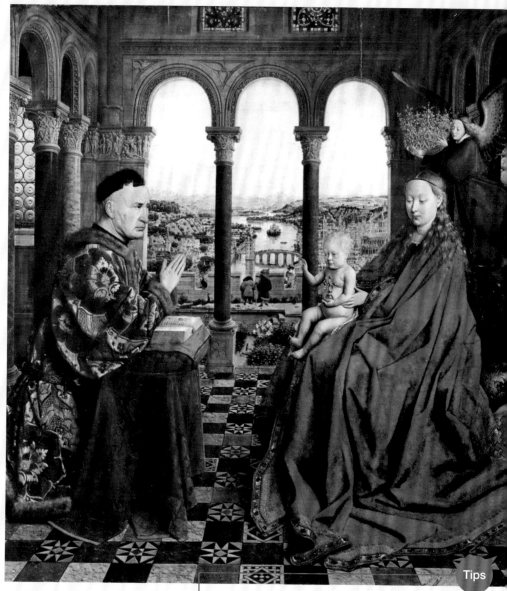

- 《羅林大臣的聖母》（*La Vierge du chancelier Rolin*）
◎ 揚・凡・艾克（Jan Van Eyck, 1385 - 1441），約 1435，66 × 62 公分
Ⅹ 黎塞留館 2 樓 818 號展廳

Tips

其實，羅浮宮裡收藏了一幅揚・凡・艾克的名作，叫《羅林大臣的聖母》，畫裡對細節的精確描繪，也非常值得你好好欣賞。

財富・《放款人和他的妻子》

權力
《瑪麗抵達馬賽港》

Le Débarquement de la reine à Marseille

瑪麗抵達馬賽港

魯本斯 繪

1621- 1625，3. 94 × 2. 95 公尺

黎塞留館 2 樓 801 號展廳

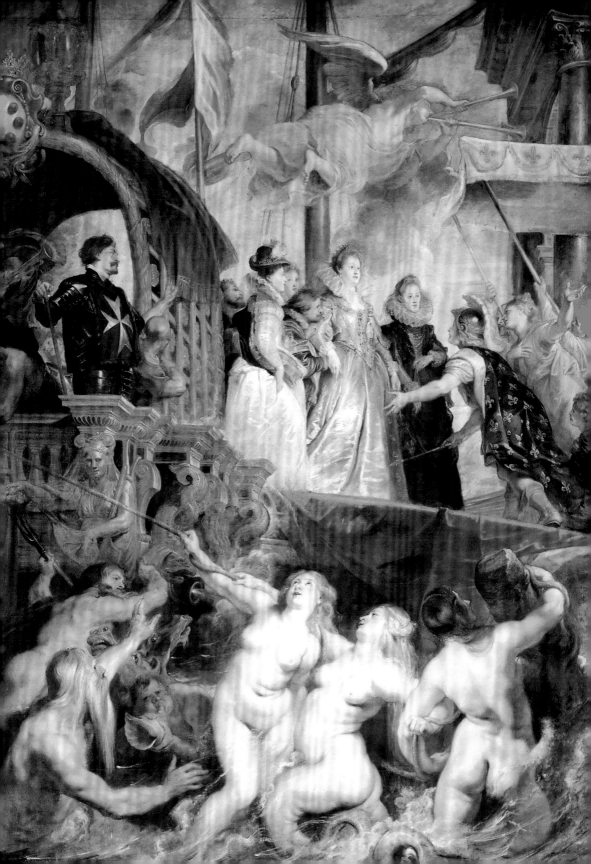

● 黎塞留館 2 樓 801 號展廳
© JOHN KELLERMAN/Alamy/TPG

Le Débarquement de la reine à Marseille

這一小節，我要帶你去黎塞留館 2 樓的 801 號展廳。

當你一走進這間展廳，就能看見兩側的牆上整整齊齊地掛著很多大幅的畫作。總共 21 幅，每幅都有 4 公尺那麼高，而且規格類似，風格也很接近，一看就知道是同一個系列。它們在兩邊的牆上一字排開，非常壯觀！

而我這一小節要介紹的，就是這個系列中最有名的一幅畫作，叫《瑪麗抵達馬賽港》。這幅畫是這個單元裡創作時間最晚的一幅，已經到了 17 世紀。所以它跟之前的四幅畫有個很大的不同點，那就是它已經完全脫離了宗教題材。藝術家可以在畫裡充分發揮想像力，哪怕是創造出完全不存在的人物或場景，都沒有問題。

這一整個系列的畫作都是著名畫家魯本斯的作品。即便你不瞭解美術史，但當你看到這些畫時，也很容易感受到強烈的視覺衝擊力。

這系列的每一幅畫作都十分華麗。用色非常豐富、線條飄逸，而且充滿了動感。畫裡的每一個人，從臉部到身體都被描繪得極其豐滿和漂亮。

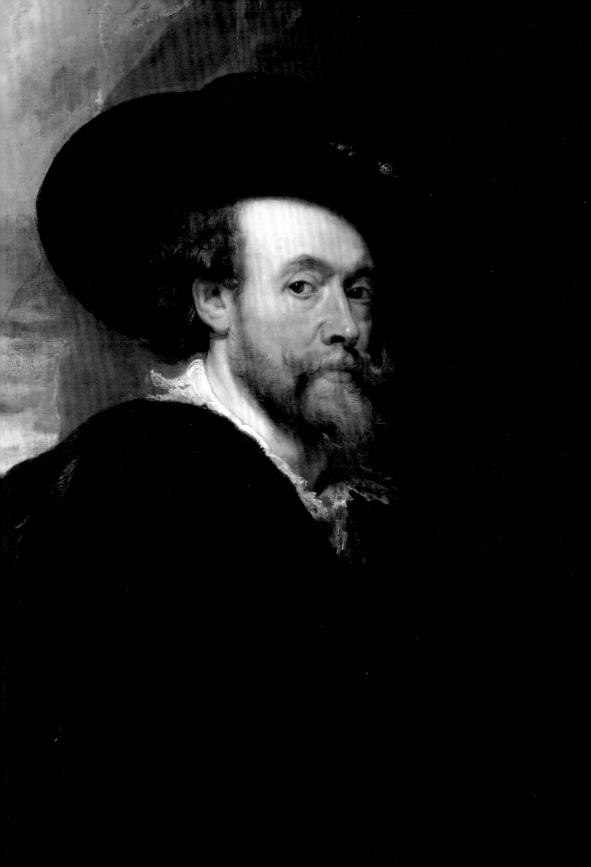

這種華麗隆重的畫風，被後世稱為「巴洛克風格」，深受歐洲各國皇室的喜愛。

魯本斯這一生一直在為歐洲皇室服務，英國和西班牙都曾授予過他爵位，也因此，後人將魯本斯稱為「王之畫家，畫家之王」。

那麼魯本斯在這幅《瑪麗抵達馬賽港》裡，到底畫了什麼呢？畫中的主角是法國王后瑪麗・德・麥第奇，她的丈夫是法國波旁王朝的開創者亨利四世，而她的兒子就是路易十三。畫面描繪的是瑪麗在 1600 年嫁到法國來時，抵達馬賽港的情形。整體來看，畫面分為上下兩個部分，佔據上半部分核心位置的就是瑪麗王后，她從船艙裡慢慢地走出來，身邊圍著十多個人，有護送的，有迎接的。甚至連天上飛著的小天使，也正吹著長喇叭在歡迎她。而畫面的下半部分，描繪的是海裡的眾神和仙女，他們也都跑來迎接瑪麗王后的到來。

如果你是第一次看到這幅畫，腦子裡一定會有一大堆疑問：第一，除了主角瑪麗王后，其他這些人是誰？第二，這到底是不是一個真實的場景？為什麼畫裡既有真實的人，也有神話人物？第三，如果這只是魯本斯畫的 21 幅中的其中一幅，那麼這樣一個系列的大排場畫作，究竟是為了記錄什麼重要的事情？

我一個一個來回答。

首先來數一下畫裡出現的人，數完你可能會嚇一跳，這幅畫裡竟然有 20 來個人，但畫面一點都不擁擠，可見魯本斯的構圖能力多麼厲害！那些天上飛的、海裡游的，一看就不是真人，這些我稍後再講。我們還是先來集中看畫面的上半部分，就是那些看上去比較像真人的人吧。

● 彼得・保羅・魯本斯（Peter Paul Rubens, 1577 - 1640）自畫像
◎ 1623 - 1615，91.3 × 70.8 公分
ℵ 澳洲國家美術館（National Gallery of Australia）

權力・《瑪麗抵達馬賽港》

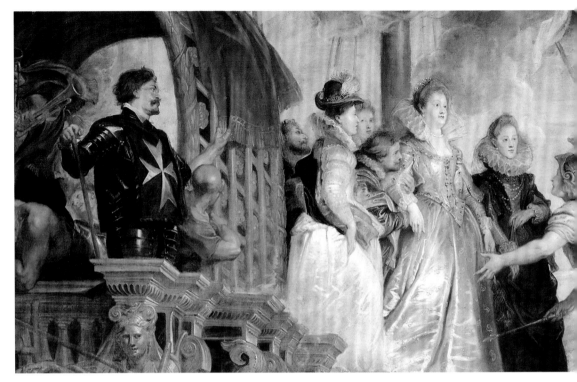

● 《瑪麗抵達馬賽港》局部

　　為什麼說他們看上去「比較像真人」呢？是這樣的，瑪麗王后的左右兩邊，是陪著她的姐姐和嬪嬙，而那位站在船上穿著黑衣服的是守衛，這些都是歷史上的真人。但旁邊的那兩個人就不是了，其中一個人披著藍色的斗篷，上面繡滿了代表法國皇室的鳶尾花，另外一個人頭上戴著城牆形狀的頭冠，他們就不是真人，而是擬人的形象，分別象徵著法國和馬賽。

　　魯本斯為什麼要用「擬人像」這種手法呢？其實也是沒辦法，當年瑪麗王后到馬賽港的時候，丈夫亨利四世應該要來迎接，結果他卻陪著小情人去旅行了，過了一個月才來。魯本斯不想捏造事實，但他也要討王后開心，於是他才畫了法國和馬賽這兩個虛擬的人物形象歡迎瑪麗到來，這樣兩邊都能擺平了。這兩個虛

擬人像非常直白地揭露了這場婚姻的本質，那就是「政治聯姻」。這其實也很正常，在真實的歷史中，歐洲皇室的婚姻基本上都是根據各種現實力量來安排的：權力、財富、軍事實力等，瑪麗和亨利四世當然也不例外。

當時的法蘭西剛結束了漫長的宗教戰爭，國庫空空，亨利四世很需要錢，而佛羅倫斯著名的麥第奇家族剛好能為他解決這個問題。瑪麗·德·麥第奇嫁過來時帶了巨額的嫁妝，據說相當於法國一年的國家財政，另外還有 18 艘大帆船護送，隨行人員都有上千。當然，麥第奇家族也不吃虧。這個靠著銀行業起家的大家族一向都很清楚，金錢只是工具，而權力才能固化他們的力量和地位。所以麥第奇家族一向的策略都是朝著教權和王權靠近。

這樣的政治婚姻，不幸福是常有的事。瑪麗剛嫁來法國時，亨利四世就對她很冷淡，後來對她的態度也一直沒好轉。當然，魯本斯是不會將這一切表現在畫裡的。

我們接著看畫的下半部分，它主要描繪的是海裡的眾神和精靈：留著花白長鬍子的海神波賽頓正在用力推船頭，他的兒子特里同在旁邊猛吹海螺，還有那些仙女，她們手裡都拉著纜繩，想把瑪麗王后的船牽引到馬賽港裡去。

這些神話人物是整幅畫最精彩的地方，他們的姿勢很複雜，但不做作，渾身充滿了動感，尤其是海裡的仙女們全身都散發著光芒。你要走近仔細看的話，會發現她們的臀部和大腿還都沾著水滴，被描繪得非常逼真，感覺就像畫布濕了一樣。

這就是典型的魯本斯風格，人物非常動感，很能突顯畫面的浪漫性和戲劇性，而且他筆下的人物，體形都很豐腴飽滿，顯得雍容華貴，特別能討權貴們的歡心。

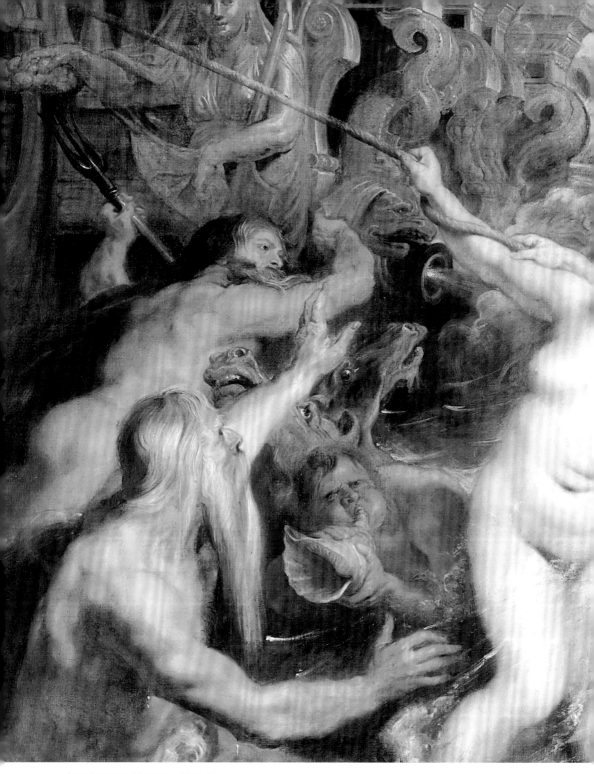

● 《瑪麗抵達馬賽港》局部－神話人物

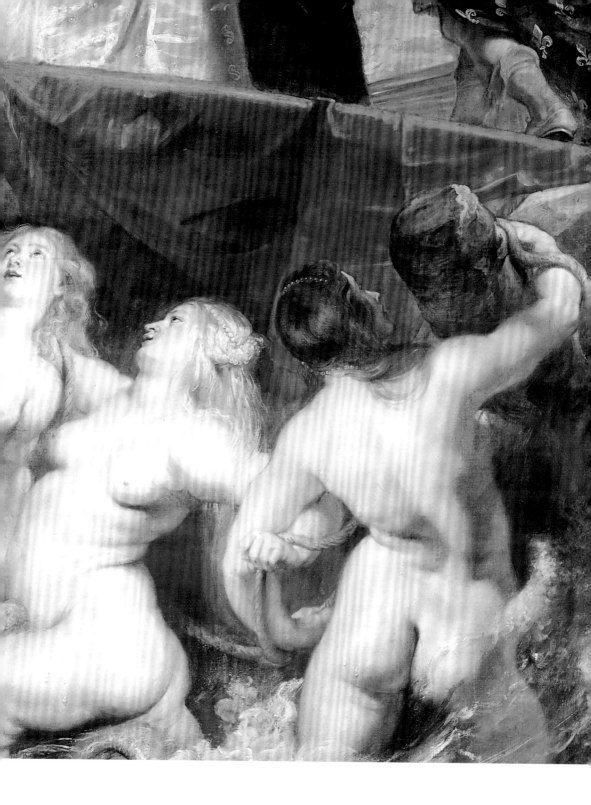

權力 ‧ 《瑪麗抵達馬賽港》

魯本斯之所以在畫面裡加入那麼多的神話人物，其實有兩方面的原因。第一個原因是顯而易見的，就是那麼多的神都聯合起來慶祝瑪麗嫁來法國，仙女們還親自上陣為她拉船，這些都能展現出王后無與倫比的尊貴地位，以及她對法國的重要性。

　　第二個原因恐怕你想不到。魯本斯之所以這麼畫，也是沒有辦法。這位瑪麗王后的一生真的沒什麼豐功偉績值得歌頌，要是按照真實情況來畫，別說 21 幅，恐怕連 5 幅都畫不滿。所以魯本斯才會想到借用神話題材，為瑪麗重新創造一個輝煌的人生。

　　魯本斯為王后所畫的這一系列畫作中，瑪麗有時是一個聰明伶俐的小姑娘，古希臘眾神正在給她上課，有時呢，她又會化身成戰爭和智慧女神雅典娜，為法國帶來軍事上的勝利。透過這 21 幅畫作，魯本斯為瑪麗樹立了一個超級完美的形象。這個形象為她自己，為法國皇室，也為她的家族帶來了榮耀。

　　所以說，這個系列的輝煌畫作其實根本沒記錄什麼重要的事情，它唯一的重要性大概就在藝術價值上了。

　　瑪麗王后這一生沒為法國做過什麼特別的事，但這 21 幅畫卻成了她為法國所做的最大貢獻。瑪麗訂製這一套畫作的時候，魯本斯在歐洲的皇室圈裡還不算有名。如果沒有瑪麗慧眼識人，羅浮宮也不可能收藏到魯本斯那麼多的作品。在這裡不得不承認，來自麥第奇家族的人，他們的藝術鑑賞力不是一般的好。

　　透過魯本斯的這幅畫，我們可以看到 400 年前的法國皇室形象。但實際上，我們看到的並不是事實，而是想像。那是畫家的想像，是大眾在歷史中不斷疊加覆蓋的想像，你可能會覺得非常虛幻，但我想說，其實這就是權力，權力就是基於人們對於某種共識的想像。權貴們的私生活不太會像影劇裡所描寫的那樣驚天動地。如果你有機會接觸到他們，會發現他們活得還蠻平凡和無聊的，有時甚至會很殘酷。

其實，在這 21 幅畫作完成之後沒多久，瑪麗就因為干涉國政被兒子路易十三囚禁起來。隨後她逃離法國，下半生一直在歐洲流亡，最終是在德國去世的。

很顯然，來羅浮宮欣賞這幅畫的人多是被它的美所打動，很少有人真的瞭解畫裡這位王后那異常慘淡的結局。但是權力可以讓皇室有機會重新書寫歷史，或者像瑪麗這樣重新繪畫歷史。而這個行為本身就可能成為新的歷史。

這個單元的五幅畫，讓我們看到了文藝復興以後的歐洲，「人」的力量不斷變強的過程。人類開始意識到情感和理性的價值，也體會到世俗的幸福享樂。另外，人還可以運用新的手段去創造財富、書寫歷史，而藝術家用他們獨特的創造力把這一切呈現給我們。當然，這種呈現不是死板的，而是很複雜的。一幅畫所透露的資訊，總是遠遠超出當初畫家在創作時所想要呈現的內容。

這也是藝術很有趣的地方。任何時候我們站在一幅畫前，都有可能找到不一樣的欣賞角度，產生全新的感受。我在這門課裡所講的內容，只是其中的一種。希望你能從中獲得啟發，也希望你能找到屬於自己的解讀。

● 《瑪麗的出生》（*La Naissance de la reine*）
◎ 在眾神的注視下，瑪麗出生於佛羅倫斯，頭上
　發著光的嬰兒總能讓人想起耶穌誕生的場景。
© 4X5 Collection/SuperStock/TPG

● 《瑪麗的命運》（*Les Parques filant le destin de Marie de Médicis*）
◎ 在天神宙斯和赫拉面前，命運三女神正在安排瑪麗的
　一生。
© AKG/TPG

● 《瑪麗的教育》（*L'Instruction de la reine*）
◎ 美惠三女神、智慧女神雅典娜、商業之神墨
　丘利一起對幼時的瑪麗進行全面教育。事實
　上，瑪麗小時候一直寄養在叔叔家，並沒有
　受過良好的教育，連法語都不會。

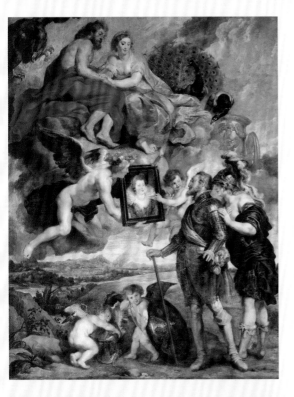

思考題

　　魯本斯為瑪麗王后所畫的其餘 20
幅畫作也都是非常經典的，我個人非常
喜歡《里昂的會晤》這一幅，你比較喜
歡哪一幅呢？

● （左上圖）《亨利四世收到瑪麗的肖像書》（*Henri IV recevant le portrait de la reine*）
◎ 愛神和婚姻之神為正在戰場上的法國國王亨利四世帶來了瑪麗的肖像，他完全墜入了愛河。事實上，瑪麗嫁去法國時已經27歲了。兩人成婚後，亨利四世一直對她漠不關心，還擁有無數情婦。
© The Artchives / Alamy/TPG

● （左下圖）《代理婚姻》（*Le Mariage par procuration de Marie de Médicis et d'Henri IV*）
◎ 在佛羅倫斯主教堂（Cathedral of Saint Mary of the Flower），法國國王亨利四世的代表人，和瑪麗進行了婚禮。魯本斯當時也在場。

權力・《瑪麗抵達馬賽港》

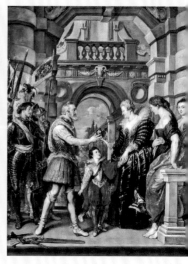

● 《里昂的會晤》（La Rencontre du roi et de la reine à Lyon）
◎ 瑪麗和亨利四世第一次在里昂的碰面，兩人被描繪成宙斯和赫拉的形象。

● 《路易十三的誕生》（La Naissance du dauphin à Fontainebleau）

● 《委以攝政權》（La Remise de l régence à la reine）
◎ 亨利四世在出征之前，將國家的攝政權交付給王后。

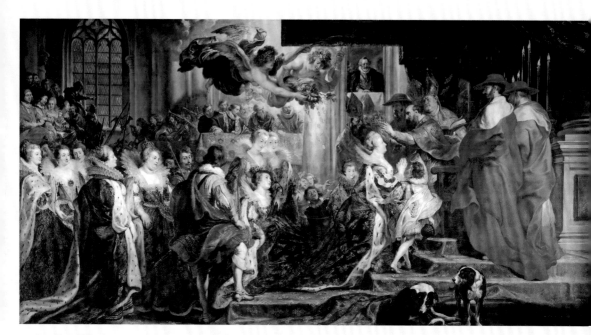

● 《王后加冕禮》（Le Couronnement de la reine à l'abbaye de Saint-Denis）
◎ 1610 年 5 月 13 日，亨利四世和瑪麗王后在聖德尼大教堂加冕。

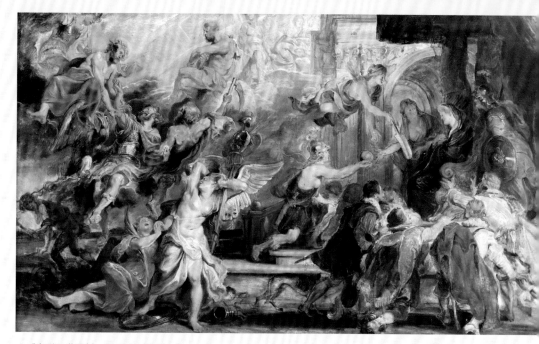

● 《亨利四世遇刺，王后開始攝政》（*L'Apothéose d'Henri IV et la proclamation de la régence*）
◎ 畫面左邊，亨利四世死後升天；右邊，眾人請求王后掌權。事實上，是她自己強烈要求攝政的。

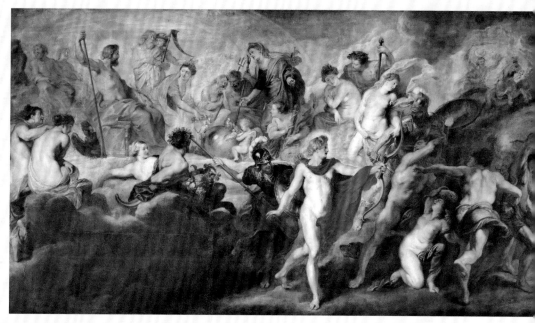

● 《眾神聚會》（*Le Conseil des Dieux*）
◎ 瑪麗王后和眾神商議，要讓法國和西班牙聯姻。

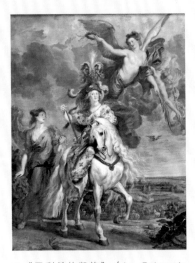

● 《于利希的凱旋》（ *La Prise de Juliers* ）
◎ 瑪麗王后唯一參加過的一場戰爭，德國的于利希戰役。

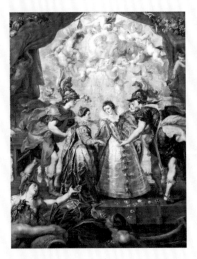

● 《交換公主》（ *L'Échange des deux princesses de France et d'Espagne* ）
◎ 1615 年 11 月 9 日，西班牙的公主安娜嫁給路易十三做王后，法國的公主伊麗莎白嫁到了西班牙，給腓力四世做王后。

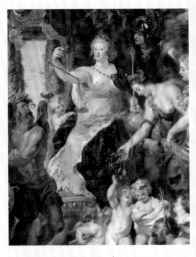

● 《攝政的美好時光》（ *La Félicité de la régence* ）
◎ 瑪麗化身為正義女神，右手拿著天秤，左手拿著象徵權力的天球。

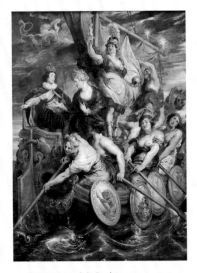

● 《路易十三成年》（ *La Majorité de Louis XIII* ）
◎ 1614 年 10 月 20 日，瑪麗王后將權力轉交給兒子路易十三。但畫面中瑪麗依然往船頭靠攏，暗示兒子需要她的幫助。事實上，這時兒子已將她驅逐出巴黎了。

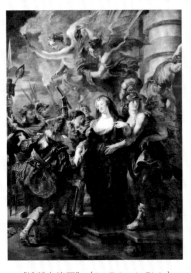

● 《逃離布洛瓦》（ *La Fuite de Blois* ）
◎ 兒子將她的監禁解除，瑪麗從布洛瓦城堡離開。

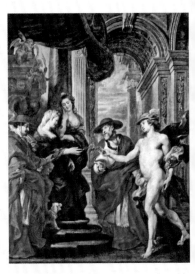

● 《安古蘭條約》（ *Le Traité d'Angoulême* ）
◎ 瑪麗從墨丘利手上接受了象徵和平的橄欖枝，母子兩人在安古蘭就國家權力分配達成初步共識。

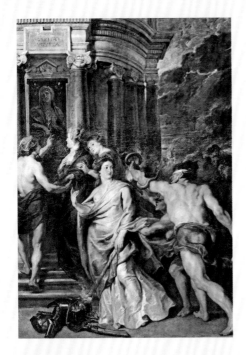

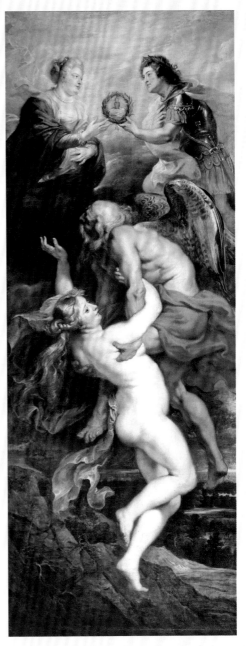

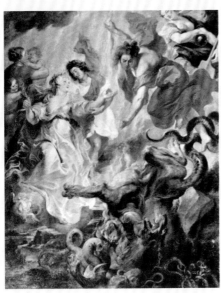

● （上圖一）《昂傑的和平》（*La Conclusion de la paix à Angers*）

◎ 1620 年，瑪麗在與兒子的軍事衝突中戰敗，被迫簽署休戰協議。和平女神焚燒武器，瑪麗王后在神廟裡尋求安全庇護。

● （上圖二）《完全和解》（*La Parfaite Réconciliation de la reine et de son fils*）

◎ 透過宰相黎塞留，母子兩人休戰。畫面中，他們像神一樣飛上天空。

● 《真理的勝利》（*Le Triomphe de la Vérité*）

◎ 時間老人為瑪麗母子兩人帶來了真理女神。

La couronné d'épines

Tunique de saint Louis

羅浮宮的
新朋友

2019 年 4 月 15 日，巴黎聖母院的火災震驚了全世界。雖然教堂的主體和鐘樓都保住了，但是教堂的頂部幾乎都燒塌了。至於聖母院內部所保存的珍寶，專家預估有 10% 都遭受了很大的損害。

目前，聖母院所珍藏的近百件文物都已被轉移到羅浮宮，成了羅浮宮的新朋友。在這裡，我就來為你介紹其中兩件特別重要的珍品。

一般來説，教堂裡所保存的珍寶都是一些宗教油畫、雕塑以及聖餐禮所用的器具之類。巴黎聖母院是一座有著 850 多年歷史的古老神聖建築，它所收藏的珍寶，你應該能想像它們的分量。

火災那天，當火勢開始瘋狂蔓延的時候，神父尚-馬克·福尼耶（Jean-Marc Fournier）不顧一切地衝進聖母院，拚了命最先搶救出來的兩件珍寶，也正是我這一次要介紹的「荊棘王冠」和「聖路易祭袍」。

這兩件寶貝究竟是什麼來歷，可以讓這位神父連生命都不顧地去搶救？它們是天主教裡至高無上的聖物，能夠流傳到今天，光是它們的歷史價值和精神象徵意義已無法估量。我想當時無論是哪一位天主教徒在火災現場，都會不顧一切衝進去搶救它們的。

信仰
荊棘王冠和聖路易祭袍

La couronné d'épines
&
Tunique de saint Louis

耶穌頭戴荊棘王冠（*Tête de Christ couronnéd'épines*）

阿布瑞奇・布茨（Aelbrecht Bouts，約 1452 - 1549） 繪

約 1500，35.5 × 23.5 公分

法國里昂美術館（Musée des Beaux-Arts de Lyon）

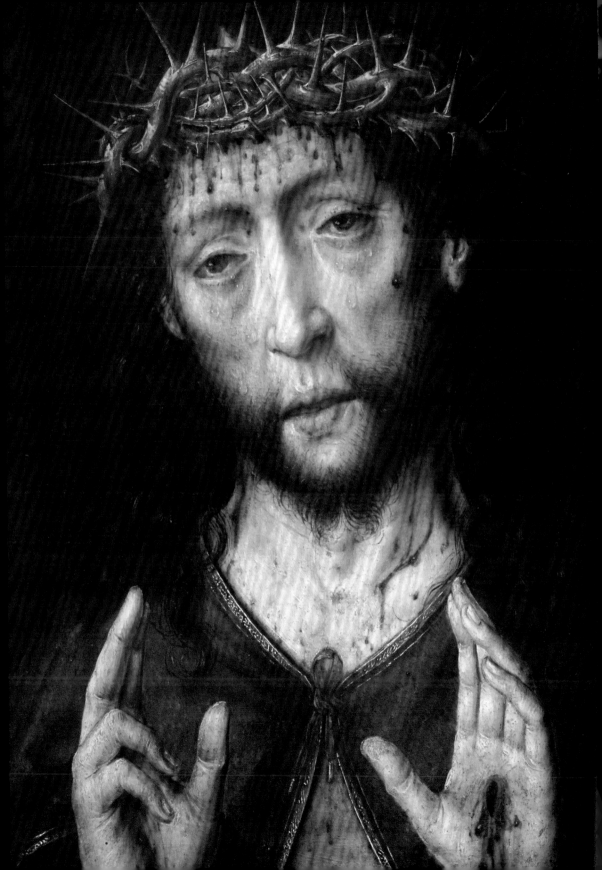

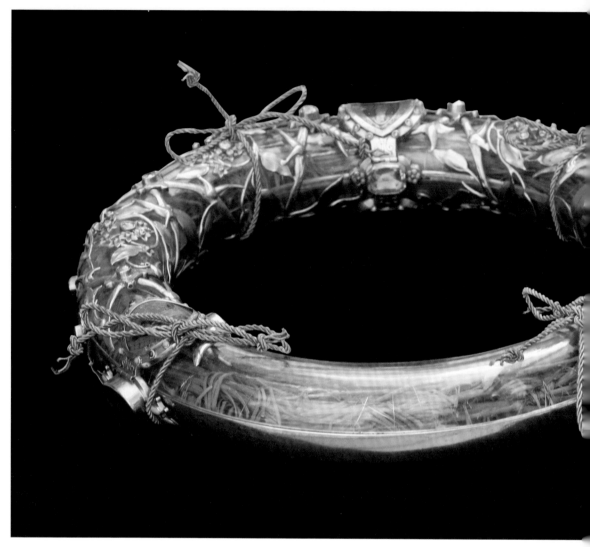

● 荊棘王冠（*La couronné d'épines*）
© Godong/Robertharding/TPG

我就先從第一件聖物「荊棘王冠」開始說起吧。

耶穌在受難之前，羅馬的士兵曾經百般折磨過他。當時耶穌被稱為「猶太人的皇帝」，士兵們就用帶刺的樹枝編織了一頂荊棘王冠戴在耶穌的頭上，以此來嘲笑他的「皇帝身分」。這頂「荊棘王冠」刺入耶穌的頭皮，讓他的血不停地往外流。許多藝術家經常描繪這一幕殘忍的場景。

巴黎聖母院所珍藏的「荊棘王冠」，正是當年耶穌受難時頭上所戴的那頂。它是基督教裡最早的一批聖物，還是耶穌親自戴過的，要論宗教價值，幾乎沒有聖物能比得過它。

但耶穌當年是在耶路撒冷受難的，受難物怎麼會出現在法國？

其實這座「荊棘王冠」原來是在耶路撒冷的。只是在 7 世紀的時候，波斯人開始入侵耶路撒冷，為了保護聖物的安全，荊棘王冠就被轉移到拜占庭。

等到 1238 年時，拜占庭帝國陷入嚴重的財政危機，為了抵債，才將這件聖物賣給了法國。當時的法國國王路易九世幾乎將國庫掏空，才將這件聖物買了下來。

「荊棘王冠」到達巴黎的那天，路易九世脫下了華服，穿了一件極其樸素的長袍，赤著雙腳，在他兄弟的攙扶下迎接聖物的到來，還親自將它送進了巴黎聖母院。

講到這裡，你可能會想：這件「荊棘王冠」，雖然是一等一的聖物，皇帝對它尊重，這都可以理解，但是花那麼多錢把它買下來，真的值得嗎？非常值得。

聖物崇拜

　　這就要說到中世紀的「聖物崇拜」了。當時的基督徒們相信，聖人殉難後留下來的物品，比方說骸骨、衣袍之類都屬於聖物，它們都有著醫治身體和拯救靈魂的超能力。所以在中世紀的歐洲，一個國家或者教堂擁有非凡的聖物，那可是一種巨大的榮耀，是國力和威望的展現！

　　就說威尼斯好了，作為一個地中海強國，它就一直因為沒能擁有一件名氣特別大的聖物而十分苦惱。最後，他們跑到拜占庭去偷了一件聖物回來，那就是「聖馬可的遺骨」。為了存放這件聖物，威尼斯人還重新建了一座教堂，也就是現在的「聖馬可大教堂」。

　　現在你應該能理解，為什麼法國國王會不惜一切代價將「荊棘王冠」買下來了吧？而且，即便我們從經濟上去算這筆帳，法國其實也不虧。

　　在中世紀，由於聖物崇拜的盛行，導致基督徒們特別喜歡朝聖。他們會長途跋涉，來到這些擁有非凡聖物的教堂朝拜聖物。基督徒們深信：朝聖是最能表達自己信仰的一種方式，這些聖物所具有的能量和恩澤都會降臨在自己身上。所以，只要一間教堂擁有了重要的聖物，朝聖者們就會從歐洲各地蜂擁而至。你現在應該能想像，這件「荊棘王冠」會為當時的法國帶來多少朝聖者，而這就意味著大量的資金湧入，也會大大推動城市和國家的發展。

　　但我認為，路易九世會買下「荊棘王冠」，不光是為了法國，也是為了他自己。

　　路易九世是一位世俗領域的君主，但他的精神世界是完全臣服於基督教的。他一生建造了無數的修道院和教堂，還主導了第七次和第八次十字軍東征，為的就是幫基督教收復在耶路撒冷的失地。最後，路易九世是在第八次十字軍東征中病死在突尼斯的。

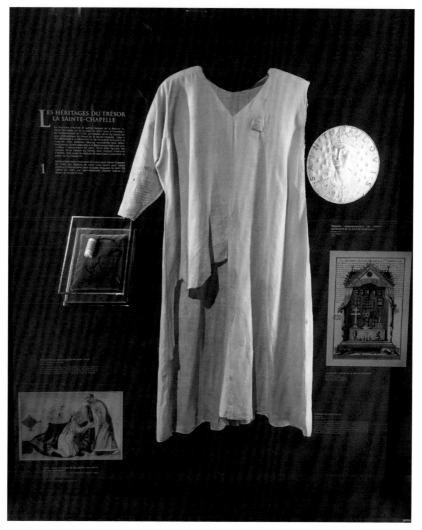

● 聖路易祭袍（*Tunique de saint Louis*）
◎ 約 13 世紀

　　這位君王一生都在為基督教奉獻，所以在他去世後僅 27 年，就被冊封為聖人，名叫「聖路易」。在巴黎聖母院火災時，神父拚命搶救出來的第二件珍寶「聖路易祭袍」，其實就是屬於路易九世的。因為他被封聖了，他所穿過的祭袍自然也屬於聖物，會受到無數信徒的朝拜。在巴黎的聖德尼大教堂（Basilique cathédrale de Saint-Denis），還收藏著聖路易的手腕骨。

信仰・荊棘王冠和聖路易祭袍

信仰的力量

其實從路易九世身上，就能看出 13 世紀歐洲教權的力量是多麼強大。國王壓根沒把自己當成一個帝王，他認為自己就應該為宗教服務。不是只有路易九世這樣，當時歐洲的其他君主也都被教皇牢牢捏在手裡。

那麼，教皇是沒有軍隊的，他憑什麼去操縱國王？其實教皇的手裡，有兩大法寶：

第一個就是禁止主持聖禮。如果某個君王得罪了教皇，教皇給出的第一個警告就是，禁止這個國家的神父為信徒們主持各種儀式。這樣一來，剛出生的嬰兒無法受洗，年輕人結不了婚，要死的人也得不到神的祝福，這對基督徒們來說就如同世界末日般的混亂，會大大影響社會的穩定性。

第一招使出後，如果國王還不聽話，教皇就會再來一招更狠的，開除國王的教籍。基督教裡規定，信徒們是不能和被開除教籍的人有任何聯繫的，所以，如果國王被開除了教籍，這就意味著他的子民也無法追隨他了。

比方說，1077 年神聖羅馬帝國的國王亨利四世就因為被教皇開除了教籍，因害怕而親自前往教皇所在的卡諾莎城堡（Canossa Castle），在雪地裡站了三天三夜祈求教皇的原諒，這就是著名的「卡諾莎之行」（The Road to Canossa）。

所以現在你應該能明白，14 世紀之前的歐洲，教權絕對是凌駕於皇權之上的，就如同教皇英諾森三世（Innocent III, 1161- 1216）公然宣稱的那樣，「教皇是太陽，而皇帝只是月亮而已」。

但是到 14 世紀之後，教廷就開始走下坡了。在 1377 年的時候，整個教會大分裂，從那之後，皇權才開始慢慢變得強大起來，歐洲世俗化的進程就是這樣開啟的。

但所有這些並不代表大家開始拋棄宗教了，畢竟人類始終都是需要精神信仰的。就好像今天的法國已經是一個相當世俗化的國家，但當巴黎聖母院著火的時候，幾乎所有的法國人都崩潰了，對他們來說，巴黎聖母院就是這個民族的心臟啊！

神父拚命從火場搶救出來的這兩件聖物，在今天，它們的象徵意義和幾百年前肯定是不一樣的。但它們所具有的歷史價值和宗教精神，依然能夠將所有的法國人凝聚起來，因為它們代表著法國古老神聖的文明，是支撐著他們靈魂的精神信仰。

巴黎聖母院的大火被撲滅了之後，第一批人走進去時驚奇地發現：雖然教堂已經被燒得一片漆黑，但主祭壇的十字架依然頑強地矗在那裡，旁邊聖母雕像也沒有坍塌，你可以認為這只是碰巧，或者說火勢沒有波及到那裡，但我更願意相信，這大概就是信仰的力量吧。

結 語

一、「荊棘王冠」是耶穌受難時戴在頭上的聖物，由法國國王路易九世花了重金從拜占庭帝國買回來，這背後也反映了中世紀歐洲聖物崇拜的盛行。

二、路易九世雖然是一位世俗君主，但他將一生都奉獻給了基督教事業，死後被追封為「聖路易」。從他身上你也能看出，13 世紀，歐洲教廷的權力是完全凌駕於皇權之上的，但這也為之後教廷的衰敗留下了隱患。

後記

　　最後和你聊聊我自己吧。我在 20 幾歲時，去了法國讀書，那時剛到國外，就會比較積極地想融入法國社會中。為此，我染上了至今還沒戒掉的兩個惡習：咖啡和酒。其實這兩個習俗，我還是接受得蠻快的。但第三個習俗，我就有點卡住了，那就是法國人民一到週末就愛往博物館跑。

　　　我最初讀書的地方在里爾（Lille），我的那幫法國同學們週末居然會特意乘一個小時的高鐵去逛羅浮宮。當時我真是想不通，到了巴黎不去老佛爺掃貨，沒事跑羅浮宮瞎晃悠什麼？於是有一次，在強烈好奇心的驅使下，我就和他們一塊去了。

　　我至今還記得第一次走進羅浮宮的場景，對什麼藏品都不熟，傻傻地一路跟著朋友。當我走進埃及館，看見那一屋子五顏六色的棺材時，驚得我下巴差點掉下來。然而這還沒完，就在它旁邊一個房間裡，居然有一間古埃及墓室，牆上刻滿了密密麻麻的圖案，特別好看。朋友告訴我，墓室的主人叫「阿可特戴普（Akhetétep）」，距離我們已有 4400 多年。法國人在薩卡拉（Saqqara）基地發現了他的墓室，隨後就喪心病狂地將整個墓室打包，扛回了羅浮宮。

　　這便是羅浮宮，像阿可特戴普墓室這樣重量級的藏品，至少可以拿得出 50 件，即便你什麼都不懂，走進去瞎逛，依然會被它的豐富藏品驚豔到。

我就是這樣入了羅浮宮這個大坑。在之後的 10 年裡，我去了一次又一次，一開始只是非常簡單地想要看懂裡面的藏品而已，但真要看懂它們可沒那麼容易，它會逼著你去學習歷史、人文、宗教等各個不同方面的知識，而且越學習問題越多，完全看不見盡頭……

　　我從未想過，有一天會為別人去解讀這座博物館，但每次有朋友來巴黎逛羅浮宮時，看見他們只是和「鎮館三寶」合個影就走了，實在覺得太過可惜，所以只要我有空，還是會帶著他們去逛。讓我很意外的是，在我的引導下，大家都可以滿懷興趣地逛很久很久，每次都是我累到講不動了，而不是他們走不動了。

　　由此我開始相信，人類對藝術的感知力是天生的，這和他們的階層、受教育程度都沒有必然的關係──問題就在於，有沒有那麼一個人可以去引導他們。

　　而我就非常想成為你的那個人，所以才有了這本《羅浮宮給世界的藝術課》。我希望這小小的課程，可以讓你對藝術產生興趣，讓你覺得它並不是遙不可及的，它就在我們的生活之中。

　　如果這門課程還能引發你的思考，讓你想要去探索得更多，那對本人來說，真的是無上的榮幸。

<div align="right">程珺</div>

羅浮宮給世界的藝術課〔暢銷版〕

細品 20 件必看珍寶的經典美學，更讀懂法國與古典歐洲

作者	程珺
封面設計	日央設計
內頁構成	詹淑娟
執行編輯	柯欣妤
企劃編輯	葛雅茜
行銷企劃	蔡佳妘
業務發行	王綬晨、邱紹溢、劉文雅
主編	柯欣妤
副總編輯	詹雅蘭
總編輯	葛雅茜
發行人	蘇拾平

出版　　原點出版 Uni-Books
　　　　Facebook: Uni-Books 原點出版
　　　　Email: uni-books@andbooks.com.tw
　　　　231030 新北市新店區北新路三段 207-3 號 5 樓
　　　　電話：（02）8913-1005　傳真：（02）8913-1056

發行　　大雁出版基地
　　　　231030 新北市新店區北新路三段 207-3 號 5 樓
　　　　24小時傳真服務（02）8913-1056
　　　　讀者服務信箱Email: andbooks@andbooks.com.tw
　　　　劃撥帳號：19983379
　　　　戶名：大雁文化事業股份有限公司

初版一刷　2021 年 1 月
二版一刷　2024 年 1 月

定價　　480 元

國家圖書館出版品預行編目（CIP）資料

羅浮宮給世界的藝術課／程珺著. -- 二版. -- 新北市：
原點出版：大雁文化事業股份有限公司, 2024.01
272 面；17x23 公分
ISBN 978-626-7338-65-0（平裝）

1. 羅浮宮 (Le Louvre) 2. 藝術品 3. 藝術欣賞

906.8　　　　　　　　　　　　　112022663

原書名：《盧浮宮藝術課》
本書中文繁體版由得到（天津）文化傳播有限公司經光磊國際版權經紀有限公司授權原點出版在台灣、香港、澳門獨家出版、發行。

圖書許可發行核准字號：文化部部版臺陸字第 109036 號
出版說明：本書係由簡體版圖書《盧浮宮藝術課》以正體字在臺灣重製發行，期能藉引進華文好書以饗台灣讀者。